KB043311

유럽의 발견

유럽의 발견

© 김정후, 2010

초판 1쇄 펴낸날 2010년 11월 5일
초판 3쇄 펴낸날 2013년 3월 15일

지은이 김정후
펴낸이 이건복
펴낸곳 도서출판 동녘

전무 정락윤
주간 곽종구
편집 구형민 윤현아 이정신
미술 조하늘 고영선
영업 김진규 조현수
관리 서숙희 장하나

인쇄·제본 영신사 **라미네이팅** 북웨어 **종이** 한서지업사

등록 제311-1980-01호 1980년 3월 25일
주소 (413-756) 경기도 파주시 문발동 파주출판도시 532-5
전화 영업 031-955-3000 편집 031-955-3005 **전송** 031-955-3009
블로그 www.dongnyok.com **전자우편** editor@dongnyok.com

ISBN 978-89-7297-635-6 03600

• 잘못 만들어진 책은 바꿔 드립니다.
• 책값은 뒤표지에 쓰여 있습니다.
• 이 도서의 국립중앙도서관 출판시도서목록(CIP)은 e-CIP홈페이지(http://www.nl.go.kr/ecip)와
 국가자료공동목록시스템(http://www.nl.go.kr/kolisnet)에서 이용하실 수 있습니다.
 (CIP제어번호: CIP2010003783)

유럽의 발견

Hundertwasser Haus
Scottish Parliament Building
Coventry Cathedral
The Peggy Guggenheim Museum
Kunsthaus
Holocaust Mahnmal
Gare do Oriente
Dancing Houses
BedZED
Quai Branly
Bercy Village
Barcelona Pavilion
Therme Vals
Woodland Cemetery

김정후 지음

동녘

'그 건물'이 있는 '그 도시'

이 책은 건축가이자 도시사회학자인 내가 유럽의 건축과 도시에서 보고 느낀 바를 정리한 결과물이다. 한편으로 유럽에서 생활하는 내 삶의 기록이기도 하다. 특별한 학문적 형식을 갖추려고 하지 않았고, 전문적인 내용도 가능한 줄이려고 노력했다. 유럽 문화에 관심을 가진 독자와 나누는 편안한 대화이기를 바라기 때문이다.

건축과 도시에 관한 대중교양서를 쓰는 것은 쉽지 않다. 전문적인 용어들이 무의식적으로 튀어나올 뿐만 아니라 철학적인 개념도 넘친다. 직업으로만 따지면 대화하기 제일 힘든 상대가 건축가라는 얘기를 언론사 기자들로부터 수차례 들은 바 있는데, 이 역시 비슷한 이유 때문이 아닐는지. 나 역시 건축책을 읽다 보면 솔직히 저자가 무슨 얘기를 하는지 이해하기 힘든 순간이 한두 번 아니다. 이를 우려해서 너무 가볍게 접근하면 허술하기 짝이 없는 관광안내서로 전락하기 십상이다.

몇 해 전부터 건축과 도시 관련 방송 프로그램의 자문을 간간이 하고 있다. 방송 작가 한 명과 나눈 대화 한 구절을 소개한다. 그는 유럽 건축을 소개하는 프로그램을 기획하면서 적절한 사례를 물색 중이라고 했다. 그러면서 내게 물었다.

"언론에 잘 알려지지 않은 색다른 건물이 없을까요?"

왜 이렇게 묻는지 충분히 짐작할 수 있다. 건축과 디자인에 대한 '폭발적인' 관심 덕택에 소위 '뜬 건물' 중에서 언론에 한두 번이라도 소개되지 않은 경우는 거의 없다. 상황이 이렇다 보니 새로운 프로그램을 기획하면서 참신한 소재를 찾을 수밖에.

"정말로 괜찮은데 사람들이 전혀 모르는 건물을 몇 개 알려드리지요."

사실이다. 우리나라에 거의 알려지지 않았지만, 유럽에서 높게 평가받는 건물은 헤아릴 수 없을 정도로 많다. 언제나 유럽 건축과 도시의 변화에 촉각을 세우고 있는 내게 이것은 즐거운 일이다. 곧바로 간단한 목록을 만들어서 이메일을 보냈더니 다음과 같은 답장이 돌아왔다.

"전체적으로 살펴보니 너무 생소한 것보다 어느 정도 알려진 건물이 좋겠네요."

이유야 어찌되었든 건축과 도시에 대한 관심이 증가하는 것은 무엇보다 기쁘다. 내가 몸담고 있는 분야이기 때문이 아니다. 건축과 도시에 대한 관심은 그만큼 '좋은' 환경에 대한 소망이 드러난 결과라 할 수 있기 때문이다. 그리고 좋은 건축과 도시에 대한 소망은 조금 더 풍요롭고 행복한 삶에 대한 기대이다.

유럽 건축과 도시는 이에 대한 실마리를 제공한다. 도시의 일부로 녹아 든 건축은 다양한 사회적 행위를 유발하는 촉매 역할을 하며, 그 결과로 삶의 흔적과 역사가 끊임없이 축적된다. 나는 이 책에서 이와 같은 유럽 건축에 깃든 삶의 모습과 사회적 풍경을 읽고자 한다. 믿건대, 건축을 통해 유럽을 설명하는 것은 꼭꼭 감춰진 보물을 찾는 일이 아니라, 이미 널리 인정받은 보물의 진정한 가치를 음미하는 일이다.

이 책에 등장하는 건물들은 명실공히 해당 도시의 아이콘이라 부를 만하다. 이제는 '그 건물'이 없는 '그 도시'는 상상하기 어렵다. 과연 그 건물은 어떻게 탄생했을까? 그리고 어떤 역할을 하며, 어떤 메시지를 전달할까?

세 개의 키워드로 발견한 유럽

지난 2007년에 유럽 탐험의 첫 결과물로써 《유럽건축 뒤집어보기》를 출간했다. 이 책은 작은 동상부터 건물, 광장, 거리, 도시에 이르기까지 폭넓은 대상을 다루었고, 이를 통해서 유럽 건축과 도시에 대한 전반적인 내 생각과 관점을 펼쳐 보였다. 나름 비판적이고, 도발적인(?)인 내용도 포함한다. '뒤집어 보기'는 '다르게 보기'를 의미하지만, 실상 그 이면에는 '바르게 보기'를 암시한다. 《유럽의 발견》은 《유럽건축 뒤집어보기》와 개념적으로 연장선 상에 있지만, 이번에는 유럽의 정체성과 매력을 드러내는 건물로만 범위를 한정했다. 그러나 궁극적으로 《유럽의 발견》역시 유럽을 바르게 이해하기 위한 책이다.

처음 아이디어를 정리하면서 오십여 개 가량의 건물을 간추렸고, 이 중에서 나라, 도시, 기능, 역할 등의 중복을 피하면서 범위를 좁혔다. 이 과정에서 세 개의 키워드를 염두에 두었다. '문화예술', '랜드마크' 그리고 '녹색'이다. 사실 이 세 개의 키워드는 전혀 새로운 내용이 아니다. 이름을 조금씩 달리했을 뿐, 유럽이 오랫동안 추구해 온 변함없는 가치라 할 수 있다. 따라서 이 세 개의 키워드를 유럽을 이해하는 나침반으로 삼아서 최종적으로 열다섯 개의 사례를 선정했고, 자연스럽게 세 개의 장을 구성하는 틀이 되었다.

'문화, 예술 그리고 낭만으로 가득하다'에서는 유럽을 특징짓는 분명한 키워드인 문화와 예술을 드러내는 건물을 들여다 본다. 오래된 주택과 버려진 낡은 창고를 새로운 공공 공간으로 개조한 사례, 새롭게 복원한 파빌리온 그리고 첨단과학이 사용된 미술관 등을 통해 유럽에서 문화와 예술이 어떻게 자리매김하는지 살핀다.

'발상의 전환, 새로운 랜드마크가 되다'에서는 다섯 개의 도시를 대표하는 기념비적 건물을 통해 도시의 정체성을 창조하는 과정을 설명한다. 현대도시에서 랜드마크로 여겨지는 이름난 건물을 디자인하는 것은 경제적 측면에서 무척 중요하게 여겨진다. 그러나 의미 있는 랜드마크가 단순히 최첨단 기술이나 파격적인 모습을 통해서 얻어지는 것이 아니라, 역사적 맥락과 정체성을 확립하는 과정의 산물임을 확인할 수 있다.

'건축, 녹색의 향기를 머금다'에서는 우리 시대 가장 중요한 화두로 등장한 친환경 건축의 의미를 되새기는 건물을 살핀다. 위치는 물론이고 온천, 묘지, 공동주택, 박물관으로 기능은 모두 다르지만, 건축, 자연, 사람이 하나로 어우러진 유럽을 확인할 수 있다.

요즘 유럽 답사를 하면서 즐기는 두 가지가 있다.

첫째, '투어버스'를 탄다. 몇 번을 방문해도 그곳에 살지 않는 이상 낯선 도시는 여전히 낯설기만 하다. 투어버스는 처음 맞닥뜨린 도시의 낯선 느낌을 짧은 시간 안에 사그라지게 한다. 한 시간 남짓 도시 구석구석을 안내하는 투어버스는 도시의 전체적인 흐름을 한눈에 파악하기에 그만이다. 물론 답사를 오기 전에 충분한 사전 조사를 하므로, 머릿속에 있는 정보를 실제로 확인하는 과정이라 할 수 있다. 요즘은 24시간 안에 횟수에 제한 없이 탈 수 있는 투어버스를 운영하는 도시도 꽤 많

은 편이다. 시간 간격을 두고 두 번 정도 타고 나면 도시의 윤곽이 어렴풋이 그려진다.

투어버스를 즐기는 중요한 이유가 한 가지 더 있다. 버스에서 안내를 하는 가이드 때문이다. 유럽의 투어버스 가이드는 퇴직한 선생님이나 지역 노인인 경우가 흔하다. 그중에서 퇴직한 역사 선생님을 만나면 횡재를 한 것이나 다름없다. 해당 도시의 구석구석에 대해서 그보다 많이 아는 사람은 거의 없다. 해박한 투어버스 가이드와 대화를 나누다 보면 실타래처럼 엉킨 도시에 대한 궁금증이 하나둘씩 풀린다. 역사적 사실뿐만이 아니다. 이것저것 대화를 주고받다 보면 문화와 삶에 얽힌 뒷얘기도 풍성히 쏟아낸다.

둘째, 현지에서 만나는 사람들과 가능한 많은 대화를 나눈다. 이방인이 베푸는 차 한 잔에 담백한 얘기를 들려 주는 마음씨 넉넉한 이들에게서 고마움을 느낀 적이 한두 번이 아니다. 전문가가 아니지만 그들의 얘기는 삶에서 우러나온 것이기에 흥미로울 뿐만 아니라, 전혀 생각지 못한 내용도 많다. 현지인들과 나눈 흥미진진한 대화가 이 책을 정리하는 데 큰 역할을 했고, 그중 일부는 중간중간에 소개했다. 이를 통해서 보다 생생한 현지의 반응을 전할 수 있으리라 기대한다.

이 책에 실린 대부분의 사진은 내가 직접 촬영한 것이고, 일부는 동료들이 제공해 주었다. 또한 몇몇 건물은 내부 사진 촬영이 제한되었기에 해당 기관의 관계자로부터 도움을 받았다. 그럼에도 불구하고 극히 일부 사진은 출간 시점까지 저작권자가 불분명하여 출처를 밝히지 못했다. 추후에라도 저작권자를 확인하면 합당한 조치를 취할 것이다.

책에 들어갈 사진을 정리하다가 지난 여름 베네치아에서 찍은 가족 사진을 우연히 보았다. 휴가라고 하지만 나는 언제나 건물을 중심으로 도시 구석구석을 살피는 것이 대부분이다. 물론 그것도 항상 걸어서. 이 어찌 아내와 아들이 즐길 만한 일이겠나. 한여름의 베네치아는 그야말로 노천 한증막을 방불케 한다. 그 와중에 아침부터 저녁까지 나를 쫓아다녔으니 그 모습이 오죽했으랴! 마치 포토샵으로 붉은색 효과를 낸 것처럼 팔, 다리, 얼굴 할 것 없이 온몸이 벌겋게 달아올랐다. 그럼에도 불구하고 불평 한마디 없이, 양옆에서 나를 지켜 주는 아내와 아들의 사랑이 한없이 고맙다. 크든 작든 내가 이룬 성취는 나의 가족으로 말미암은 것이다.

이 책의 출간을 독려한 이상희 부장님과 지원을 아끼지 않은 이건복 사장님께 깊이 감사한다. 단 한 번도 만난 적 없는 저자를 신뢰하고 책을 출간하는 것은 결코 쉬운 일이 아님을 잘 안다. 그래서 믿음의 소중함이 그 이상의 무거운 책임감으로 다가선다.

늘 시간에 쫓기지만 책을 쓰는 즐거움을 거둘 수가 없다. 글을 통해서 멀리 떨어져 있는 한국 독자들과 나누는 대화가 소중하기 때문이다. 또 하나의 작은 결과물을 만들어 내면서, 나의 유럽 여정에 함께할 독자들을 떠올리니 이내 가슴이 설렌다.

2010년 8월
런던정경대학에서 김정후

차례 _____

건축, 녹색의 향기를 머금다

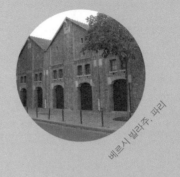

베르시 빌라쥬, 파리

앨버트 독, 리버풀

쿤스트하우스, 그라츠

문화, 예술 그리고 낭만으로 가득하다

바르셀로나 파빌리온, 바르셀로나

페기 구겐하임 미술관, 베네치아

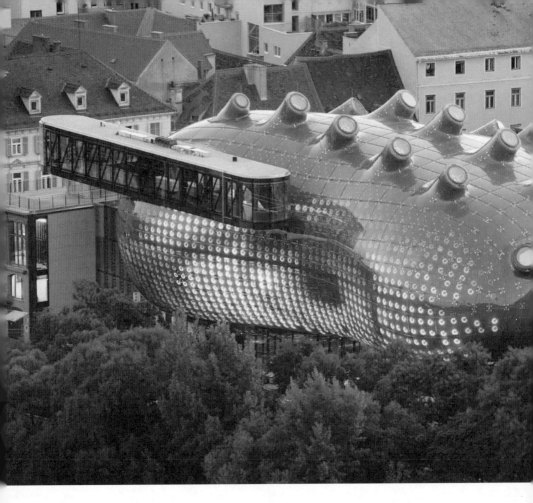

쿤스트하우스

건축가 피터 쿡과 콜린 포니어가 디자인한 쿤스트하우스(Kunsthaus, 2003)가 모습을 드러내자
건축가의 '상상력'에 대한 논의가 한동안 언론을 장식했다. 건축가의 눈에도 파격적인 모습의
쿤스트하우스가 유럽에서도 손꼽히는 보수적인 도시인 그라츠에 지어졌으니 놀라움은 더할
수밖에 없었다. 그러나 충격도 잠시일 뿐. 쿤스트하우스는 어느덧 '친근한 외계인'으로 불리며
시민들의 사랑을 독차지했고, 한없이 멀게만 느껴졌던 무어 강의 동서 지역을 하나로 묶는
전환점을 만들었다.

레디, 카메라, 액션!

쿤스트하우스, 그라츠

한 손에는 두툼한 대본 뭉치를 들고, 다른 한 손으로 힘차게 허공을 가로 저으면서 소리친다.

"레디, 카메라, 액션!"

누구에게나 익숙할 법한 영화감독의 모습이다. 나라가 달라도 거의 모든 영화감독들은 이 세 단어를 사용한다.

21세기가 시작되자 기다렸다는 듯이 다양한 종류의 건물들이 전 세계 곳곳에서 등장했다. 정확한 통계는 없지만 그중에서 오스트리아 제2의 도시 그라츠에 지어진 쿤스트하우스가 집중적으로 언론의 관심을 받은 건물일 듯싶다.

건물에 대한 평가를 떠나서 언론이 주목한 이유는 분명하다. 너

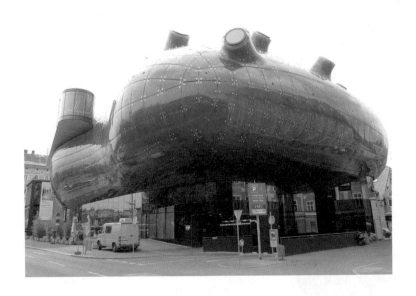

거리에서 보면 쿤스트하우스의
겉모습은 바로 앞의 무어
강에서 기어 나온 연체동물을
떠오르게 한다.

무나 고전적이고 고풍스러운, 그래서 다
른 한편으로 무척 보수적인 중세도시에,
충격적인 모습의 건물이 지어졌다. 찰흙
반죽을 해 놓은 듯한 연체동물을 연상시
키는 모습은 보편적인 상상의 범위를 넘어선다. 외계인이 탄 우주
선이 지구에 착륙한 영화 속 한 장면을 보는 것 같기도 하다.

이 놀라운 디자인은 건축가 피터 쿡Peter Cook과 콜린 포니어
Colin Fournier의 공동 작품이다. 물론 피터 쿡의 개념이 주를 이룬
다고 봐도 무방하다. 지난 수십 년 동안 폭넓은 글쓰기와 전시, 강
연 등을 통해 전위적인 활동을 해 온 피터 쿡이 디자인했다는 사
실은 전 세계의 관심을 사로잡기에 충분했다. '피터 쿡 감독의 21

세기 공상과학 영화', 쿤스트하우스. 이미 개봉 전부터 스포트라이트를 받았다.

그라츠의 문화 시계를 돌려라

유럽에서는 '시간이 멈춘 도시'라는 표현을 종종 사용한다. 생활은 현대적이지만 도시는 여전히 수백 년 전의 모습을 유지하기 때문이다. 이탈리아의 로마나 그리스의 아테네는 두말할 필요도 없고, 체코의 프라하, 헝가리의 부다페스트, 벨기에의 브뤼셀, 영국의 요크……. 그 수를 헤아려 보면 족히 백여 개 도시를 훌쩍 넘는다.

겉으로 드러난 도시의 유명세만 따지면 위의 도시들에 미치지 못하지만 고풍스러운 아름다움만큼은 뒤지지 않는 도시가 바로 그라츠다. 900년의 역사를 가진 그라츠에는 16세기 르네상스 건축의 아름다움을 간직한 란트하우스Landhaus와 시청인 라트하우스Rathaus, 그라츠의 상징인 시계탑 슐로스베르크 우어투름Schlossberg Uhrturm, 17세기 바로크 양식의 에겐베르크 궁전Eggenberg 등 헤아릴 수 없을 정도로 많은 고전 건축물들이 사방에 널려 있다. 이러한 이유로 유네스코는 1999년에 그라츠의 구도심을 세계문화유산으로 지정했다. 중부 유럽의 고전적 도시 모습과 아름다움을 잘 간직한 도시로 평가 받은 것이다.

그러나 고전건축의 보고임에도 불구하고 그라츠는 예상 외로 세간에 널리 알려지지 않았다. 수도인 빈의 그늘에 가려진 것이 첫 번째 이유이고, 또 다른 이유는 유럽의 심장부에 위치하면서도 주요 관광 및 교통 통로에서 살짝 빗겨나 있기 때문이다. 예를 들어,

오스트리아의 기차 연계는 인스부르크-잘츠부르크-린츠-빈으로 이어지는 북쪽 라인이다. 그래서 런던, 파리, 뮌헨 등에서 온 관광객의 대부분은 빈을 거쳐서 바로 동쪽의 헝가리 부다페스트나 터키 이스탄불로 향한다. 그라츠라는 이름은 작은 요새라는 의미의 '그라덱Gradec'에서 유래했는데, 이름이 상징하듯 그라츠는 지리적으로 소외되어 있었다. 그렇지만 오히려 이것이 그라츠가 오랫동안 본연의 모습을 간직할 수 있었던 이유이기도 하다.

조용하고, 목가적인 도시 그라츠가 2003년 유럽문화수도 European Capital of Culture로 지정되면서부터 변신을 시작했다. 유럽문화수도 제도는 유럽연합의 지원을 받아 1년 동안 문화, 예술 관련 행사를 통하여 도시를 홍보할 수 있다. 1985년 1회의 영광은 아테네로 돌아갔다. 그리스·로마신화 속에 등장하는 고대 도시로만 여겨지던 아테네가 현대도시로 알려지는 계기를 만들 수 있었다. 이러한 눈부신 변화에 유럽 각국의 지도자들은 앞다투어 유럽문화수도 유치 경쟁에 뛰어들었다.

유럽문화수도라는 닉네임은 보이는 것 이상의 홍보 효과가 있다. 유럽문화수도를 지낸 도시의 경우, 지금도 '몇 회 유럽문화수도였던'이라는 표현을 항상 사용하는 것을 보면 자랑스러움이 이만저만이 아니다. 한번 문화수도는 영원한 문화수도다! 아니나 다를까. 오랫동안 멈춰 있던 그라츠의 문화 시계도 2003년을 전환점으로 미래를 향하여 빠르게 돌기 시작했다.

문화예술로 사회적 균형을 도모하다

그라츠는 도시 한가운데를 남북으로 흐르는 무어 강에 의해 자연스럽게 동서로 나누어진다. 그라츠가 알려지면서 언론에서는 무어 강 동쪽은 부유한 지역으로, 서쪽은 가난한 지역으로 언급한다. 심지어 서쪽을 우범지대로까지 묘사한다. 그런데 이러한 설명에는 조금 솔직히 많이! 문제가 있다.

오스트리아에서 두 번째로 큰 도시라고 하지만 그라츠는 생각보다 굉장히 작다. 현재 인구는 약 25만 명으로 서울의 어지간한 구에도 미치지 못한다. 주변의 녹지로 인해 전체 면적은 넓지만 반나절이면 걸어서 도시 전체를 돌아볼 수 있을 정도다. 이러한 상황에서 강에 의해 도시가 동서로 나누어지고, 서쪽을 완전히 낙후한 지역으로 묘사하는 것은 단편적인 이해다.

그러면 핵심은 무엇일까? 구도심인 동쪽에는 시청과 대학을 포함한 대부분의 공공시설 및 문화시설과 시민들의 휴식공간이자 상징인 슐로스베르크 언덕 등이 있다. 반면 서쪽에는 공항, 기차역, 쇼핑센터, 양조장을 포함한 산업시설, 정신병원, 감옥 등이 있다. 동쪽의 역사적 구도심을 보호하기 위해 서쪽 신도심을 지나칠 만큼 기능적으로 개발한 결과다. 이와 같은 차이가 동서 간의 사회적 불협화음을 낳았다.

2003년 유럽문화수도는 1998년에 최종적으로 확정되었다. 그리고 1999년에 그라츠 시는 새로운 현대미술관 건립을 위한 현상설계를 발표했다. 여기에 잘 알려지지 않는 사실이 하나 있다. 그라츠가 현대미술관 건립 계획을 발표한 것은 이보다 훨씬 전인 1989년이고, 현상

설계를 통해서 이미 두 차례나 당선작을 뽑았다는 것이다. 그러나 정권 교체와 사회적 반대에 부딪혀 모두 무산되었다. 따라서 쿤스트하우스 건립은 유럽문화수도를 위해서 의도한 것은 아니다.

주목할 점은 무산된 두 번의 쿤스트하우스 계획이 모두 구도심인 동쪽에 제안되었다는 사실이다. 동서 간의 문화예술적 불균형이 고착화된 상태에서 그라츠 최초의 현대미술 전시장을 또 다시 구도심에 계획하는 것이 모든 시민들로부터 환영 받을 수 없음은 당연했다. 세 번째로 쿤스트하우스 건립을 시도하는 과정에서 그라츠가 유럽문화수도로 지정되었고, 과거와는 완전히 다른 도시 변화의 기폭제로 작용했다. 더군다나 이전의 실패를 교훈 삼아서 문화예술적으로 소외된 무어 강 서쪽에 쿤스트하우스를 계획한 전략은 정치적으로나 사회적으로 충분한 설득력을 지녔다.

형태가 기능을 따른다고?

피터 쿡에 대해 잠시 설명하면, 그는 1961년에 다섯 명의 친구와 함께 아키그램archigram이라는 모임을 결성하여 전시, 출판, 세미나 등의 활동을 펼쳤다. 그는 보편적 생각을 지양하면서 즐겁고 새로운 건축을 추구했다. 그의 시대를 뛰어넘는 생각과 아이디어는 건축을 넘어서 여러 예술 분야에 큰 파급 효과를 낳았다. 따라서 피터 쿡은 명실공히 20세기 건축 역사의 한 페이지를 장식한 인물로 꼽힌다.

강연과 전시회 등에서 피터 쿡을 몇 차례 만난 적이 있는데, 대화 중 그가 유난히 한 단어를 자주 사용하는 것을 쉽게 눈치챌 수

쿤스트하우스는 낙후된 무어 강의 서쪽 강변에 자리하여, 동서 화합의 출발점을 만들었다.

있었다. 바로 '지루하다boring!'라는 표현이다. 일흔 살이 넘었지만 그는 젊은 건축학도들에게 조금 더 창의적이고, 즐거움을 느낄 수 있는 건축을 주문했다.

피터 쿡이 쿤스트하우스의 현상설계 당선자로 발표되었을 때 많은 사람들이 놀라워했다. 그의 명성에는 의심의 여지가 없지만 당시까지 그가 설계하여 지어진 건물은 고작 서너 개에 불과했다! 피터 쿡은 건축가라기보다 시대를 앞서가는 이론가로 널리 알려진 터였다. 자신은 기꺼이 선동가로 소개되기를 좋아했다. 당시 현상설계에 참가한 세계적 건축가들인 자하 하디드Zaha Hadid, 쿱 힘멜브라우Coop Himmelblau, 톰 메인Thom Mayne 등이 모두 피터 쿡을

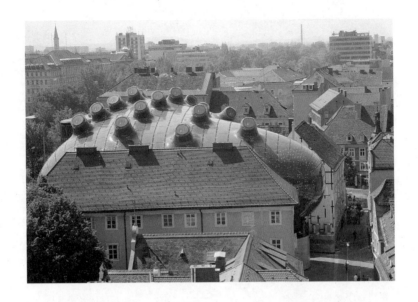

그라츠의 고풍스러운 붉은색
박공지붕 건물 틈에 살포시
스며든 쿤스트하우스는
파격적인 모습에도 불구하고
소박하게 보인다.

존경했지만 그에게 질 것이라고는 아마
도 생각하지 않았을 것이다.

쿤스트하우스는 한마디로 파격적이다.

파격적인 디자인의 핵심은 두께 15mm
의 투명한 청색 아크릴판과 지붕에 촉수처럼 튀어나와서 빛을 받
아들이는 16개의 관이다. 형태, 색, 디자인 등 모든 면에서 쿤스트
하우스가 극단적으로 주변과 다른 모습을 지니고 있음에도 불구
하고, 묘하게 주변과 어우러진다.

맞은편의 슐로스베르크 언덕 위에 올라가서 쿤스트하우스를
내려다 보면 그 이유를 알 수 있다. 쿤스트하우스의 부드럽고 유
연한 형태는 주변을 압도하지 않으면서 땅에 스며드는 듯하다. 마
치 연체동물이 땅 위에 내려앉듯이. 이러한 유연한 형태는 바로 옆

의 'ㄱ'자 형태 고전 건물을 따라서 감싸듯 동쪽 입면을 구성한 것에서 절정을 이룬다. 마치 밀가루 반죽을 쏟아 부어서 만든 것처럼 느껴질 정도다. 이처럼 고풍스러운 고전 건축물 사이에 끼어든 쿤스트하우스는 보는 각도에 따라서 살아 움직이는 유기체처럼 보인다. 유럽문화수도를 계기로 변화를 시도하려던 그라츠 시의 입장에서 보면 이보다 더 강력한 메시지는 없을 것이다.

친근한 외계인

쿤스트하우스는 '친근한 외계인A Friendly Alien'이라는 애칭으로 불린다. 기존 도시의 고전적 이미지와 전혀 어울리지 않지만, 시간이 지날수록 거부감보다는 친근감이 생기기 때문이다. 손녀와 한가롭게 강변을 산책 중인 할머니에게 말을 건넸다. 운 좋게도 그라츠에서 평생을 살았다고 하신다.

"할머니, 쿤스트하우스를 어떻게 생각하세요?"

"처음 이 건물이 지어졌을 때, 오래 살다 보니 별 해괴한 건물이 그라츠에 생기는구나 했지. 그런데 보면 볼수록 정이 가더라고."

쿤스트하우스가 지닌 생동감의 백미는 건물 외관에 실현한 '미디어적' 특성에 있다. 두 겹으로 구성된 건물의 외피인 청색 아크릴판 밑으로 930개의 원형 형광전구가 설치되었다. 이 전구는 모두 개별적인 프로그램이 가능한데 초당 20프레임씩 밝기가 조정되어서 구도심을 향하고 있는 동쪽 입면을 거대한 디스플레이용 스크린으로 만든다.

부드러운 곡면 스크린에 시시각각 등장하는 이미지, 애니메이션,

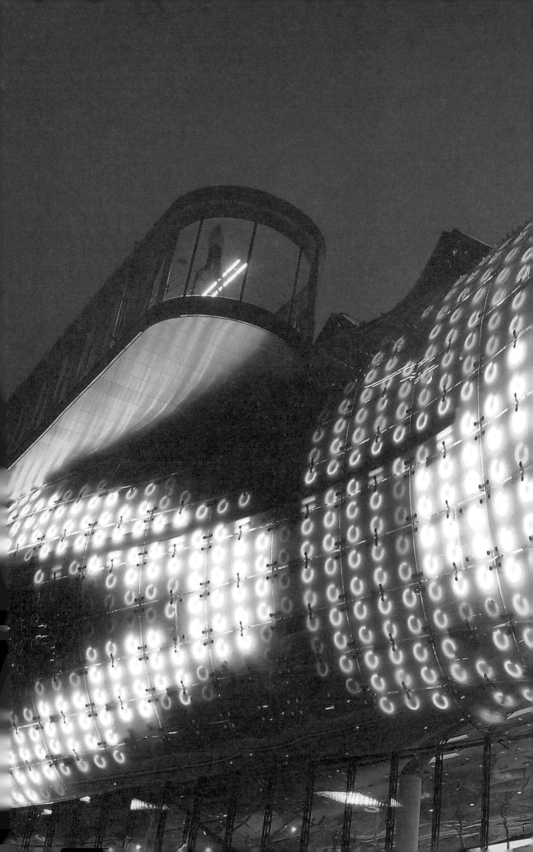

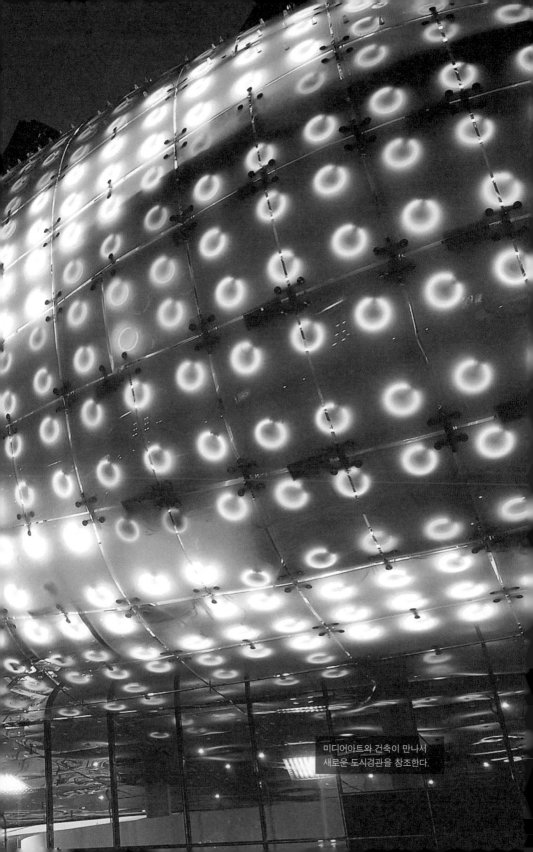

미디어아트와 건축이 만나서
새로운 도시경관을 창조한다.

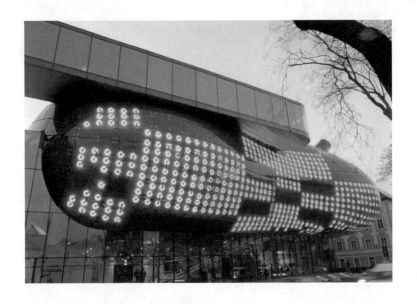

▲930개의 형광전구가 연출하는
쿤스트하우스 입면은 그라츠에
생동감을 불러일으킨다.

➡독특한 구조 때문에
쿤스트하우스 맨 위층의
주전시 공간은 기둥이 없는
넓은 공간이고, 다양한 전시가
가능하다.

문자는 주변 일대를 생동감 넘치도록 만든다. 이는 단순히 건물의 파사드를 광고판이 아니라 대중과 적극적으로 소통하는 수단으로 사용하는 것이다. 21세기 첨단 트렌드인 미디어아트와 건축의 만남이 그라츠의 고전을 배경으로 이루어졌으니 얼마나 환상적인가.

시각적인 장치뿐만이 아니다. 쿤스트하우스는 오전 7시부터 오후 10시까지 매시 50분에 5분 동안 낮은 주파수의 진동음을 발산한다. 물론 미세하게 방문객이 느낄 수 있는 정도다. 마치 거대한 유기체가 살아 숨 쉬는 것처럼 느끼게 하려는 유쾌한 발상이다.

4층 규모의 쿤스트하우스는 현대미술관의 트렌드를 반영하듯

딱히 정해진 상설전시를 위한 공간이 아
니다. 때문에 기획전시, 아틀리에, 공연
장, 카페 등을 중심으로 시민들이 자유
롭게 소통하고 어우러지는 것을 목표로
한다.

＊지상층의 카페는
휴식공간이자 주민들을 위한
만남의 장소 등으로 다양하게
활용된다.
＊쿤스트하우스의 유기적인
형태는 내부 공간 또한 독특한
모습을 갖도록 한다.

유기적인 외부 형태와 촉수를 통한 빛의
연출 덕택으로 생겨난 독특한 내부 공간은 기존의 미술관에서 느
낄 수 없는 경험을 제공한다. 전시물과 상관없이 내부공간을 걷는
것 자체가 현대미술에 대한 새로운 경험인 셈이다. 특히 맨 위층의
주전시실 space1의 경우, 지붕에 설치된 촉수를 통해 독특한 모습으
로 자연광이 들어오는가 하면, 미디어아트를 위한 원형 형광전구가
내부 조명으로 동시에 사용된다.

한편 마치 망원경을 보듯이 저 멀리 슐로스
베르크 언덕 위에 있는 우어투름이 원형 촉
수 안으로 빨려 들어온다. 이에 대해서 피터
쿡은 다음과 같이 설명한다.

"그라츠 시내 여러 곳에서 우어투름을 감상할 수 있습니다. 그렇
지만 건물 안의 어떠한 각도에서 도시의 상징물이 보이는가는 또
다른 의미를 갖습니다. 그냥 봐도 되지만 도시의 상징을 이렇게 보
면 조금 더 극적이고 즐겁죠!"

새로 지은 건물 안에서 주변의 옛 건물을 특정한 각도로 담아내
는 것은 옛것과 시각적으로 소통하기 위한 일반적인 방식이다. 그러
나 쿤스트하우스의 지붕에 달린 촉수처럼 평범하지 않은 관을 통

해서 보이는 도시의 전통적 상징물은 그의 말처럼 매우 극적으로 다가온다. 새것이 옛것에 보내는 존중의 표현이자, 공존의 손짓이다.

서쪽은 무대, 동쪽은 관람석으로

어둑어둑 해가 지는 초저녁. 고색창연한 고전 건물 사이로 쿤스트하우스 입면 스크린에 역동적으로 춤을 추는 여인의 모습이 등장한다. 일정 정도 떨어진 거리에서 볼수록 선명하니 무어 강 주변을 걷는 사람들은 물론이고 멀리 슐로스베르크 언덕 주변의 시민과 관광객의 시선을 한껏 사로잡는다. 도시 전체가 새로운 볼거리 덕에 활력을 얻었다고 해도 과언이 아니다. 문화예술적으로 소외되었던 무어 강 서쪽이 공연을 펼치는 화려한 무대로, 동쪽은 이를 구경하는 관람석으로 변한다. 그라츠 전체가 살아 있는 공연장으로 바뀌며, 동시에 오랫동안 둘로 나누어졌던 무어 강의 동쪽과 서쪽이 하나 되는 순간이다.

피터 쿡 감독이 외친다.

"액션!"

이는 주인공인 쿤스트하우스를 향한 외침만이 아니다. 그라츠 시민을 향한 외침이기도 하다. 쿤스트하우스를 통하여 하나가 된, 시민 모두가 주인공이므로.

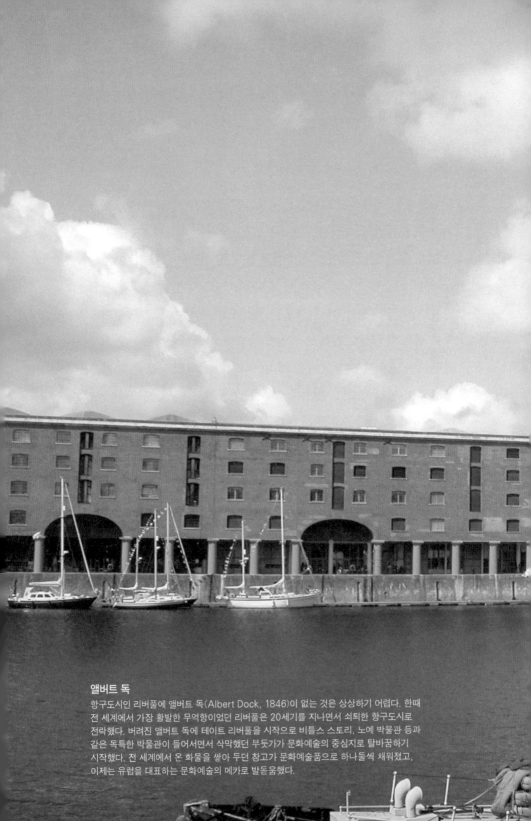

앨버트 독

항구도시인 리버풀에 앨버트 독(Albert Dock, 1846)이 없는 것은 상상하기 어렵다. 한때
전 세계에서 가장 활발한 무역항이었던 리버풀은 20세기를 지나면서 쇠퇴한 항구도시로
전락했다. 버려진 앨버트 독에 테이트 리버풀을 시작으로 비틀스 스토리, 노예 박물관 등과
같은 독특한 박물관이 들어서면서 삭막했던 부둣가가 문화예술의 중심지로 탈바꿈하기
시작했다. 전 세계에서 온 화물을 쌓아 두던 창고가 문화예술품으로 하나둘씩 채워졌고,
이제는 유럽을 대표하는 문화예술의 메카로 발돋움했다.

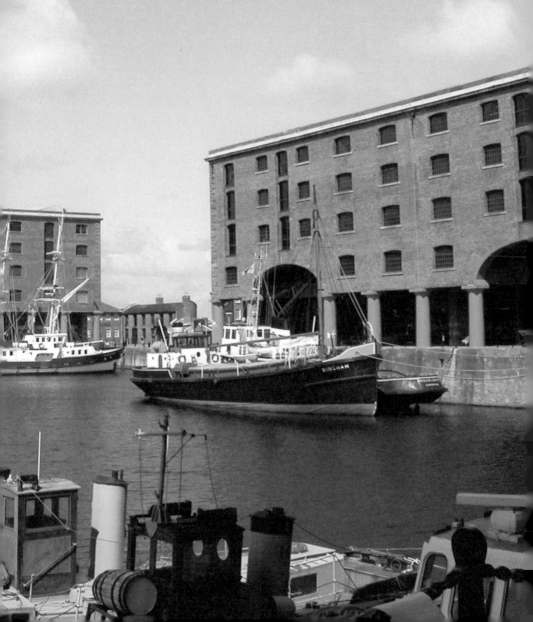

폐허의 부두에서 문화의 전당으로

앨버트 독, 리버풀

존 레논, 폴 매카트니, 조지 해리슨, 링고 스타. 대중음악의 새로운 역사를 창조한 비틀스 멤버. 이들은 모두 영국 북서부의 리버풀에서 태어났다는 공통점이 있다. 한 명도 아니고 네 명 모두가 리버풀 출신이라니, 리버풀은 정말로 축복받은 도시가 아닌가!

영국 BBC 방송국에서 지난 2002년에 영국 역사상 가장 위대한 100인을 시민들의 투표로 선정했다. 놀랍게도 이 투표에서 존 레논, 폴 매카트니, 조지 해리슨이 100위 안에 포함되었다. 존 레논은 8위에 이름을 올렸다. 존 레논 위로는 퀸 엘리자베스 1세, 아이작 뉴턴, 윌리엄 셰익스피어, 찰스 다윈, 다이애나 황태자비, 이점바드 킹덤 브루넬, 윈스턴 처칠만이 있다. 그의 이름 아래에는 누가 있을까? 헨

리 3세를 포함하여 여러 왕들과 찰스 디킨스, 제인 오스틴, 제이 케이 롤링과 같은 세계적인 작가들이 즐비하다. 이쯤되면 비틀스를 낳은 리버풀 시민들이 큰 자부심을 가지고도 남을 만하다.

최근에 자주 리버풀에 가는데, 이곳으로 향하는 발걸음은 언제나 설렌다. 현재 유럽에서 리버풀만큼 짧은 시간 안에 눈에 띄게 큰 변화를 겪는 도시가 흔하지 않기 때문이다. 리버풀 라임스트리트 역을 나와서 머지 강변에 자리한 앨버트 독까지는 걸어서 약 15분 남짓 거리다. 길을 걷는 동안 보이는 양쪽 길가에 빼곡히 늘어선 건물들은 기능만큼이나 모습도 제각각이다. 좋게 말하면 '다양성'이고, 나쁘게 말하면 '뒤죽박죽'이다. 그래서 리버풀에 갈 때면 전혀 예상하지 못한 새로움과 마주할 것 같은 기대가 가득하다.

한 도시 안의 세계, 2008년 유럽문화수도 리버풀

20세기 후반부터 문화도시로의 변신을 시도한 리버풀은 2008년에 유럽문화수도로 지정되면서 결실을 맺었다. 지난 1990년에 글라스고우가 여섯 번째 유럽문화수도의 영광을 차지했지만, 글라스고우는 스코틀랜드 도시이므로 '순수한 잉글랜드' 도시로는 리버풀이 처음인 셈이다. 형식적으로는 대영제국에 포함되지만 스코틀랜드와 잉글랜드는 완전히 별개의 국가라 할 수 있다. 리버풀이 선정될 당시 영국 내에서의 유치 경쟁은 어느 나라보다 치열했다. 모두 12개 도시가 신청서를 냈다. 이 도시들 중에는 옥스퍼드, 벨파스트, 브리스톨, 카디프, 버밍엄, 캔터베리 등 쟁쟁한 역사 도시들이 포함되었다.

도시의 위상이나 매력만 놓고 평가한다면 리버풀은 경쟁 도시들보다 두드러진 점이 별로 없었다. 적어도 보이는 모습은 그랬다. 예를 들어, 북아일랜드의 수도인 벨파스트나 웨일스의 수도인 카디프는 문화적 수준은 물론이고 경제적 수준에서 리버풀을 압도했다. 벨파스트나 카디프의 경우 지원서를 제출했을 당시 리버풀을 경쟁 상대로조차 여기지 않았다고 한다. 리버풀은 완전히 몰락한 항구 도시로만 여겼으니, 허를 찔린 셈이다.

그러면 리버풀이 유럽문화수도로 지정될 수 있었던 매력은 무엇일까? 바로 유럽의 문화와 예술을 대표할 수 있는 '잠재력' 때문이었다. 미래 모습에서 후한 평가를 받은 것이다.

"한 도시 안의 세계 The World in One City!"

리버풀이 유럽문화수도 유치를 위해서 내건 슬로건이다. '다양성'은 리버풀을 가장 쉽고 분명하게 설명할 수 있는 단어다. 리버풀은 인종, 종교, 문화, 예술, 음식 모든 면에서 다양하다. 거리에서 흔하게 이용하는 가게를 보면 이탈리아, 프랑스, 스페인, 터키, 인도, 중국, 태국, 남아프리카공화국 등 헤아릴 수 없을 정도로 많다. 또한 리버풀에는 외국인들이 지역공동체를 형성하여 거주하는 지역이 곳곳에 산재해 있다. 한 도시지만 분명 세계를 느낄 수 있는 도시다.

몰락한 유럽 최고의 항구도시

머지 강을 따라서 형성된 리버풀은 해상무역을 위한 천연의 지리적·환경적 조건을 갖추고 있다. 17세기부터 해상무역 및 제조업

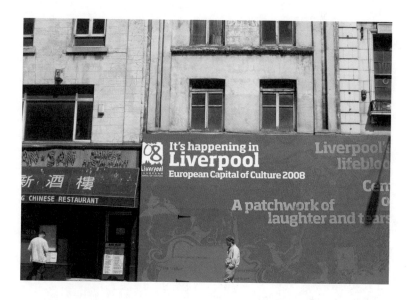

낙후된 시내의 건물에
설치한 유럽문화수도 지정을
축하하는 광고는 리버풀의
새로운 변화를 암시한다.

도시로 성장했으며, 19세기에 이르러서는 전 세계 해상무역 거래량의 40%가 리버풀을 통해 이루어질 정도로 성황을 이루었으니, 최고의 항구도시라 부르기에 손색이 없었다. 리버풀의 발전은 무역에만 머무르지 않았다. 세계로부터 몰려든 문화, 예술, 종교, 문학 등과 관련된 사람들 사이에 활발한 교류가 이루어졌다. 그래서 리버풀은 항구도시로서뿐만 아니라 낭만의 도시로도 명성을 쌓았다. 17, 18세기의 역사학자들은 리버풀을 전 세계 어디에서도 찾아볼 수 없는 역동적인 도시로 묘사했다. 또한 경제학자들은 리버풀을 '영국에서 유일하게 런던과 경쟁할 수 있는 도시'로 평가했다.

리버풀은 명성과 함께 달갑지 않은 오명도 얻었다. 전 세계로부

터 몰려든 선박들의 왕래가 잦아지면서 미국, 아프리카, 인도, 동유럽 등에서 온 노예들을 거래하는 유럽의 본거지로 자리 잡은 것이다. 특히 열강들의 식민지 쟁탈전이 치열했던 카리브 해 연안과 연계된 노예무역의 중심이기도 했다. 뿐만 아니다. 마약, 무기, 예술품 밀거래도 공공연히 성행했다. 화려한 무역도시이자 예술도시로 명성을 떨친 리버풀의 어두운 이면이다.

영원할 것 같았던 리버풀의 영광은 19세기에 접어들면서 위축되었고, 제2차 세계대전을 거치면서 급격히 쇠퇴일로에 들어섰다. 특히 대형 컨테이너에 의한 화물수송이 보편화되면서 리버풀과 같은 항구도시는 더 이상 쓸모없는 애물단지로 전락했다. 결국 1980년대 중반 이후 리버풀의 경제는 방향을 상실했고, 젊은이들이 속속 인근 대도시로 빠져나가면서 인구도 크게 줄었다. 당시 리버풀의 실업률은 영국 전체에서 최고를 기록할 정도로 심각한 지경에 이르렀다. 세계와 교류하며 화려함을 뽐냈던 리버풀의 과거는 흔적도 없이 사라졌고, 잊힌 항구도시로 전락하고 말았다.

변화의 서막을 올린 테이트 리버풀

리버풀의 화려한 변신은 지난 17, 18세기와 마찬가지로 머지 강변의 부둣가에서부터 시작되었다. 이번에는 세계로부터 화물을 싣고 온 화물선에 의해서가 아니다. 바로 머지 강변의 가장 큰 부두인 앨버트 독에 테이트 리버풀 Tate Liverpool 미술관이 들어선 것이다.

테이트 재단은 미술 관련 전문가들 사이에는 꽤 유명하지만, 대

중적으로는 지난 2000년 개관한 테이트 모던이 예상을 뛰어넘는 대성공을 거두면서부터 알려지기 시작했다. 현재 테이트 재단은 영국 내에만 테이트 브리튼Tate Britain, 테이트 리버풀, 테이트 세인트 아이브스Tate St. Ives, 테이트 모던Tate Mordern 등 네 개의 독특한 현대미술관을 소유하고 있다. 1897년에 개관한 본관인 테이트 브리튼은 유럽 근현대 회화 및 조각과 관련한 대작들을 소유하고 있다. 하지만 놀랍게도 당시 테이트 브리튼은 세계를 대표하는 주옥같은 작품들을 고작 10%밖에 전시할 수 없었고, 나머지 90%는 창고에 쌓아 두었다.

테이트 재단은 마가렛 대처 정부의 미술 정책 후원 아래 1988년에 두 번째 미술관을 건립할 수 있는 기회를 얻었다. 그런데 테이트 재단이 미술관 건립을 위해서 전략적으로 선택한 장소는 런던이 아니었다. 정부의 지원을 받을 수 있는 유리한 조건은 지방의 예술 및 전시 수준을 높이는 데 기여하는 것이었다. 테이트 재단은 후보 도시들을 비교한 후 최종적으로 리버풀을 선택했다. 지방도시에 대규모 현대미술관을 설립한다는 계획도 의구심을 자아냈지만, 급격히 쇠락한 항구도시인 리버풀에 미술관을 세운다는 생각은 무모하기 짝이 없는 일로 비춰졌다. 후보 도시로 북쪽을 대표하는 대도시인 맨체스터와 리즈가 함께 논의되었다고 하니, 리버풀이 선정된 것은 누구도 예상 못한 의외의 결과임에 틀림없다.

미술 관계자들이 더욱 놀란 것은 미술관을 새로 짓지 않고, 머지 강변에 버려진 앨버트 독의 창고 건물 일부만을 개조하여 사용하기로 한 것이다. 앨버트 독은 1972년에 문을 닫은 후부터 흉물스럽

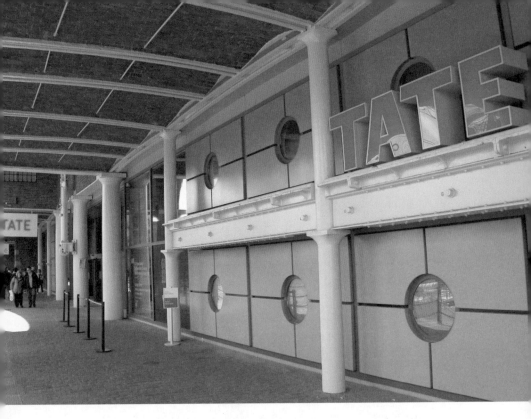

청색을 배경으로 주홍색의
두툼한 아크릴판으로 만든
테이트 리버풀의 간판.

게 방치되어 있었다. 테이트 재단이 새로
운 미술관 건립을 위해서 내린 일련의 파
격적인 결정은 이래저래 상식적으로 받
아들이기 어려운 발상의 연속이었다. 아
마도 테이트 재단은 버려진 산업용 건물을 미술관으로 기막히게 재
활용하는 연습을 테이트 리버풀에서 충분히 한 것이나 다름없다.

부둣가 창고의 화려한 변신

테이트 재단이 미술관으로 사용하기로 결정한 앨버트 독은
1843년에 엔지니어인 제스 하틀리 Jesse Hartley가 디자인했다. 'ㅁ'

튼튼하고 안전하게 건립된
앨버트 독의 창고는 현대미술을
전시하기 위한 공간으로
부족함이 없다.

자의 닫힌 형태로 디자인된 앨버트 독은
조수 간만의 차가 큰 머지 강에 대형 화
물선이 안정적으로 선착하기 위해서 건
립되었다. 선적량은 무려 축구경기장 네
개를 합친 규모다. 화물 보관을 위한 창고이므로 화재를 막고 안전
성을 높이기 위하여 목재보다는 철, 벽돌, 돌을 주재료로 사용했다.
당시의 기록을 살펴보면, 부두로서는 명실공히 세계 최고, 최첨단,
최대 규모의 시설로 디자인되었다.

당시에는 주목을 끌지 못했지만 하틀리는 앨버트 독 디자인에
고전건축 어휘를 사용했다. 하틀리는 비록 화물창고지만 기존의

주홍색을 칠해서 새롭게 단장한
기존 앨버트 독의 도릭 기둥은
테이트 리버풀의 상징처럼
여겨진다.

삭막한 창고와는 다르게 보이기를 바랐
다. 당시의 모습을 보면 부둣가에 지어진
창고 건물로 보이지 않을 만큼 웅장하다.
유럽에서 흔히 볼 수 있는 빌라의 이미지
와 비슷하다면 지나친 칭찬일까. 하틀리는 특히 건물 앞의 회랑에
그리스 도릭 기둥을 사용했고, 네 개의 기둥 사이마다 커다란 아치
를 만들어서 전체적으로 신전과 같은 모습을 강조했다.

앨버트 독의 숨겨진 가능성을 다시 발견한 것은 건축가 제임스
스털링James Stirling이다. 스털링은 비록 앨버트 독이 창고 시설이지
만 하틀리가 기능적·미적으로 훌륭하게 디자인한 건물임을 알아
차렸다. 처음 앨버트 독을 방문했을 때 스털링은 '이보다 더 튼튼

하고 아름다운 건물이 또 어디에 있단 말인가'라고 감탄했다. 술병과 쓰레기가 주위에 나뒹굴고 접근조차 하기 어려웠던 버려진 창고 시설이었으므로 남루하기 짝이 없던 앨버트 독의 모습이 스털링의 눈에는 보물로 비춰진 모양이다.

스털링은 거의 100%에 가깝게 원형을 유지한 채 최소한의 보강을 통하여 미술관으로 개조하도록 테이트 재단에 제안했다. 스털링이 기존 건물을 얼마나 높게 평가했는지는 개조 전후의 모습을 비교해 보면 쉽게 확인할 수 있다. 적어도 외견상으로는 거의 변한 것이 없다. 유일한 차이는 건물 앞의 회랑에 사용된 도릭 기둥에 주홍색을 칠해서 시각적으로 두드러지게 한 것이다.

잠시 색을 살펴보자. 테이트 리버풀의 존재를 알리는 유일한 표시는 주홍색 기둥과 물을 상징하는 청색의 벽이다. 미안한 말이지만 무척 촌스러운 조합이 아닌가! 설상가상으로 테이트 리버풀을 알리는 로고도 같은 주홍색에 두툼한 아크릴판으로 만들었다. 우리로 치자면 1970, 80년대에 동네 구멍가게들에서 유행했던 간판과 비슷하다. 그래서 전반적인 모습은 더욱 촌스럽기 그지없다.

그러나 몇 차례 이곳을 오가면서 부자연스럽게만 느껴졌던 색의 배합이 기존의 창고 및 주변과 절묘하게 어우러짐을 느꼈다. 특히 주홍색은 건물에 사용된 진한 붉은색 벽돌과 절묘한 조화를 이룬다. 해가 지는 저녁 무렵이면 그 느낌은 더욱 강하다. 마냥 촌스럽게만 보이던 주홍색 기둥은 1층 상가들의 불빛을 받아서 따뜻함을 주변으로 한껏 발산한다. 그 모습은 마치 동굴에 환하게 밝혀 놓은 횃불 같다. 봄이나 가을에도 머지 강변의 칼바람은 옷깃을 여미게

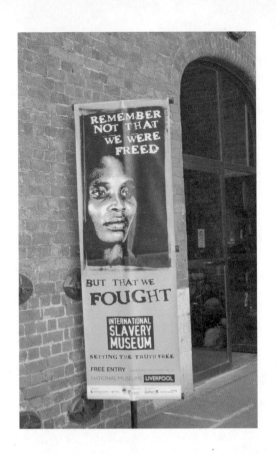

◀ 개관 당시 엄청난 반대와 논란을 불러일으켰던 노예박물관은 현재 리버풀의 자랑이 되었다.

◀ 머지사이드 해양박물관은 세계 최고의 항구도시였던 리버풀의 역사를 한눈에 보여 준다.

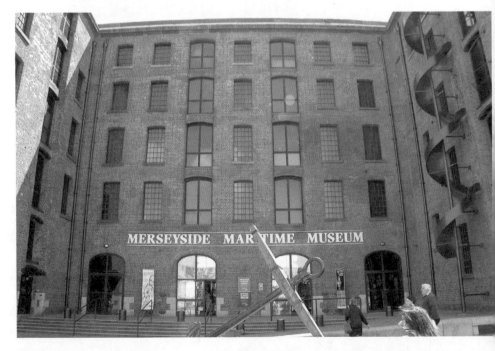

할 정도로 매섭다. 주홍색 기둥은 그래서 더욱 따스한 느낌으로 다가온다.

테이트 재단과 스털링이 앨버트 독의 가능성을 높이 평가한 데는 또 한 가지 이유가 있다. 대규모 화물 운송 작업을 위한 창고였으므로 내부 공간은 넓고 간결하다. 이러한 건축적 특징은 다양한 전시 공간으로 탈바꿈하기에 안성맞춤이다. 그런가 하면 기존에 창고 전면을 둘러싼 회랑은 앨버트 독이 멋진 문화 시설로 탈바꿈하는 데 중요한 역할을 한다. 비바람을 피하고 화물을 손쉽게 나르기 위해서 만들어진 회랑은 있는 그대로 통로, 산책로, 외부 휴식 공간으로 사용된다.

매력을 발산하는 박물관의 메카

테이트 리버풀이 앨버트 독에 자리 잡은 것은 앨버트 독은 물론이고 리버풀 전체의 탈바꿈을 알리는 신호탄이었다. 정확히 말해서 테이트 리버풀은 거대한 앨버트 독의 북쪽 일부만을 사용한다. 문을 닫고 방치되었을 때는 거대한 규모로 인해 처치 곤란이었지만, 테이트 리버풀이 들어서고 주변에 하나둘씩 가게가 문을 열기 시작하자, 상황은 완전히 달라졌다.

1986년에 머지사이드 해양박물관Merseyside Maritime Museum이 앨버트 독으로 이전했고, 1990년에는 리버풀의 자랑이자 자부심의 상징인 비틀스 스토리The Beatles Story가 개관했다. 그리고 1994년에는 세계 최초의 노예박물관National Slavery Museum을 개관했다.

비틀스 스토리는 영국 전역에서 찾아온
비틀스 마니아로 언제나 북적인다.

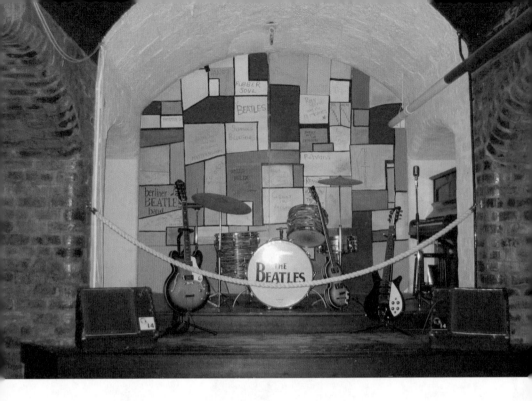

비틀스 스토리에 전시된
악기는 여전히 그들의 숨결을
느끼게 한다.

비틀스 스토리에는 네 명의 비틀스 멤버
들이 사용했던 실제 악기, 의상, 소품 등은
물론이고, 그야말로 비틀스에 관한 것은
다 있다. 살아생전에 존 레논이 연주했던
피아노는 그를 사랑하는 마니아들의 마음을 사로잡기에 충분하다.

　노예박물관의 개관은 자존심이 강한 리버풀 시민들 사이에서
큰 논란을 불러일으켰다. 그러나 노예박물관은 리버풀의 어두웠던
이면을 솔직하게 드러내고 역사적 진실을 전달한다는 점에서 세계
로부터 찬사를 받았다. 결과적으로 거대한 괴물로 여겨진 앨버트
독에는 전혀 다른 성격의 독특한 박물관들이 모이게 되었다. 전 세
계 어디에서도 유사한 사례를 찾아볼 수 없을 듯싶다.

존 레논이 연주했던 흰색
피아노. 그 위에는 그가
연주하는 모습을 담은
사진이 놓여 있다.

이처럼 앨버트 독이 독특한 박물관들을
중심으로 문화예술의 메카로 자리 잡으면
서 독 내의 나머지 공간들은 레스토랑, 카
페, 상점, 화랑, 서점, 기념품 가게, 각종 사
무실 등으로 빠르게 채워졌다. 결국 앨버트 독은 명실상부한 다목
적 복합 공간으로 새롭게 태어났다. 테이트 리버풀에서 시작된 앨
버트 독의 화려한 변신은 주변 일대에 엄청난 시너지 효과를 유발
했다. 현재 앨버트 독 주위에는 상상할 수 없을 정도의 대규모 개
발들이 한창 진행 중이다. 새로운 박물관, 국제 회의장, 공연장, 주
거 시설 등 도시를 완전히 새롭게 만들고 있다 해도 과언이 아닐
정도다.

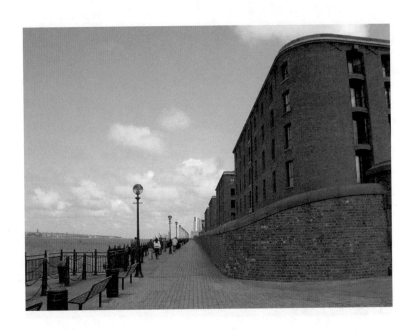

붉은 벽돌의 앨버트 독을
등지고 머지 강변을 따라서
조성된 산책로.

리버풀에 다시 울려 퍼지는 '레잇비'

항구도시는 장점과 단점을 동시에 지닌
다. 바다를 통해 다양한 교류가 이루어지
는 반면, 산업 및 사회구조를 전환하는
데 치명적인 한계가 있다. 그러므로 과거에 유럽을 대표했던 항구
도시 중에서 여전히 그 명성을 유지하는 도시는 드물다. 적어도 20
세기 후반까지는 리버풀도 예외일 수 없었다. 그러나 리버풀은 침
체의 터널을 지나 21세기 유럽의 새로운 주역으로 떠올랐다. 이번
에는 유럽을 주름잡던 항구도시로서가 아니라 문화도시로서다.

쇠락한 도시의 다양성은 어우러질 수 없는 모래알처럼 하찮은
것에 불과하다. 오히려 발전의 걸림돌이 되곤 한다. 그렇지만 번영

한 도시의 다양성은 도시를 보다 풍요롭게 하는 촉매와 같다. 유럽 연합은 바로 모래알과 같은 리버풀의 다양성을 도시 발전의 기폭 제로 작용하도록 유도했다. 앨버트 독을 중심으로 문화도시로서의 가능성을 이끌어 내면서 이루어진 그에 대한 집중 투자는 리버풀 사람들이 한동안 잊고 지냈던 자긍심을 자극했다. 그들만의 독특한 정체성을 일깨운 것이다.

앨버트 독의 뒤편으로는 머지 강을 따라서 한적한 강변로가 조성되었다. 이 길을 걷다 보면 어디선가 낯익은 노래가 강바람을 타고 아득하게 울려 퍼진다. '레잇비, 레잇비…….' 화려하게 변신한 부둣가 그리고 비틀스의 고향에서 들려오는 그들의 감미로운 목소리. 어떤 멋진 카페에서도 느낄 수 없는 짜릿함이다.

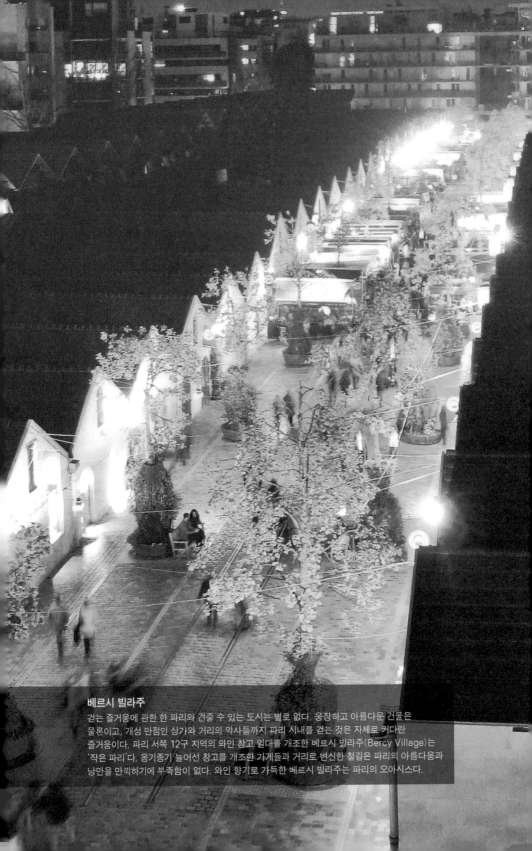

베르시 빌라주
걷는 즐거움에 관한 한 파리와 견줄 수 있는 도시는 별로 없다. 웅장하고 아름다운 건물은
물론이고, 개성 만점인 상가와 거리의 악사들까지 파리 시내를 걷는 것은 자체로 커다란
즐거움이다. 파리 서쪽 12구 지역의 와인 창고 일대를 개조한 베르시 빌라주(Bercy Village)는
'작은 파리'다. 옹기종기 늘어선 창고를 개조한 가게들과 거리로 변신한 철길은 파리의 아름다움과
낭만을 만끽하기에 부족함이 없다. 와인 향기로 가득한 베르시 빌라주는 파리의 오아시스다.

와인보다 감미로운 파리의 휴식처

베르시 빌라주, 파리

나와 친하게 지내는 미국 친구인 리처드 던
랩이 있다. 런던에서 1년여를 살다가 파리
의 아름다움에 빠져서 몇 해 전에 완전히
파리로 이주했다. 몇 년 만에 파리에서 리
처드를 만났는데 어느새 프랑스 와인에 푹
빠져 있었다. 물론 프랑스에 살면서 요리와 와인 예찬론자가 되지
않으면 그것이 오히려 이상할 수도 있겠지만. 그는 런던에서 온 내
게 와인 창고에 가서 와인을 마시자고 뜬금없는 제안을 했다. '와
인을 좋아하더니 이제 아예 와인 창고까지 알아둔 모양이구나!' 하
고 속으로 무척 놀랐다.

리처드는 지하철 14호선을 타고 쿠르 생테밀리옹Cour St-Émilion
역으로 나를 안내했다. 맞은편으로 국립도서관이 보이는 파리 동

쪽 센 강변에 자리한 베르시 빌라주다. 이곳에는 루이 14세 때 처음으로 창고가 들어섰고, 19세기부터 본격적으로 와인 창고가 지어져서 제2차 세계대전 전까지 호황을 누렸다. 한때 연간 3,000척의 배와 기차로 전 세계의 와인을 실어 나르던 베르시는 '세계의 와인 저장고'로 불릴 정도였다. 대중적인 와인은 물론이고 고급 와인과 희귀한 와인에 이르기까지 와인에 관한 한 모든 것을 갖추고 있었으니 와인 마니아에게는 천국이나 다름없었다.

술집과 식당은 물론이고 주변으로 시장과 다양한 상업시설이 번성하면서 자연스럽게 마을과 공원이 조성되었다. 베르시는 '즐거움의 장소lieu de plaisir'라는 애칭을 얻었고, 단순한 창고지역을 넘어서 부와 낭만을 상징하는 장소로 여겨지기도 했다. 센 강의 낭만과 감미로운 와인의 만남은 그 자체만으로도 너무나 매력적이다. 또한 술에 취한다는 의미로 '베르시의 열병Bercy's fever'이라는 표현도 사용하곤 했다. 그러나 고속도로를 이용한 와인 수송이 발전하면서 창고들이 도시 외곽으로 빠져나갔고, 20세기 중반을 넘어서면서 베르시 지역 일대는 다른 산업지역과 마찬가지로 빠르게 쇠퇴하고 말았다.

화려했던 영광을 뒤로 한 채, 잊혔던 베르시 와인 창고 일대가 20세기 후반에 접어들면서 다시 파리지앵이 사랑하는 장소로 변신한 것은 놀랍다. 여전히 빛바랜 옛날 사진 속 한 장면을 보는 것과 같은 오래된 와인 창고가 오밀조밀하게 늘어선 거리. 이제 베르시 빌라주에는 커다란 와인 통을 짊어지고 화물선에서 내리던 건장한 일꾼들 대신 가족과 휴식을, 연인과 사랑을 나누는 파리지앵

들로 발 디딜 틈이 없다.

너무나 파리적인

도시 전문가들은 평등의 중요성을 끊임없이 강조해 왔다. 이 말을 뒤집어서 이해하면 지금까지 도시는 평등하게 발전하지 못했다는 역설이기도 하다. 그래서 유럽을 대표하는 런던, 파리, 베를린과 같은 도시의 경우도 화려한 모습의 이면에는 철저하게 소외된 모습이 존재한다. 나라와 도시를 불문하고 20세기에 가장 중요한 화두로 부각된 '재생'은 '어떻게 도시가 다시 평등하게 발전할 수 있는가'에 대한 고민으로도 이해할 수 있다.

파리의 경우 이미 오래전부터 부유한 동쪽과 가난한 서쪽으로 확연하게 구분되었다. 도시 재생의 초점은 당연히 서쪽 지역의 활성화에 맞춰졌다. 파리 12구에 해당되는 베르시 지역은 30년 가까이 진행된 재개발에 의하여 서쪽 지역 활성화의 성공작으로 평가받는다. 그 결과 베르시 주거지구와 베르시 공원이 탄생했고, 상가 지역인 베르시 빌라주가 완성되었다.

나는 가끔씩 '파리적'이라는 표현을 사용한다. 파리의 문화를 드러내는 것 중에서 무엇이 가장 '파리적'일까? 나는 주저하지 않고 '길', '낭만' 그리고 '전통', 이 세 가지를 꼽는다. 이 책에서 다루는 파리의 또 다른 작품인 케브랑리 박물관에서도 언급하듯이 프랑스는 길을 디자인하고 활용하는 방식에서 타의 추종을 불허하는 탁월함을 지녔다. 21세기 파리는 인간 중심의 도시를 추구하는데, 이는 궁극적으로 즐거움을 만끽하면서 걸을 수 있는 도시를 의

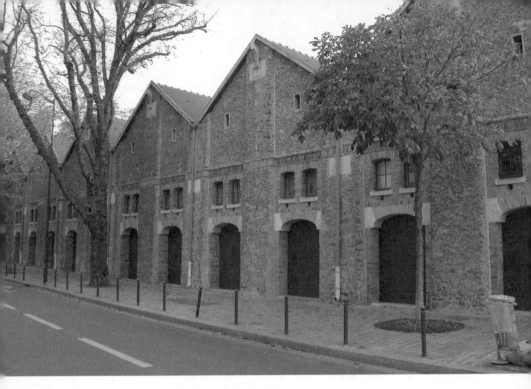

큰길을 사이에 두고 베르시
빌라주와 마주한 베르시
파빌리온 역시 와인 창고를
그대로 보존하여 문화예술
공간으로 사용하고 있다.

미한다. 결국 지극히 파리적인 전통에 뿌
리내리고 있음이다.

베르시 빌라주의 매력을 같은 이유에서
찾을 수 있다. 베르시 빌라주는 길을 중
심으로 낭만과 전통을 되살림으로써 지극히 파리적인 감성을 자
극한다. 이방인의 눈에도 파리적으로 비춰지는데, 파리지앵에게는
두말할 필요가 있을까. 최근에 베르시 빌라주가 세대를 넘어서 파
리지앵이 가장 사랑하는 장소로 꼽히는 것은 그리 놀라운 일이 아
니다.

한번 생각해 보자. 쇠퇴한 산업지역을 재개발하여 파리를 대표
하는 대규모 공원과 주거지역을 조성하면서 그에 딸린 상업지역을

어떻게 디자인할까. 십중팔구 대형 백화점을 짓거나, 조금 더 '유럽적인 마인드'로 생각한다면 전통적인 쇼핑몰을 조성할 것이다. 그러나 베르시 빌라주의 모습은 이러한 보편적인 예상과 사뭇 다르다. 와인 창고로 사용하던 한 블록 전체를 고스란히 보존하면서 와인을 운반하는 기차가 다니던 철길을 보행자를 위한 편안한 거리로 탈바꿈시켰다. 쿠르 생테밀리옹 역을 나와서 눈앞에 펼쳐진 베르시 빌라주를 보는 순간 한마디밖에 할 수 없었다.

"아, 이 얼마나 파리적이란 말인가!"

동화적 상상력으로 가득한 마을

베르시 빌라주는 이름처럼 '마을'은 아니다. 대략 200m가량의 거리를 중심으로 40여 채의 와인 창고를 개조한 상가가 양편에 자리한다. 센 강변 방향으로는 대규모 영화관UGC을 두고 있어, 번잡하고 시끄러운 도로변으로부터 완전히 분리되었다. 베르시 공원이나 반대편 거리에서 보면 베르시 빌라주의 존재를 거의 알아차릴 수가 없다. 마치 비밀스러운 요새에 둘러싸여 있는 듯하다. 쿠르 생테밀리옹 역에 내려 바로 들어갈 수도 있지만 천천히 한 바퀴 돌아서 앞쪽센 강변 방향으로 가면, 거친 돌담을 날카롭게 잘라서 만든 입구가 나오는데, 그 위에 베르시 빌라주를 알리는 아담한 사인이 붙어 있다.

입구에 들어서자마자 이곳이 옛날에 창고 시설이었음을 한눈에 알아차릴 수 있다. 안팎이 모두 흙색의 거친 돌로 이루어졌고, 나무로 만든 삼각형 박공지붕이 덮여 있다. 내부의 거친 벽면은 있는

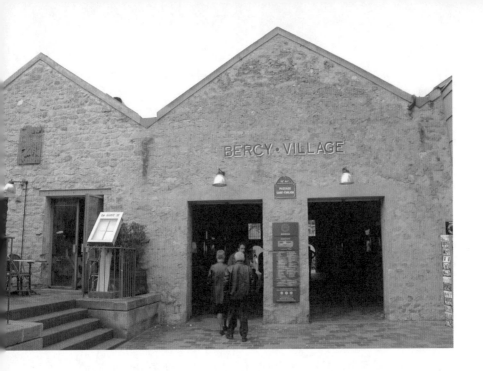

와인 창고의 한 블록을
개조하여 만든 베르시
빌라주 입구.

그대로 전시를 위해서 사용되는데, 세월의 흔적을 간직한 벽을 배경으로 걸려 있는 다양한 사진들은 묘한 조화를 이룬다. 그런가 하면, 벽면의 쇼윈도를 통해 보이는 상점 내부의 밝고 활기찬 모습은 방문객의 호기심을 자극하기에 충분하다.

곧이어 안쪽으로 베르시 빌라주의 모습이 하나 가득 눈에 들어온다. 마치 어린아이가 가지런히 블록 쌓기를 해 놓은 듯한 모습이다. 삼각형 박공지붕과 2층에 한 개의 창, 1층에 두 개의 문. 이름과 간판이 조금씩 다를 뿐, 베르시 빌라주의 상점은 모두가 같은 모습이다. 와인 창고로 쓰였던 건물 대부분을 그대로 사용하면서 문과 창을 용도에 맞게 유리로 적절하게 개조한 것이 전부다.

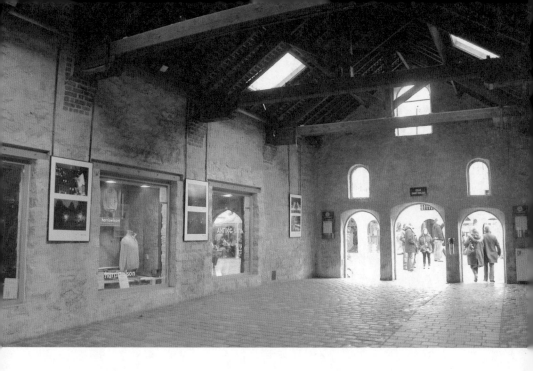

고풍스러운
사진 전시 공간으로
변신한 와인 창고.

베르시 빌라주를 재개발하면서 '쇼퍼테인
먼트 shopping oriented entertainment'라는 용
어가 등장했다. 다양한 상점과 식당 그리고
흥미로운 이벤트가 어우러져 시민들이 쇼핑
과 엔터테인먼트를 동시에 즐긴다는 의미다.

와인을 운반하던 철길을 따라서 쇼핑 및 레스토랑 거리를 조성
한 것이 쇼퍼테인먼트의 핵심이다. 과거의 흔적을 고스란히 간직한
채 길게 뻗은 레일을 따라 늘어선 레스토랑들은 건물 앞에 낮은
파라솔을 설치하여 카페테리아로 사용한다. 따라서 이 거리는 자
연스럽게 식사와 와인을 즐기는 와인 마니아와 쇼핑객이 한데 어
우러져서 언제나 붐빈다.

리처드는 이 중에서도 제일 소문난 '차이 33 Chai 33'으로 나를

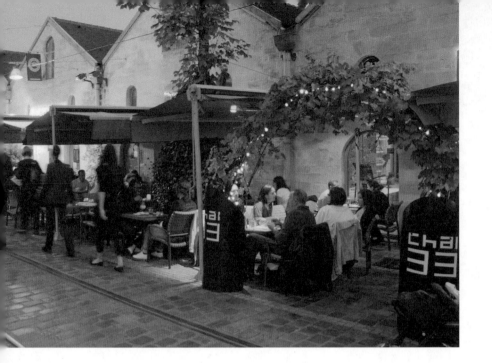

와인을 즐기는 파리지앵들로
언제나 붐비는 차이 33.

안내했다. '차이'는 '포도주 저장고'라는 뜻이다. 차이 33은 '서른세 번째 포도주 창고'인 셈이다. 그제야 리처드가 와인 창고에 가서 와인을 한잔하자고 말한 것을 이해할 수 있었다. 레스토랑이지만 복도와 벽면은 물론이고 곳곳에 다양한 와인을 전시하여 가히 와인 천국이라 부를 만하다. 차이 33의 또 다른 자랑인 지하를 빼곡히 채운 와인 저장고는 옛날이나 지금이나 크게 다를 것이 없어 보인다. 리처드가 런던에서 온 나를 매니저에게 소개하자, 매니저는 런던에서 온 사업가들 이름을 하나하나 불러가면서 이곳을 정기적으로 찾는 손님이 많다고 자랑을 하나 가득 늘어놓는다.

차이 33뿐만이 아니다. 베르시 빌라주에는 레스토랑은 물론이

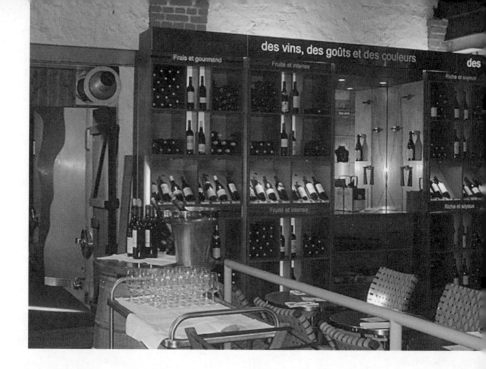

des vins, des goûts et des couleurs

des

Frais et gourmand

Fruité et intense

Riche et soyeux

Fruité et intense

Riche et soyeux

와인 전시장을 방불케 하는
차이 33의 내부 모습.

고 부티크, 제과점, 문구용품점, 서점, 화
장품 가게, 소품 가게 등이 있는데, 내부
는 한결같이 작은 박물관을 연상시킬 정
도로 아기자기하고 알차게 꾸며 놓았다.
솔직히 나는 잘 모르는데 지중해 오일을 취급하는 올리비에 앤 코,
화장품 가게 세포라, 건강용품점 레조냥스 등은 여성들의 사랑을
독차지한다고 리처드가 귀띔해 주었다.

뮈니뮈니해도 베르시 빌라주의 매력은 레일 위에 설치된 반투명
한 텐트와 거리를 따라서 단정하게 심어진 삼십 여 그루의 풍성한
가로수다. 레일 위에 떠 있는 연처럼 설치된 날렵한 모습의 텐트는
투박한 창고와 대비를 이루는가 하면 적당한 정도의 그늘을 만든
다. 텐트는 축제와 같은 행사가 있을 때는 더욱 다양한 모습과 색

으로 단장하여 거리에 활력을 불어넣는다.

그런가 하면 때때로 가로수 주변으로 담쟁이 나무를 심어서 담쟁이덩굴 아치를 만든다. 이때가 되면 레일 위는 울창한 자연의 텐트가 만들어진다. 상점마다 크고 작은 화분을 앞쪽에 내놓아서 베르시 빌라주는 거리 정원이나 다름없을 정도로 녹색으로 물든다.

해가 지면 베르시 빌라주의 풍경은 절정에 이른다. 은은한 조명을 받은 텐트와 담쟁이 사이사이에 설치된 조명이 비추면 이곳은 어디에도 비할 수 없는 낭만의 거리로 다시 한 번 변신한다. 마치 결혼식을 위한 행진이라도 해야 할 것 같은 느낌이 든다! 거리의 레스토랑 테이블은 어느새 한가롭게 식사와 와인을 즐기는 가족, 연인, 친구들로 가득한가 하면, 레일 위에는 산책과 쇼핑을 하는 시민들로 또한 북적인다. 아름답고 한가로운 쇼퍼테인먼트의 진수다.

베르시 빌라주의 시계는 느리게 간다!

큰 스케일, 아기자기한 감각. 다시 파리적인 것에 대해서 이야기를 하자. 다른 예술 분야도 그렇지만 특히 건축과 관련해 파리는 세계를 선도해 왔다. 창조적인 디자인과 감각은 의심할 여지가 없지만, 흥미로운 점은 크기에 있어서도 만만치 않게 세상을 놀라게 한다는 것이다. 에펠탑, 루브르 박물관, 샹젤리제 거리, 개선문은 물론이고 현대에 지어진 신개선문, 국립도서관에 이르기까지 예상을 뒤엎는 거대한 건축물을

여성 마니아들의
발길이 끊이지 않는
지중해 오일을 판매하는
올리비에 앤 코 모습.

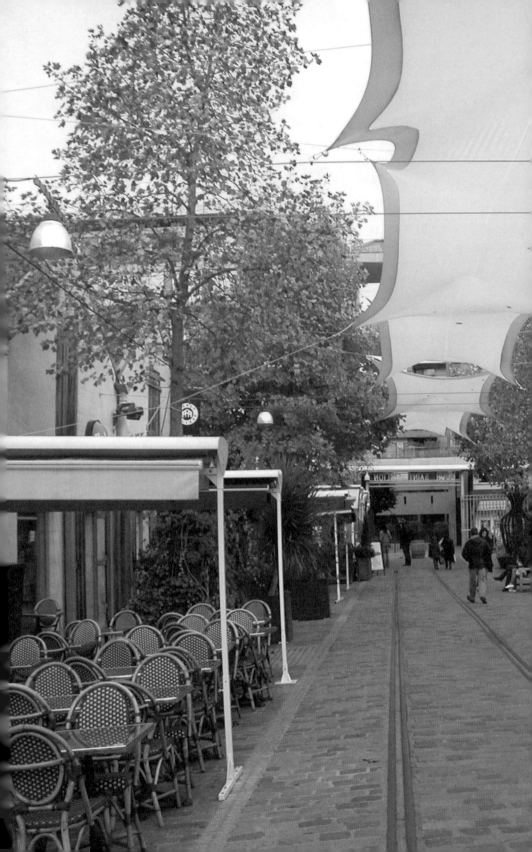

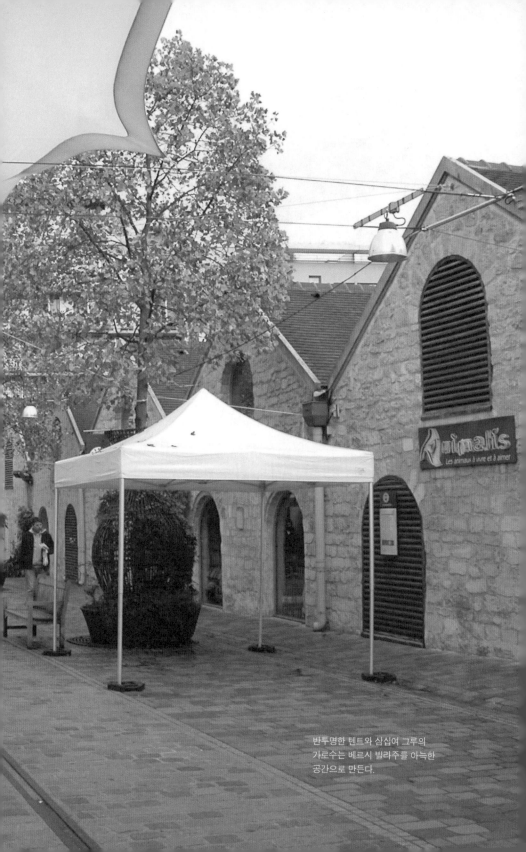

반투명한 텐트와 삼십여 그루의
가로수는 베르시 빌라주를 아늑한
공간으로 만든다.

담쟁이 나무, 가로수,
화분으로 꾸민 베르시
빌라주의 거리 정원.

탄생시켰다.

그런데 아무리 클지라도 크기는 보는 사람
을 한두 번 감탄하게 만들 뿐, 그 이상은
아니다. 파리의 건축이 최고로 여겨지는
이유는 크면서도 아기자기한 감각을 담아내는 섬세함 때문이다. 베
르시 빌라주는 나로 하여금 다시 한 번 그 탁월한 감각을 확인하
게 만들었다. 기존의 와인 창고를 최대한 유지하므로 베르시 빌라
주는 여러모로 현대적 스케일에 적합하다고 할 수 없다. 그럼에도
불구하고 무언가 바꾸고 덧붙이기보다 있는 그대로의 모습을 존중
하고 사랑할 수 있는 방식을 제안했다.

베르시 빌라주에서는 건축가의 흔적을 거의 찾아볼 수 없다. 그
러면 건축가는 아무것도 한 일이 없을까? 그렇지 않다. 전통을 존

중하고, 프랑스적 감성을 이해하지 못하는 건축가는 절대로 이 같은 장소를 디자인할 수 없다. 베르시 빌라주에서 건축가가 한 일은 이 공간에서 시민들이 어떻게 삶의 여유를 찾고, 즐거움을 얻을 수 있는지에 대한 '상상'이다. 건축가가 할 수 있는 유쾌한 상상 말이다. 이 같은 상상을 실현하는 데는 많은 물리적 장치나 변화가 필요치 않다.

영화관을 찾은 사람들, 식사와 와인을 즐기는 사람들, 쇼핑을 하는 사람들, 커피를 마시는 사람들. 베르시 빌라주에서 볼 수 있는 가장 보편적인 모습들이다. 이것이 전부가 아니다. 거리에 마련된 벤치에 앉아서 책을 보는 중년의 신사, 담소를 나누는 노부부, 팔짱을 끼고 데이트를 즐기는 연인, 유모차를 끌고 산책하는 엄마, 신기한 듯 레일을 따라서 롤러블레이드와 자전거를 타는 아이들. 물론 나와 같은 방문객도 있다. 남녀노소 구분할 것 없이 참으로 다양한 사람들을 발견할 수 있는데, 이들에게서 한 가지 공통점을 찾을 수 있다. 한가로움이다. 혼자 있든, 누군가와 함께 있든, 상념에 잠겨 있든 간에 베르시 빌라주에 있는 사람들의 얼굴에서는 여유가 물씬 풍긴다. 바쁜 파리의 일상에서 벗어난 한가로움이라고 할까.

오늘도 베르시 빌라주의 시계는 느리게 간다. 사람들은 다시 베르시 열병에 빠진다. 술이 아닌 추억과 낭만의 열병에.

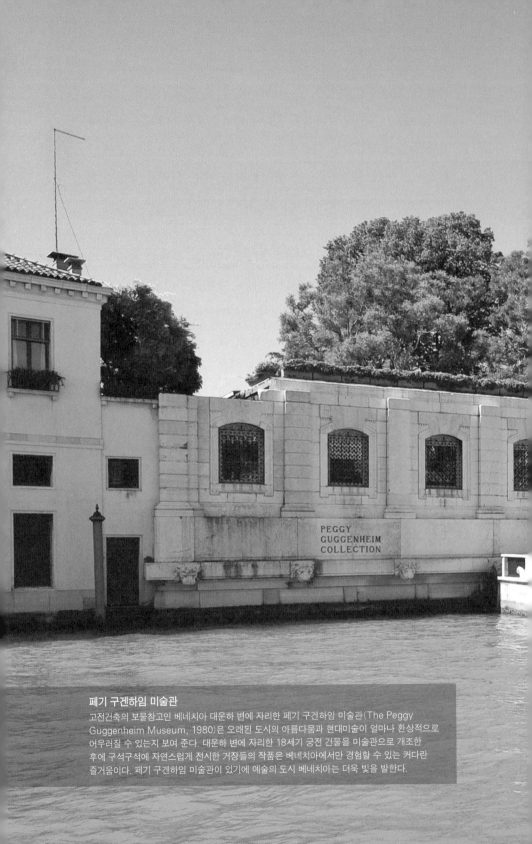

페기 구겐하임 미술관

고전건축의 보물창고인 베네치아 대운하 변에 자리한 페기 구겐하임 미술관(The Peggy Guggenheim Museum, 1980)은 오래된 도시의 아름다움과 현대미술이 얼마나 환상적으로 어우러질 수 있는지 보여 준다. 대운하 변에 자리한 18세기 궁전 건물을 미술관으로 개조한 후에 구석구석에 자연스럽게 전시한 거장들의 작품은 베네치아에서만 경험할 수 있는 커다란 즐거움이다. 페기 구겐하임 미술관이 있기에 예술의 도시 베네치아는 더욱 빛을 발한다.

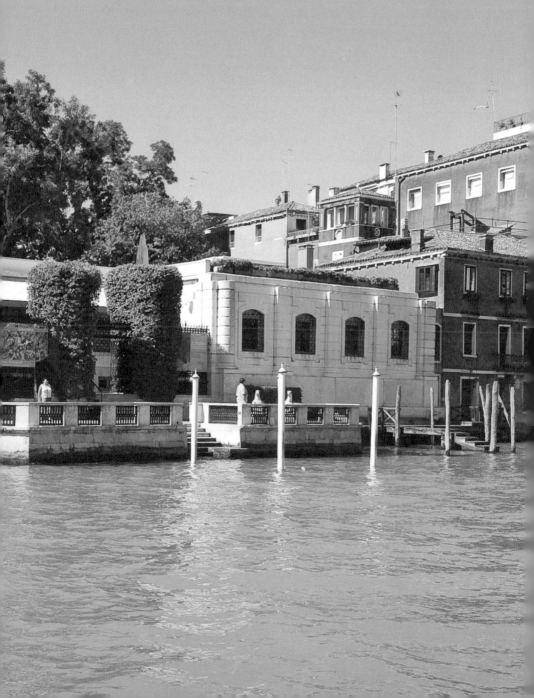

베네치아의 숨은 보석

페기 구겐하임 미술관, 베네치아

유럽에서 가장 아름다운 도시로 손꼽히는 베네치아. 이러한 베네치아에서 쉽게 볼 수 없는 게 있다. 자동차, 자전거, 새집, 잔디밭, 가로수. 버스를 포함한 자동차는 로마광장, 기차는 산타루치아 역까지만 운행하고 이후 시내로 들어가려면 보트를 타야 한다. 보트가 사용되기 전에는 사공이 뱃머리에 올라서서 긴 노를 젓는, 그 유명한 곤돌라가 중요한 교통수단이었다. 자전거를 타는 사람을 드물게 볼 수 있는데 운하 사이를 연결하는 아치형 다리를 지나려면 자전거를 짊어져야 하니, 보는 것조차 안쓰럽다.

도시의 전반적인 모습과 구조는 도로에 의해서 크게 좌우된다. 차가 다닐 수 없는 비좁은 골목길과 운하의 연속인 베네치아에는

당연히 차도가 없다. 그래서 도시 구조가 옛날이나 지금이나 비슷하다. 더군다나 끊임없이 수리만 할 뿐 새로운 건물을 거의 짓지 않는다. 고집스러울 정도로 전통을 유지하려는 베네치아 사람들의 자존심도 한몫한다. 도시 구조가 갖춰진 13세기 무렵 베네치아 지도를 보면 다리가 놓인 것을 빼고 지금과 큰 차이가 없다. 수백 년 동안 변하지 않은 물의 도시. 현대 도시의 편안함에 길들여진 사람은 불편하기 짝이 없지만, 어찌 그런 불편함을 베네치아에서만 느끼는 매력에 비할까.

관광객에게 베네치아에 대한 느낌을 물으면 두말할 것 없이 '아름답다'는 대답이 우선인데, 이에 못지않은 의견도 들을 수 있다. 바로 '지저분하다'는 것. 지저분한 베네치아 이야기를 꺼내면 너 나 할 것 없이 한마디씩 거든다. 도시 곳곳에 쓰레기가 나뒹굴고, 어쩌다가 막다른 골목길에라도 들어서면 악취가 코를 찌른다. 베네치아에 대한 환상이 산산이 부서지는 순간이다. 전 세계로부터 몰려든 관광객으로 일 년 내내 북적이니 당연할 법도 한데, 다른 이유도 있다. 새벽에 일어나서 거리로 나가면 환경미화원이 손수레를 끌고 골목골목을 누비며 집 앞에 놓인 쓰레기를 수거하는 모습을 볼 수 있다. 차가 들어오지 못하니, 일일이 손으로 처리할 수밖에. 청소차도 최첨단 장비를 갖춘 시대에, 첨단은 고사하고 미로와 같은 운하 사이를 헤집고 다녀야 하니 쓰레기를 담는 손수레는 보기에 민망할 정도로 아담하다. 이러한 상황을 알고부터는 지저분한 베네치아를 너그럽게 받아들이기로 했다.

수상 버스인 보트는 베네치아의 한가운데를 뒤집어진 'S'자 모

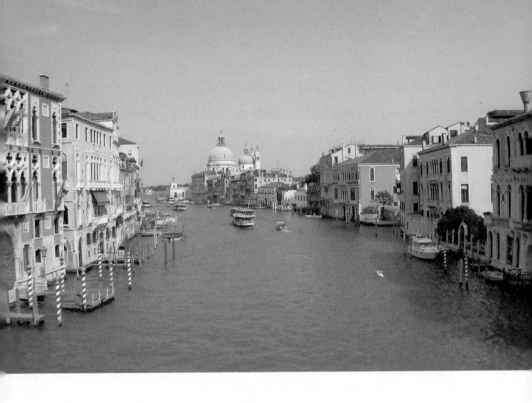

많은 랜드스케이프 화가들이
세상에서 아름다운 모습으로
묘사한 베네치아의 대운하 전경.

양으로 가로지르는 대운하 Grand Canal를 왕래하는데, 운하의 양편에는 일정한 간격으로 보트가 멈추는 정류장이 마련되어 있다. 개인이 소유한 보트를 타고 내릴 수 있는 작은 선착장도 건물마다 마련되어 있다. 보트는 자가용이고, 선착장은 주차장인 셈이다. 간혹 관광객 가운데 돈을 아낄 요량으로 숨바꼭질 하듯 걸어서 시내로 들어오는 경우가 있는데, 이럴 경우 어두컴컴한 미로 속에서 건물의 무덤덤한 뒷모습만을 줄기차게 감상한 것이나 다름없다.

"베네치아에서 곤돌라나 보트를 타 보지 않는 것은 스위스에서 스키를 타지 않는 것과 같다." 하고 목청을 높이던 이탈리아 친구

대운하의 안쪽에 가지런히
정박해서 손님을 기다리는
곤돌라.

의 말이 이해가 간다.

베네치아와 구겐하임이 만났을 때

베네치아는 고전건축의 보물창고다. 바
실리카 대성당Basilica Cattedrale Patriachale di San Marco, 산마르코 광
장San Marco Piazza, 두칼레 궁전Palazzo Ducale, 리알토 다리Ponte di
Rialto, 산타마리아 델라 살루테 성당Santa Maria della salute, 산 조르
지오 마조레 성당Church of San Giorgio Maggiore……. 어디 이뿐이랴.
동양과 서양 건축의 아름다움을 혼합하여 독자적인 양식을 탄생
시킨 베네치아에는 이루 헤아릴 수 없을 정도로 많은 기념비적 건
물이 가득하다. 120여 개의 섬을 빼곡하게 채운 건물 모두가 문화

재이자 건축 박물관이나 다름없다. 그런데 베네치아를 수놓은 주옥같은 걸작들을 제치고 내 관심을 유독 사로잡은 장소는 따로 있었으니, 그것은 바로 폐기 구겐하임 미술관이다.

베네치아와 구겐하임 미술관이라고? 언뜻 생각할 때 둘은 잘 어울리지 않는다. 베네치아는 고전으로 가득한 도시인 반면, 구겐하임 미술관은 현대미술과 파격적인 건물로 명성을 떨치기 때문이다. 이렇게 겉으로 드러난 부조화에도 불구하고 베네치아와 구겐하임 미술관의 공통점을 생각해 볼 수 있다.

베네치아는 일찍부터 해상무역과 상업을 통해 성장했고, 한때는 유럽 최고의 해상왕국으로 군림했다. 베네치아 사람들은 무에서 유를 창조한 억척스럽고 지혜로운 상인들이 자신의 조상임을 자랑스러워한다. 윌리엄 셰익스피어가 희극《베네치아의 상인》에서 묘사한 영리한 이들이 아니던가. 막대한 부를 축적했지만 베네치아 사람들이 해결하지 못한 것이 하나 있었다. 언제나 최고로 여겨진 로마와 바로 옆에 자리한 르네상스의 상징인 피렌체 등과 비교해서 도시의 품격이 떨어진다는 것이다. 그래서 해상무역을 통해 얻은 부를 바탕으로 힘과 권위를 드러내고 문화 수준을 올리기 위해서 대성당과 궁전을 짓고, 내로라하는 작가들의 그림과 조각을 마구잡이로 사들였다. 고상한 도시들과 견줄만한 명품이 필요했다고 할까. 결국 이것이 오늘날 베네치아가 최고의 예술 도시로 자리매김하는 원동력으로 작용했다.

구겐하임은 어떠한가. 미국으로 이주한 유대인 가문인 구겐하임 역시 광산업으로 막대한 부를 축적했고, 이를 토대로 현대미술과

작가들을 지원했다. 그 결과 구겐하임은 몇 대를 이어온 유럽의 기라성 같은 예술 가문 및 미술 재단을 제치고 세계에서 가장 두드러진 문화 브랜드를 탄생시켰다. 오늘날 구겐하임을 광산 가문으로 기억하는 사람이 있을까? 이렇게 보니, 베네치아와 구겐하임 가문이 걸어온 발자취가 기막히게 비슷하다. 예술에 대한 동경과 열정 그리고 투자. 베네치아와 구겐하임을 하나로 묶을 수 있는 단단한 연결고리다.

패션을 능가하는 문화 브랜드, 구겐하임

1997년, 혜성처럼 파격적인 형태를 가진 빌바오 구겐하임 미술관이 우리 앞에 나타났다. 3년 뒤인 2000년에는 버려진 화력발전소를 개조한 런던의 테이트 모던이 존재를 드러냈다. 이 두 미술관은 오랫동안 경쟁자가 없었던 파리의 간담을 서늘하게 만들었다. 문화 시설을 대표하는 미술관이 낙후된 지역을 탈바꿈하기 위한 전략적 수단으로 등장함으로써 수백 년 동안 미술관이 유지해 온 고정관념을 바꾸어 놓았다. 그래서 빌바오 구겐하임 미술관과 테이트 모던은 전시물과 상관없이 미술관 자체가 큰 의미를 지닌다. 유심히 살펴보면 빌바오 구겐하임 미술관과 테이트 모던의 경우 건물만 이리저리 살펴보고, 전시장은 보지도 않는, 혹은 휙 둘러보고 마는 관람객이 적지 않다. 내가 만나본 두 미술관의 전시 담당 큐레이터는 오로지 건물에만 큰 관심을 갖는 관광객이 꽤나 못마땅하다고 투덜댔다.

뉴욕 맨해튼 88번가에 자리 잡은 솔로몬 구겐하임 미술관은

현대건축의 거장으로 추앙받는 프랭크 로이드 라이트Frank Lloyd Wright가 디자인하여 1959년에 문을 열었다. 이후 지난 50년 동안 솔로몬 구겐하임 미술관은 현대미술의 메카이자 뉴욕의 상징으로 여겨져 왔다. 이러한 배경 속에서 유럽에 새롭게 탄생한 프랭크 게리Frank O. Gehry의 빌바오 구겐하임 미술관은 구겐하임이 미술관을 넘어서 세계적인 '문화 브랜드'로 발돋움하는 결정적 계기를 만들었다. 이름난 미술관은 대도시의 중심부에 있어야 한다는 보편적인 발상을 깬 것이다. 더군다나 난해하기 이를 데 없는 현대미술품을 위한 전시장의 경우, 위치가 성패를 좌우한다고 해도 과언이 아니다. 결과가 성공이었기에 망정이지, 실패했다면 두고두고 비난을 감수했을 뻔했다.

구겐하임 미술관의 성공에는 프랭크 로이드 라이트와 프랭크 게리라는 걸출한 세기의 건축가가 함께했다는 공통점이 있다. 건축을 잘 모르는 사람조차도 '구겐하임'하면 소장 미술품보다 건물을 먼저 떠올릴 정도로 뉴욕과 빌바오의 구겐하임 미술관 이미지는 강하다. 그러나 아무리 멋진 건물일지라도 미술관은 건축이 아닌 소장품을 통하여 생명력을 유지한다. 그렇다면 구겐하임 미술관만큼은 예외인 것일까?

이것은 베네치아의 페기 구겐하임 미술관에서 힌트를 얻을 수 있다. 뉴욕과 빌바오 구겐하임 미술관과 비교해서 건축적으로 눈에 띄지 않으므로 일반인의 관심에서 벗어나 있지만, 페기 구겐하임 미술관은 시대를 대표하는 현대미술품을 통해 베네치아의 아름다움에 깊이를 더하는 존재로 뿌리내렸다. 이를 바탕으로 문화

브랜드로써 구겐하임의 이미지를 유럽에 전파하고 있다.

유럽의 미술과 사랑에 빠진 페기 구겐하임

유대인인 마이어 구겐하임Meyer Guggenheim은 1847년에 스위스에서 미국으로 이주했고, 이때부터 구겐하임 가문의 역사는 시작되었다. 마이어는 광산업을 통하여 크게 성공했고, 일곱 명의 아들을 두었다. 그중에서 넷째인 솔로몬이 미술에 큰 관심을 가졌고, 작가들을 적극적으로 지원했다. 이것이 계기가 되어서 결국 자신의 이름을 딴 솔로몬 구겐하임 미술관을 설립하기에 이르렀다. 이때부터 구겐하임 가문은 광산업이 아닌 현대미술사에 큰 발자취를 남기기 시작했다.

솔로몬이 초기에 구겐하임 미술관의 토대를 마련했다면, 마이어의 여섯째 아들 벤자민의 딸 페기 구겐하임Peggy Guggenheim은 미술관의 성장을 이끌었다. 벤자민은 1912년에 그 유명한 타이타닉호의 침몰로 비극적인 죽음을 맞았고, 페기는 아버지로부터 유산을 물려받았다. 1920년, 스물두 살에 파리로 이주한 페기는 자유분방한 생활에 빠져들었고, 그녀의 삶은 한 편의 애정 소설에 견줄 정도로 화려했다. 많은 예술가들이 그녀의 연인이었는데, 다다이즘의 조각가 로렌스 베일Laurence Vail이 첫 번째, 초현실주의를 대표하는 독일 화가 막스 에른스트Max Ernst가 두 번째 남편이었다. 이렇게 페기는 유럽에 머물며 전위적인 예술가들과 교류했고, 이것이 이후 그녀가 현대미술의 후원자로서 일생을 보내는 계기가 되었다.

페기가 단순히 미술을 사랑하는 것에서 한 걸음 더 나아가게 된

↟ 작은 운하와 마주한
소박한 모습의 페기
구겐하임 미술관 입구.

➤ 두 사람이 겨우 빠져나갈
수 있는 좁은 골목길과
마주한 페기 구겐하임
미술관 입구.

시점은 1930년대에 런던과 파리를 주 무대
로 해서 현대미술 전시회를 개최하면서부
터다. 그녀는 특히 초현실주의, 표현주의, 입
체파와 관련한 작품들에 큰 관심을 가졌다.
제2차 세계대전이 한창 진행 중이던 무렵,
페기는 폭탄이 사방에서 터지는 전쟁터에
서 그림을 구입하려고 작가들의 작업실을 누비고 다녔다. 훗날 미
술인들이 그녀를 '전설적인 컬렉터'라고 부르는 이유이기도 한 이
것을 열정이라고 해야 할까, 무모함이라고 해야 할까.

전쟁이 한창이었으므로 그녀는 엄청나게 비싼 작품을 헐값이나
다름없는 가격에 살 수 있었다. 이 때문에 페기를 수완이 뛰어난

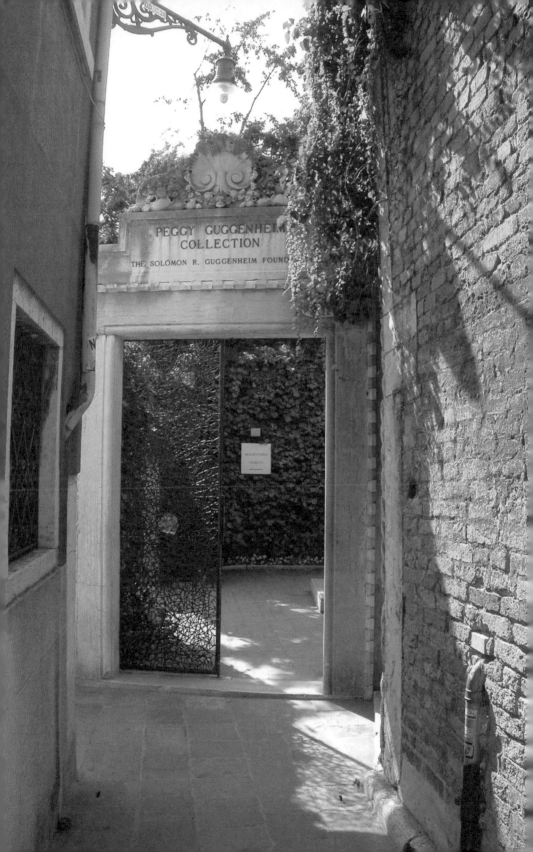

장사꾼이라고 폄하하는 사람도 있다. 그러나 미술에 대한 열정이 없었다면 이 어찌 가능한 일이겠는가. 페기는 목숨을 담보로 수집한 작품들을 중심으로 유럽의 생생한 현대미술을 미국에 소개하는 데 열정을 다함으로써 유럽과 미국을 연결하는 큰 역할을 했다.

페기의 앞마당에 모인 현대미술의 거장들

1948년에 베네치아 비엔날레 위원회는 비엔날레에서 작품을 전시할 수 있는 기회를 페기에게 주었다. 언제나 최고의 미술품을 수집하고 전시하는 데 촉각을 세우고 있는 베네치아가 현대미술의 보물 상자를 간직한 페기를 그냥 놓아둘 리 없었다. 비엔날레를 계기로 페기는 이듬해 1949년에 베네치아로 완전히 이주했다. 페기는 곧바로 18세기 중반에 건립된 대운하에 인접한 팔라초 베니에르 데이 레오니Palazzo Venier dei Leoni를 구입하여 집과 전시장으로 개조했다. 로렌초 보스체티Lorenzo Boschetti가 디자인한 이 궁전은 구입할 당시 완공되지 않은 건물이었기에, 페기의 입장에서는 보다 쉽게 개조하여 활용할 수 있는 장점이 있었다. 페기는 이곳에서 매년 여름 소장품을 일반 대중에게 공개하는 현대미술 전시회를 마련해 대중들이 현대미술과 가까워지기를 바랐다.

베네치아에서 30년 동안 행복한 여생을 보낸 페기는 1979년에 생을 마감하면서 팔라초와 자신이 평생 수집한 주옥같은 소장품을 뉴욕 구겐하임에 모두 기증했다. 이듬해에 뉴욕 구겐하임 재단은 팔라초를 페기 구겐하임 미술관으로 개조하여 그녀를 추억함과 동시에 유럽 현대미술의 메카로 만들었다.

중정의 조각 전시장에 놓인
헨리 무어의 작품.

보트를 타고 대운하를 지나면 저층의 백색으로 이루어진 대칭의 팔라초 건물이 쉽게 눈에 들어온다. 그렇지만 미로와 같은 운하 사이를 '걸어서' 찾아가면 전혀 다른 느낌이다. 미술관에는 두 개의 출입문이 있는데 하나는 작은 운하와 마주하고, 다른 하나는 골목길 한편 모서리에 자리한다. 군데군데 부서진 거친 벽돌로 이루어진 담장은 구겐하임 미술관이라고 믿겨지지 않을 정도다.

　방문객이 아니라면 그냥 지나쳐버리기 십상인 페기 구겐하임 미술관은 이처럼 기존의 팔라초 건물을 있는 그대로 사용한다. 만약 뉴욕과 빌바오 구겐하임 미술관의 거대한 규모와 상징성을 떠올린다면, 두 사람이 겨우 지나갈 정도의 페기 구겐하임 미술관 입구는

초라해 보이기까지 한다. 몇 해 전, 석양이 질 무렵 처음 이곳을 찾았을 때, 몇 번을 그냥 지나치면서 세심하지 못한 지도를 원망했다. 물론 베네치아에서 어딘가를 찾을 때는 지도보다는 방향감각이 더 중요하다. 골목길을 몇 번 헤매고 나면 동서남북이 완전히 헷갈리기 때문이다.

좁은 입구를 지나 중정에 마련된 조각 전시장에 들어서는 순간 페기 구겐하임 미술관의 소박한 느낌은 이내 사라진다. 단정하게 가꾸어진 마당에는 헨리 무어, 알베르토 자코메티, 막스 에른스트, 마리노 마리니와 같은 현대조각을 대표하는 거장들의 작품들이 군데군데 놓여 있다. 오랜 세월의 흔적을 간직한 거친 돌담과 그 위를 덮은 파란 담쟁이를 배경으로 놓인 대가들의 조각상은 자연스럽게 관람객과 어우러진다. 칸막이로 둘러싸인 채 인공조명 아래서 보는 조각상에 익숙한 관람객은 하늘과 자연을 배경으로 한 조각상에서 더없이 친근하고 편안한 느낌을 받는다. 한 여인에 의해서 이 같은 공간이 만들어졌다는 것이 쉽게 믿어지지 않을 따름이다.

중정에서 느낀 감동은 단지 시작에 불과하다. 대운하와 면한 주 전시장으로 들어서는 순간, 현대미술의 거장들이 줄지어 기다린다. 파블로 피카소, 피트 몬드리안, 마르크 샤갈, 바실리 칸딘스키, 후안 미로, 살바도르 달리, 잭슨 폴록, 조르조 데 키리코. 세기의 대가들이 서너 명도 아니고, 이처럼 한자리에 어깨를 나란히 한 경우가 과연 또 있을까.

"우와! 와우!"

나라도 다르고 언어도 다르건만 관람객

중정의 입구에 놓인 마리노 마리니의 작품.

대운하와 맞닿은 페기 구겐하임 미술관의 테라스.

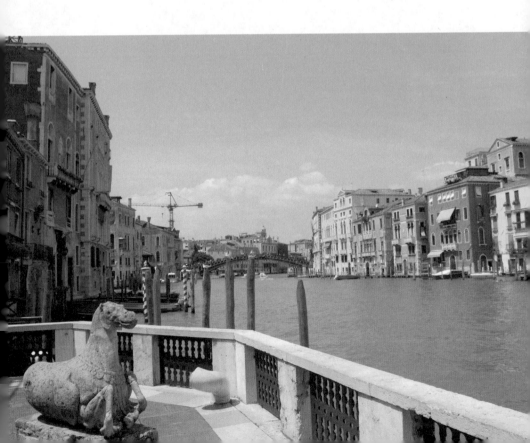

들이 곳곳에서 쏟아내는 탄성은 시종일관 똑같다. 얼떨결에 횡재를 한 기분이라고 할까. 이들의 작품을 보는 순간 제2차 세계대전 당시 총탄이 빗발치는 전쟁터를 누비면서 작품을 구입하는 페기의 모습이 머릿속을 스치는 것은 나만의 상상일는지.

전시장을 둘러본 후에 가운데 문을 통해 밖으로 나가면 대운하와 직접 맞닿은 테라스와 연결된다. 페기의 자서전이나 언론 보도에서 그녀가 강아지를 안고 대운하를 배경으로 테라스에 앉아 있는 모습이 종종 등장하곤 했기에 왠지 익숙하다. 중정과 전시장에서 만난 대가들은 관람객의 시선을 한껏 사로잡는다. 그 환상적인 여운 덕에 이곳이 베네치아의 대운하 변이라는 사실도 깜빡 잊는다. 대운하가 눈앞에 펼쳐진 테라스로 나와서 페기 구겐하임 미술관을 돌아보는 순간, 비로소 이곳이 얼마나 아름다운 장소인지를 깨닫는다. 세계에서 가장 아름다운 도시인 베네치아, 그곳의 심장부인 대운하 그리고 현대미술의 거장들. 유럽의 현대미술을 지독히 사랑한 한 여인이 남긴 유산으로 이보다 더 위대한 것이 있을까.

열네 마리 개와 함께 잠든 모더니즘의 여왕

베네치아는 지난 수백 년 동안 유럽의 많은 도시들에 아름다움에 대한 영감을 제공했다. 그래서 베네치아에 비교되는 것 자체를 무한한 영광으로 생각하는 도시가 많다. 예를 들어, 런던은 '북쪽의 베네치아'로, 드레스덴은 '독일의 베네치아'로, 브뤼헤는 '벨기에의 베네치아'로 부르곤 했다. 예나 지금이나 너 나 할 것 없이 닮고 싶어 하는 동화적 상상력으로 가득한 도시, 베네치아.

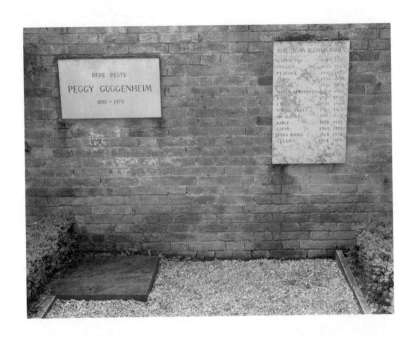

HERE RESTS
PEGGY GUGGENHEIM
1898 – 1979

HERE LIE MY BELOVED BABIES
CAPPUCCINO 1949-1951
PEGGEEN 1951-1952
PEACOCK 1952-1953
TORO 1954-1955
MADAM BUTTERFLY-NOIR 1953
EMILY 1945-1960
WHITE ANGEL 1943-1960
SIR HERBERT 1951-1961
SABLE 1958-1973
GYPSY 1961-1973
HONG KONG 1964-1973
CELLIDA 1954-1979

페기 구겐하임과
열네 마리의 개 무덤.

천 년이 넘게 지속된 베네치아의 명성과 모습은 과거나 지금이나 크게 변한 것이 없다. 첨단 기술과 재료, 상상을 초월하는 독특한 형태를 뽐내는 화려한 미술관이 하루가 다르게 전 세계에서 등장한다. 그에 비하면 페기 구겐하임 미술관은 무척 소박하다. 그럼에도 불구하고 페기 구겐하임 미술관이 세계의 어떤 이름난 미술관보다도 매력적인 이유는 베네치아가 간직한 아름다움과 현대미술이 너무 잘 어우러지기 때문이다.

미술관 정원 한편에는 페기가 살아생전에 키웠던 열네 마리의 개 무덤과 함께 그녀의 무덤이 자리한다. 거친 돌담에 붙어 있는, 아무런 장식이 없는 흰색의 대리석판에,

"페기, 여기에 잠들다."

라는 문구만이 적혀 있다. 그리고 바로 옆에는,

"여기에 내가 사랑한 아이들이 잠들다."

라고 적혀 있다. 이곳이 재벌의 상속녀이자 현대미술을 호령했던 후원자의 무덤이라니. 처음 보았을 때 왠지 초라해 보였던 그녀의 단출한 무덤이, 보면 볼수록 그럴듯하게 느껴진다. 다른 소장품과 마찬가지로 그녀의 무덤도 미술관을 빛내는 일부이기 때문이 아닐까. 이제는 페기 구겐하임 미술관이 없는 베네치아를 상상할 수 없듯 페기의 무덤이 없는 구겐하임 미술관도 상상하기 어렵다. 페기의 소박한 무덤 앞에서 현대미술을 진정으로 사랑한 한 여인의 뜨거운 열정을 느낀다. 모더니즘의 여왕, 페기의 이름은 베네치아가 그러하듯 영원히 기억되리라!

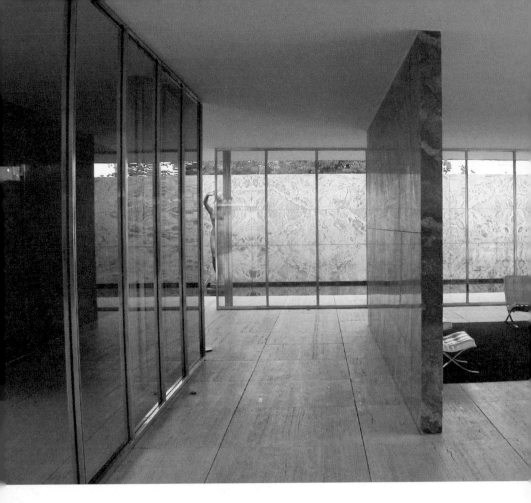

바르셀로나 파빌리온

철, 유리 그리고 콘크리트로 대변되는 근대건축은 도시는 물론이고 삶의 모습에 커다란 변화를 몰고
왔다. 많은 장점에도 불구하고, 다른 한편으로 근대건축은 비인간적이며, 삭막한 이미지를 낳기도
했다. 루드비히 미스 반 데어 로에가 디자인한 바르셀로나 파빌리온(Barcelona Pavilion, 1929)은
단순한 재료와 구조를 통해서 얼마나 아름답고 풍요로운 공간을 창조할 수 있는지 보여 준다.
박람회가 끝나고 철거된 지 60년 만에 복원된 바르셀로나 파빌리온은 미스의 '적을수록 많다'는
개념이 왜 지금도 유효한지를 깨닫게 한다.

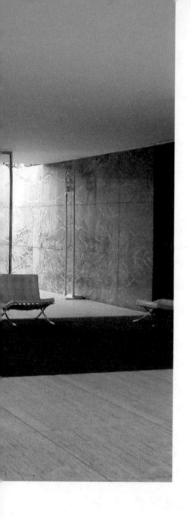

20세기의 빛나는 시대정신

바르셀로나 파빌리온,
바르셀로나

'더 크게, 더 높이, 더 많이.'
분야를 막론하고 인류가 발전하는 모습이
아닐는지. 그런데 조금 자세히 따지고 들
어가면 이야기가 달라진다. 막무가내로 크
고, 높고, 많은 것이 아니라 어떻게 이것을
성취하는지가 더욱 중요하다. 비즈니스의 상식적 논리는 비용과 시
간은 적게 투자하지만 결과는 많이 얻어 내는 것. 이 어찌 비즈니
스에만 통용되는 논리겠는가. 학생이 공부를 할 때나, 운동선수가
연습을 할 때도 똑같이 해당된다.

이런 분위기에서 '적을수록 많다Less is more'는 역설적인 개념은
디자인을 포함한 여러 분야에서 사고의 전환점을 만들었다. 이 개
념은 철학자나 사회학자가 아닌 독일 건축가 루드비히 미스 반 데

어 로에 Ludwig Mies Van Der Rohe가 주장했다. 20세기 최고 건축가 중 한 명으로 추앙 받는 그는 1929년에 바르셀로나에서 개최된 국제 박람회를 위해서 바르셀로나 파빌리온을 디자인하여, 자신의 혁신적 이념을 전 세계에 전파했다. 이것이 이미 80년 전의 일이니 얼마나 놀라운가!

바르셀로나 파빌리온에서 드러나는 '절제의 아름다움'은 시공간을 초월하여 깊은 감동을 전한다. 그러나 처음부터 박람회만을 위한 일회성 시설로 제작했으므로 행사가 끝나고 다른 전시관들과 마찬가지로 곧바로 철거되었다. 당시로서는 이 건물의 가치를 이해하는 데 한계가 있지 않았을까?

빛바랜 흑백사진으로만 남겨졌던 바르셀로나 파빌리온이 60년이 지난 1986년에 복원되었다. 전통 건축물 혹은 무너진 건물의 일부를 복구하는 경우는 흔하지만, 유럽에서 이미 철거된 근대 건축물을 수십 년 후에 원형 그대로 복원하는 일은 무척 드물다. 어쨌든 당시의 시대 상황과 무관한 복제품이 아니던가! 그럼에도 불구하고 복원 이후 바르셀로나 파빌리온에 찬사가 끊이지 않는 이유는 미스가 남긴 근대건축의 예술혼을 여전히 느낄 수 있기 때문이다.

적을수록 많다

'적을수록 많다'는 표현은 매우 함축적이다. 미스가 단 세 개의 영단어로 남긴 이 간결한 문장은 건축과 디자인 역사상 가장 많이 그리고 가장 다양하게 인용된다. 이 표현에 담긴 의미를 이해하

기 위해서 당시의 시대적 상황을 들여다보자. 사상적·사회적 혼란을 겪지 않은 세기말은 거의 없다. 19세기 말도 예외가 아니었고, 그 때문에 20세기 초반은 '야만의 세기'로 불릴 정도로 어수선했다. 건축으로 한정하면 기능과 상관없이 고전주의의 화려함에 탐닉하는 장식적인 건축이 여전히 득세했다. 새 시대를 아우르는 이념이나 미학이 없는 상태에서 과거에 안주하면서 역사주의를 답습한 것이라 할 수 있다. 이와 같은 혼돈의 상황에서 미스는 적을수록 많다는 파격적인 주장을 펼치며 20세기 디자인이 나아가야 할 방향을 역설했다.

놀랍게도 미스는 제대로 된 건축 교육을 전혀 받지 못했다. 석공인 아버지를 도우면서 건축 장식의 원리를 깨우친 것이 전부다. 그렇지만 어린 시절의 경험과 관심은 훗날 그의 건축의 큰 힘으로 작용했다. 또한 미스가 독일 문명의 중심지이자 고전건축으로 가득한 아헨에서 태어나 20대 초반까지 생활했다는 점도 그의 건축적 사고를 형성하는 데 중요한 역할을 했다.

미스는 1908년부터 약 3년 동안 독일 근대건축의 거목인 페터 베렌스Peter Behrens의 베를린 사무실에서 일하면서 건축에 대한 안목을 키웠다. 당시 베렌스는 근대건축의 혁명적 변화를 몰고 온 철과 유리 그리고 이를 활용한 기술을 적극적으로 발전시켰고, 미스는 일련의 과정을 지켜보면서 새로운 건축에 대한 영감을 얻었다.

미스가 생각한 'less'는 건물을 지을 때, 최소한 혹은 적절한 정도로 재료를 사용하고 공간을 나누는 것이다. 앞서 언급한 것처럼

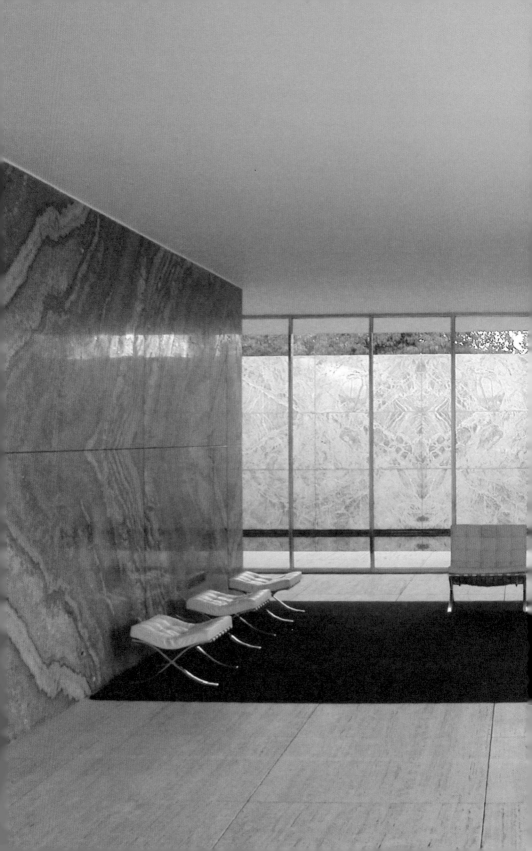

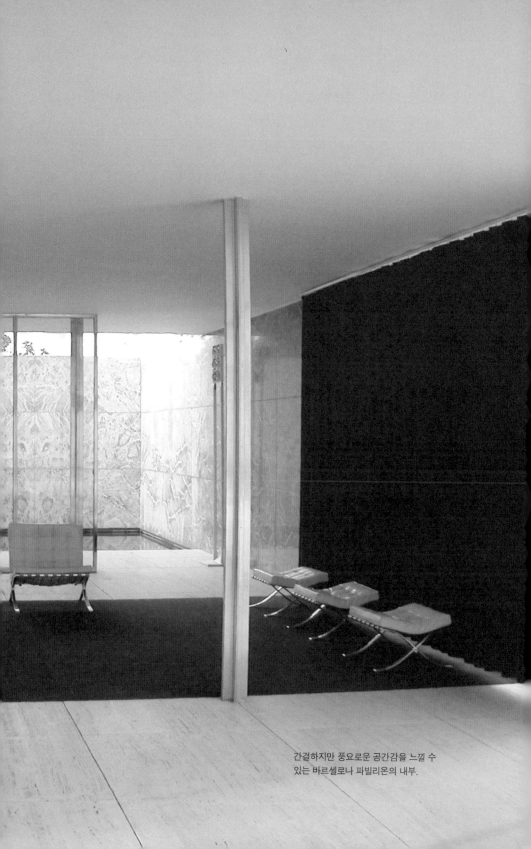

간결하지만 풍요로운 공간감을 느낄 수
있는 바르셀로나 파빌리온의 내부.

새로운 기술과 재료의 발전이 이러한 생각을 가능하게 했음에는 의심의 여지가 없다. 'less'가 수단이라면 'more'는 그에 따른 결과라 할 수 있다. 최소화된 재료와 구성을 통해 완성된 건물이 충분히 아름답고, 공간적으로 풍요로울 수 있다는 것이다. 오히려 적으면 적을수록 좋다는 역설이기도 하다. 적은 재료와 최신 기술을 활용하여 단순히 기능적인 건물과 공간을 만드는 것과는 분명한 차이가 있다. 이러한 경우라면 아마도 'Less is less'라고 해야 할 것이다.

신은 디테일 안에 존재한다

'적을수록 많다'에 비해서 덜 알려졌지만, 미스는 이와 같은 또 다른 상징적 표현을 남겼다. 지난 수백 년 동안 서양건축의 아름다움은 거대한 규모, 웅장한 공간감 그리고 화려한 장식 등에서 비롯되었다. 그런데 현대건축이 이에 버금갈 수 있다면 무엇을 통해서일까? 미스는 이것을 '디테일'이라고 믿었다. 따라서 미스는 한 손에 '적을수록 많다'를 그리고 다른 한 손에 '신은 디테일 안에 존재한다God is in the details'는 논리를 들어 보였다. 미스가 이야기한 적은 없지만 이 두 가지를 한번 합쳐보자.

'디테일을 지닌 간결한 건축은 풍요롭다.'

이것이야말로 미스가 확신한 믿음이 아닐까.

그렇다. 새로움에 대한 열망으로 가득 찬 20세기의 출발과 함께 철, 유리, 콘크리트를 사용한 새로운 근대건축이 전 세계에 광풍처럼 몰아쳤다. 그러나 이와 같은 근대건축은 역사와 감성을 중시한

유럽에서 만만치 않은 반발에 직면했다. 적은 것까지는 좋은데, 적어지면서 천편일률적이고 비인간적인 건축이 속속 등장했기 때문이다. 기능적 혹은 경제적인 건축이 부인할 수 없는 시대의 큰 흐름으로 자리 잡았지만 그에 따른 희생이 만만치 않았다는 의미다. 'less'한 건축이 건축적 감동과 즐거움을 빼앗아갔다고 할까.

이러한 상황에서 미스는 'less'한 방법으로도 'more'한 건축이 충분히 만들어질 수 있음을 주장했다. 즉 'less'한 건축이 필연적으로 풍요롭고 아름다운 공간의 희생을 동반하지 않는다는 것이다. 디테일이 이것을 가능하게 했다. 바르셀로나 파빌리온은 이러한 미스의 철학을 입증함과 동시에 20세기 새로운 디자인 철학의 탄생을 알리는 신호탄이었다.

근대건축의 혼

흔히 바르셀로나 파빌리온으로 불리지만 이 건물은 독일 정부가 1929년 스페인 바르셀로나에서 개최된 국제박람회를 위해서 제작했다. 그러므로 정확한 이름은 '바르셀로나 세계박람회 독일관'이다. 이 전시관은 특정한 전시품을 위한 것이 아니고, 박람회의 개막식 때 스페인 국왕이 개회를 선언하기 위한 공간으로 계획되었다.

제1차 세계대전이 끝나고 10년이 지난 시점에서 독일은 국제 사회에서 새로운 전환점을 만들고자 했다. 국제박람회는 상업적인 전시회의 성격을 넘어서 '세계의 공동 번영을 위한 노력'이라는 시대적 상징성을 갖는다. 제1차 세계대전의 패전국인 독일은 이를 대내외적으로 국가의 위상을 새롭게 정립할 수 있는 기회로 여겼다.

독일 정부는 당시 공작연맹에서 왕성한 활동을 펼치던 미스가 '새로운 시대정신을 반영한 전시관'을 제작할 수 있는 적임자라고 판단했다. 미스 또한 특정한 기능이나 제약 조건 없이 자유로운 디자인이 가능한 파빌리온이 그의 건축 이념을 널리 알릴 수 있는 좋은 수단이라 생각했다.

파빌리온은 박람회가 개최된 몬주익 언덕의 한쪽에 가로 53.6m, 세로 17m의 기단 위에 제작되었다. 당시 파빌리온을 접한 관람객들은 마치 타임머신을 타고 미래 세계에 온 것처럼 신선한 충격을 받았다. 사실 지금 막 지어졌다고 해도 전혀 어색한 느낌이 들지 않을 정도로 세련된 건물이니, 80년 전에 사람들이 받은 느낌이 어떠했을지는 충분히 짐작할 수 있다. 그러나 신기함과 놀라움은 잠시였을 뿐, 파빌리온은 앞서 언급한 것처럼 행사가 끝나자마자 철거되었다.

이후 미스는 작품 활동은 물론이고, 바우하우스의 교장으로 취임하여 디자인 교육에서도 큰 성과를 남겼다. 그러나 1930년대 나치 정부가 그의 활동에 사사건건 간섭하기 시작하자, 미스는 조국에서는 더 이상 자신의 이상을 실현할 수 없다고 판단했다.

독일에는 불행한 상황이었지만 미스에게는 오히려 전화위복의 계기가 되었다. 그는 1937년에 미국으로 떠나서 건축의 도시 시카고에 정착했다. 이후 30년 동안 건축가로서는 물론이고 일리노이공대I.I.T 건축과의 학장으로 부임하여 교육자로서도 제2의 전성기를 누렸다. 만약 미스가 계속 독일에서 활동했다면 독일 근대건축의 역사가 바뀌었을지도 모른다.

이후 미스는 수많은 걸작들을 디자인했지만 이미 철거된 바르셀로나 파빌리온이 언제나 트레이드마크처럼 그의 이름을 따라다녔다. 관심은 점점 커져만 갔다. 결국 바르셀로나 파빌리온의 복구가 논의되기 시작했고, 미스가 세상을 떠나고 17년이 지난 1986년에 그가 남긴 업적을 되새기기 위해서 바르셀로나 파빌리온이 현재의 위치에 복원되었다. 이 해는 그의 탄생 100주년이 되는 해이기도 하다.

세 명의 스페인 건축가가 미스가 디자인한 파빌리온에 대한 자료를 수집하고 분석하여 최대한 원형에 가깝게 복원하는 데 집중했다. 물론 현재의 모습은 미스가 디자인한 본래의 모습과 완전히 똑같다고 할 수 없다. 그러나 그것은 크게 중요하지 않다. 왜냐하면 바르셀로나가 복원한 것은 과거에 유명했던 하나의 건물이 아니라 미스가 남긴 '근대건축의 혼'이기 때문이다. 단순한 역사나 형식을 넘어서 지금도 여전히 유효한 교훈이다.

순수한 공간의 결정체, 바르셀로나 파빌리온

무엇이 60년이나 지나서 바르셀로나 파빌리온의 부활을 가능케 했을까?

그것은 바로 바르셀로나 파빌리온의 순수하면서 풍요롭고 아름다운 공간 덕분이다. 적을수록 많다는 원리에 따라서 미스는 파빌리온을 최소한의 요소로 구성했다. 건물의 외벽을 제외하고 나면 단 일곱 개의 벽, 여덟 개의 얇은 크롬 기둥 그리고 단일 지붕만이 존재한다. 그야말로 건물을 이루기 위한 최소다. 도면에서는 몇 개

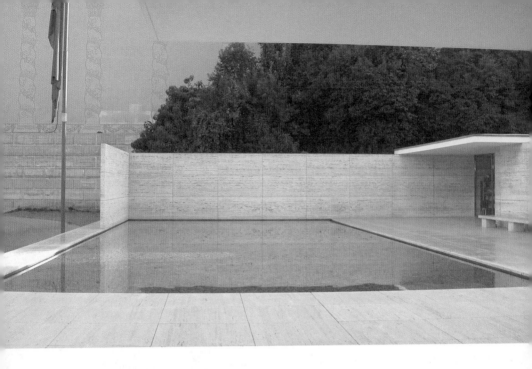

자갈이 보이는 야트막한
깊이의 연못은 베이지색 돌과
잘 어우러진다.

의 선과 점만이 보일 뿐이다.

이처럼 간결한 공간이 놀라울 만큼 풍요
롭다. 건축 답사 '보조'로 따라다니는 내
아들이 쉽고 간단한 방식으로 답을 알
려 준다. 초가을 한낮에 파빌리온에 도착하니 방문객이 거의 없
었다. 건물 앞에 간이 의자를 놓고 한가롭게 표를 파는 관리인만
이 우리를 맞이할 뿐이었다. 표를 사고 계단을 올라가서 파빌리온
에 들어서자마자 아들 녀석은 여기가 어디인지는 아랑곳하지 않고
신이 나서 사방을 뛰어다녔다. 미스가 창조한 '흐르는 공간flowing
space'을 몸소 입증한 것이다. 아들은 술래잡기라도 하듯 눈에 들
어왔다가 이내 사라지고 만다. 각기 다른 길이로 엇갈려 놓은 벽으
로 인해 보는 각도와 서 있는 위치에 따라 하나의 공간일 수도, 아

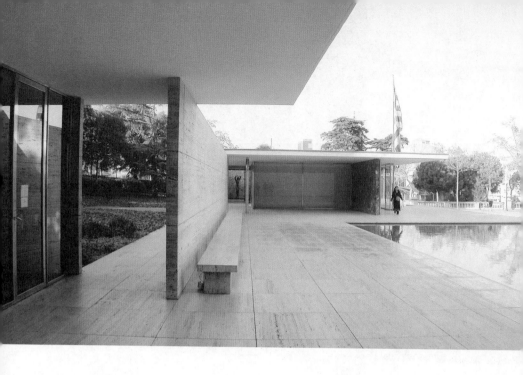

바르셀로나 파빌리온은
주변의 어느 위치에서든
간결한 선과 면으로
이루어졌음을 확인할 수 있다.

니면 대여섯 개의 작은 공간으로 나누어
질 수도 있기 때문이다. 바르셀로나 파빌
리온에서는 전통적인 방의 개념도, 방과
방을 나누는 육중한 벽의 개념도 없다.

흐르는 공간의 비밀은 크롬으로 도금한 십자형 기둥에 있다. 여
덟 개의 얇은 기둥이 파빌리온의 지붕을 떠받친다. 자연스럽게 건
물 내부의 벽은 구조와 상관없이 공간을 나누는 역할만을 한다.
유리벽을 사용할 수 있는 것도 같은 이유에서다. 여덟 개의 십자
기둥은 벽과 일정한 간격을 두고 떨어져 있기에 누구나 벽과 기둥
의 역할을 짐작할 수 있다. 거대한 크기의 기둥과 어마어마한 두께
의 벽이 건물을 지탱하던 고전건물과 비교하면 엄청난 파격이 아
닐 수 없다.

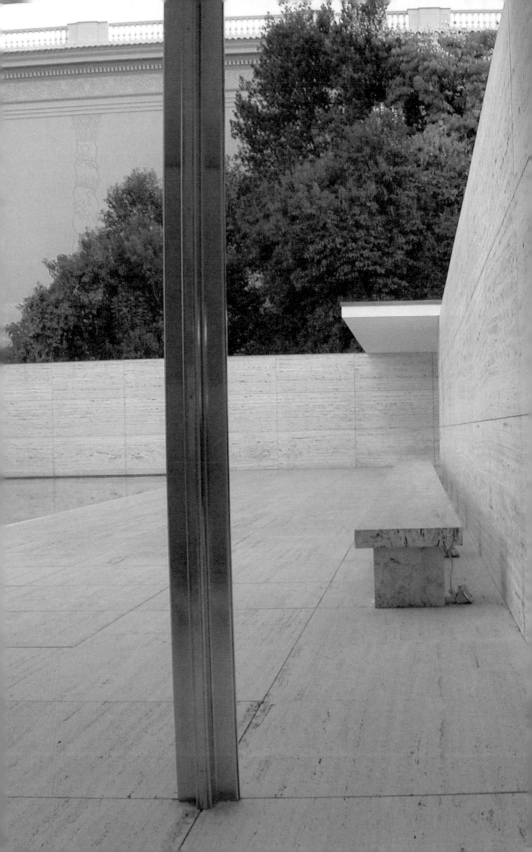

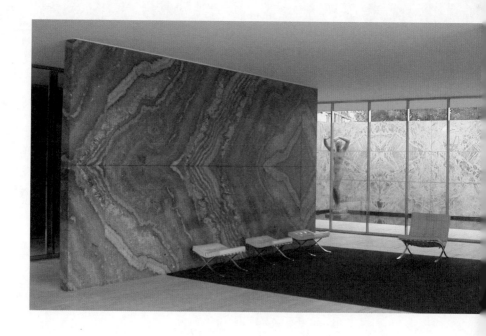

▲ 바르셀로나 파빌리온 내부를 풍요롭게 만드는 오닉스 대리석 벽.

◀ 바르셀로나 파빌리온의 지붕을 지탱하는 크롬으로 도금된 십자형 기둥.

막힘없이 부드럽게 흐르는 공간을 만든 미스는 내부에서 철저히 계산된 공간적·시각적 체험을 유도한다. 미스의 생각을 따라가 보자. 계단을 올라서자마자 직사각형 연못이 나타난다. 온천 침전물로 만든 베이지색 트래버틴 장식 석재의 한 종류 바닥을 잘라서 야트막한 깊이의 연못을 만들고 자갈을 물속에 깔았다. 연못을 구획하는 벽과 그 앞에 놓인 긴 벤치는 고즈넉하면서 담백한 분위기를 물씬 풍긴다.

오른쪽으로 발길을 돌리면 파빌리온 안으로 들어간다. 화려하면서 육중한 느낌의 짧은 대리석 벽이 왼쪽에 서 있고, 오른쪽은 전

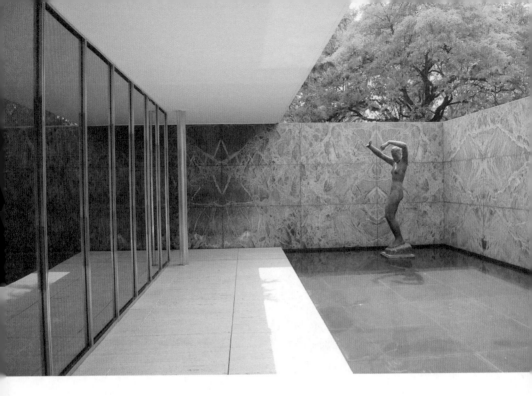

연못의 한쪽 모서리에 놓인
콜베의 조각상.

혀 다른 투명한 유리벽이 대비를 이루며
길게 서 있다. 몇 걸음 안으로 들어서면
파빌리온의 중심 공간을 이루는 화려한
'오닉스 대리석 벽'이 등장한다. 로마가
원산지인 아주 비싼 대리석이다. 오닉스 벽은 가볍고 투명한 파빌
리온에 중후한 무게감을 주는 동시에, 파빌리온 내부를 몇 개의 공
간으로 나누는 역할을 한다.

미스는 함부르크의 석재상에서 직접 실험을 해 가며 오닉스 대
리석을 사용하기로 결정했고, 자비를 털어서 비용을 먼저 지불할
정도로 오닉스 대리석에 애착을 가졌다. 화려하면서 광택이 나는
오닉스 대리석은 빛을 풍부하게 반사한다. 그로 인해 자칫 무미건

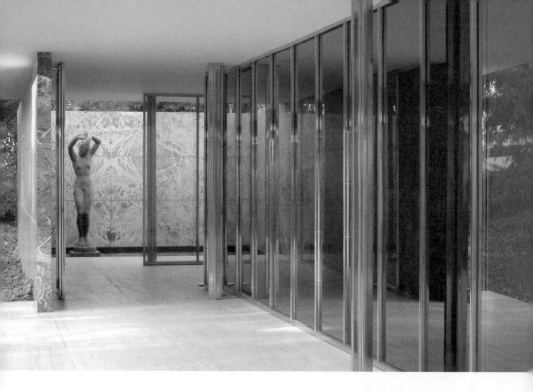

바르셀로나 파빌리온
뒤쪽으로 돌아나오면서
다시 시선을 사로잡는
콜베의 조각상.

조할 수 있는 내부 분위기를 완전히 다르게 만든다. 석공의 아들인 미스가 자신의 능력을 멋지게 발휘한 순간이다.

오닉스 벽의 끝과 마주하는 위치에 놓인, 콜베Georg Kolbe가 디자인한 누드 조각상이 이내 시선을 사로잡는다. 얕은 연못 안에 대리석 벽을 배경으로 놓인 조각상은 평면적인 선과 면으로 이루어진 공간에 입체적 생동감을 불어넣는다.

뭐니뭐니해도 콜베의 조각상이 놓인 위치가 기막히다. 내부에서는 연못과 어우러져 추상적 아름다움을 드러내고, 시시각각 변하는 조각상의 그림자는 추상적 분위기를 자아낸다. 그런데 오닉스 벽을 자연스럽게 돌아서 파빌리온 밖으로 나오면 마치 사진 속 액

자에 들어 있는 것처럼 콜베의 조각상이 다시 한눈에 들어온다. 이것은 내부와 외부 모두에서 볼 수 있는 공간의 교차점에 조각상을 놓았기 때문이다. 덕분에 하나의 조각상이 파빌리온의 입구와 출구에서 각기 다른 모습으로 방문객을 맞이한다. 이 얼마나 치밀하고 그럴듯한 구성인가!

한편 바르셀로나 파빌리온을 얘기할 때 빼놓을 수 없는 것은 미스가 디자인한 '바르셀로나 의자'다. 파빌리온을 지탱하는 십자 기둥을 연상시키는 부드럽게 휘어진 'X'자 형 다리가 의자의 받침과 등받이를 지탱한다. 과연 이보다 더 간결한 의자를 디자인할 수 있을까? 단순하지만 아름다울 뿐만 아니라 무척 안락하다.

미스는 바르셀로나 의자에 파빌리온과 마찬가지로 적을수록 많다는 개념을 적용했다. 그의 생각을 모든 디자인에 예외 없이 적용할 수 있음을 보여 준 것이다. 이 의자는 뉴욕의 놀Knoll 사에 의해서 오늘날까지 제작되어 판매되고 있다. 물론 수많은 비슷한 의자가 전 세계에서 만들어지고 있기도 하다. 그러나 바르셀로나 의자는 디자인의 순수성, 아름다움 그리고 편리성을 표현하는 상징과도 같다.

시대를 뛰어넘은 미스의 숨결

바르셀로나 파빌리온 안에 앉아 있으면 참 편안하다. 그리 넓지도 좁지도 않은 공간. 오닉스 벽과 유리 덕에 밝은 느낌이 드는가 하면, 콜베의 조각과 연못은 미술관 안에 있는 듯한 착각에 빠지게 한다. 단순하고 정적인 공간이지만, 수많은 감성을 자극한다. 건축

에 있어서 모든 불필요한 요소를 제거한 모습, 가장 순수한 상태인 바르셀로나 파빌리온이 창조한 공간은 그 어떤 화려한 공간보다도 매력적이다.

근대건축은 획기적인 기술과 재료의 발전 때문에 한편으로 자기모순에 빠지기도 했다. 건축을 기계처럼 치부하다 보니 그 안에 사는 사람도 하나의 부속처럼 여기곤 했다. 이와 같은 부정적 관점과는 별개로 근대건축을 성공적으로 평가할 수 있는 이유 중의 하나는 미스와 같은 건축가가 근대건축의 순수함과 위대함을 발전시켰기 때문이다. 어찌 이것이 그 시대만의 전유물일까. 믿건대, 앞으로 오랜 세월이 흐른다 해도 미스 건축의 가치와 소중함은 변치 않을 것이다. 다시 태어난 바르셀로나 파빌리온이 그의 숨결로 가득한 것처럼.

코번트리 대성당, 코번트리

홀로코스트 추모비, 베를린

댄싱 하우스, 프라하

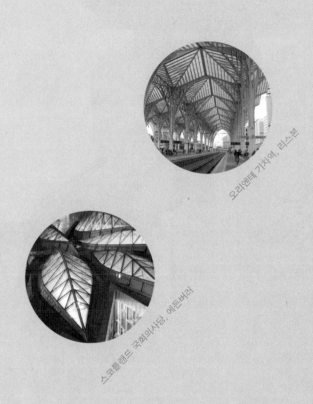

오리엔테 기차역, 리스본

스코틀랜드 국회의사당, 에든버러

발상의 전환, 새로운 랜드마크가 되다

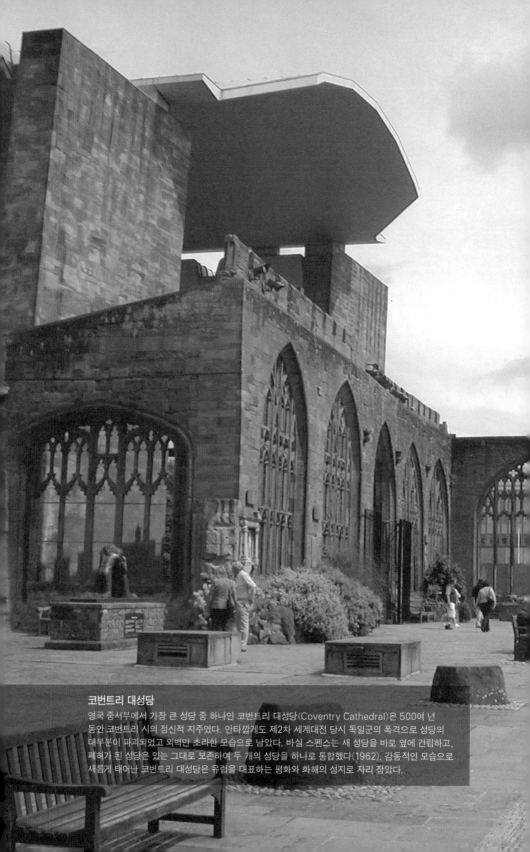

코번트리 대성당

영국 중서부에서 가장 큰 성당 중 하나인 코번트리 대성당(Coventry Cathedral)은 500여 년 동안 코번트리 시의 정신적 지주였다. 안타깝게도 제2차 세계대전 당시 독일군의 폭격으로 성당의 대부분이 파괴되었고 외벽만 초라한 모습으로 남았다. 바실 스펜스는 새 성당을 바로 옆에 건립하고, 폐허가 된 성당은 있는 그대로 보존하여 두 개의 성당을 하나로 통합했다(1962). 감동적인 모습으로 새롭게 태어난 코번트리 대성당은 유럽을 대표하는 평화와 화해의 성지로 자리 잡았다.

대중을 사로잡은 전쟁의 폐허

코번트리 대성당, 코번트리

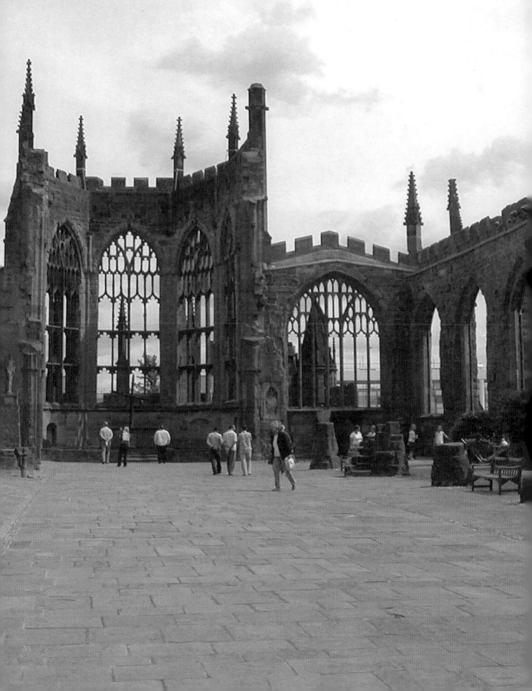

런던에서 북서쪽으로 차를 몰아서 150km
떨어진 코번트리Coventry로 향한다. 코번트
리는 영국에서도 크게 알려지지 않은 도시
지만 내게는 유별난 관심의 대상이다. 코번
트리는 제2차 세계대전에서 히틀러가 영국
도시 중 런던을 제치고 가장 먼저 공격 목표로 삼은 도시였다. 도
시를 연구하는 입장에서 왜 런던보다 먼저 공격 목표가 되었고, 어
떻게 복구되었는지도 궁금하지만 무엇보다 가 보고 싶은 곳은 코
번트리 대성당본래 이름은 성 미카엘 대성당이다. 이곳을 다녀온 사람
들은 이구동성으로 성당이 전하는 감동을 이야기한다. 폐허가 된
도시에서 코번트리 대성당은 무슨 의미를 담고 있는 것일까?

이른 아침 나선 주말의 고속도로는 고요하고 한가롭다. 코번트

리가 가까워질 무렵 나지막하고 가지런히 늘어선 주택들의 박공지붕 사이로 솟아오른 검붉은 교회의 첨탑이 눈길을 사로잡는다. 대부분의 중소 지방 도시 어디에서나 볼 수 있는 풍경이다. 영국 대부분의 중소 지방 도시들은 전통적인 마을 모습을 그대로 유지하므로 어느 도시를 가더라도 낯선 느낌을 받지 않는다.

그런데 주차를 하고 대성당으로 걸어가는 동안 보이는 코번트리 시내 곳곳의 모습은 익숙한 풍경이 아니다. 열두 살배기 아들의 눈에도 달리 보였나 보다.

"아빠, 좀 이상해!"

"뭐가?"

"왠지 영국이 아닌 것 같아."

넓은 도로, 불쑥불쑥 솟은 콘크리트 건물 그리고 지나치게 말끔한 현대식 건물까지. 이러한 어색함은 전쟁으로 끔찍하리만큼 파괴되어 어쩔 수 없이 갖게 된 모습이리라. 벽체만 간신히 남은 코번트리 대성당의 모습이 더욱 궁금해진다.

비운의 도시, 코번트리

1940년 겨울, 제2차 세계대전이 한창이었다. 영국은 프랑스, 소련, 미국 등과 연합하여 독일에 전면전을 선포했고, 히틀러는 이러한 영국에 대대적인 공습을 지시했다. 독일에서 이륙한 일단의 전투기들은 어떻게 된 일인지 수도인 런던을 공격하기에 앞서 다른 두 도시로 향했다. 이것은 상식적으로 예상치 못했던 상황이었다. 비운의 두 도시는 바로 런던에서 남서쪽으로 380km가량 떨

어진 플리머스Plymouth와 북서쪽으로 150km가량 떨어진 코번트리였다.

천연의 항구도시인 플리머스는 중세 시대부터 영국 해상 무역의 중심지이자 해군 기지로 사용되었고, 특히 제1차 세계대전 때는 해군의 전략적 요충지 역할을 했다. 이러한 사실을 잘 알고 있던 히틀러가 플리머스를 최우선 공격 목표로 삼은 것은 어찌 보면 당연한 것일 수도 있겠다는 생각이 든다. 그런데 코번트리는 왜 히틀러의 목표가 되었을까?

영국 지도를 들여다보자. 코번트리는 영국의 산업 발전과 함께 성장한 전형적인 제조업 도시다. 중부 지역에 자리하므로 런던은 물론이고 동서남북 모든 지역과 쉽게 교류할 수 있다. 이와 같은 지리적 장점을 활용해서 코번트리는 일찍부터 산업도시로 성장했다. 18세기부터는 시계와 자전거 산업으로 각광 받았고, 20세기에는 자동차 산업의 중심지로 명성을 떨쳤다. 한때 영국 자존심의 상징으로 여겨진 고급 자동차 '재규어'의 본산이 바로 코번트리다. 제조업 도시인 코번트리에는 각종 기계, 엔진 등을 생산하는 공장들이 밀집해 있었다. 이와 같은 코번트리의 산업 설비들은 평소에는 제품 생산에 필요한 부속을 생산하지만, 전쟁이 발발하면 무기와 군수 장비를 위한 핵심 부품을 만드는 시설로 전환될 수 있었다. 히틀러는 코번트리에 집중된 산업 시설을 파괴함으로써 무기 생산 통로를 완전히 차단하려고 했던 것이다.

전쟁 전까지 조용하고 평화로웠던 코번트리는 집요한 독일군의 공습으로 거의 모든 것을 잃었다. 전쟁이 끝난 후에 이루어진 조사

에 따르면 주거를 포함하여 약 60%가량의 사회 기반 시설이 파괴되었으니, 도시 전체가 폐허로 변한 것이나 다름없었다. 특히 1940년 11월 14일 밤, 단 몇 시간 동안 코번트리에 감행된 독일 전투기의 무차별 폭격은 제2차 세계대전을 통틀어서 한 도시에 가해진 가장 참혹한 공격으로 기록되었다.

전쟁이 끝나자마자 코번트리는 런던과 함께 도시 재건을 위한 핵심 지역으로 떠올랐다. 수도인 런던이야 당연하지만, 산업도시였다는 한 가지 이유만으로 피해를 감수한 코번트리 역시 국민적 지원을 받기에 부족함이 없었다. 코번트리 재건은 제2차 세계대전의 또 다른 격전지였던 러시아의 스탈린그라드, 독일의 드레스덴과 함께 유럽에서 가장 큰 주목을 받았다.

평화와 화해의 성지로 다시 태어나다

유럽의 중세도시는 대개 대성당, 시청 그리고 상징 조형물이나 광장 등을 중심으로 형성된다. 중세도시들은 현대에 들어서면서 구시가지와 신시가지로 자연스럽게 구분된다. 이때 고전건축물이 모인 구시가지는 가능한 보존함으로써 도시의 전통적인 구조를 유지하는 반면, 신시가지는 상대적으로 개발이 허용된다.

코번트리의 경우 코번트리 대성당이 시내 한가운데의 가장 높은 언덕에 자리하여 구시가지의 중심을 형성한다. 따라서 지금도 도시의 여러 위치에서 코번트리 대성당의 첨탑을 볼 수 있다. 14세기와 15세기에 걸쳐서 완공된 코번트리 대성당은 영국 중서부 일대에서는 가장 큰 성당 중 하나였기에, 전쟁이 일어나기 전까지 약 500년이

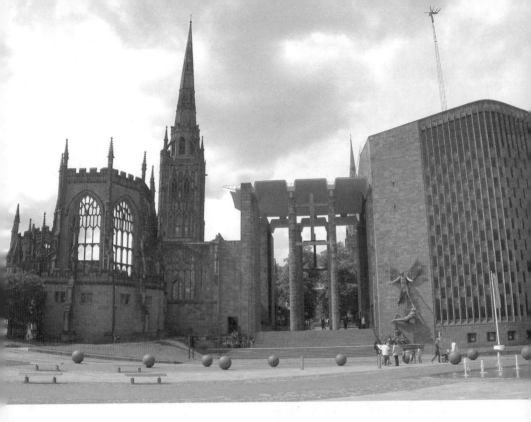

가운데 거대한 높이의
출입구가 외벽만 남은 기존 성당
(왼쪽)과 새 성당(오른쪽)을
하나로 묶는다.

넘게 코번트리의 정신적 상징이었다.

제2차 세계대전 당시 런던의 상징인 세
인트 폴 대성당도 비슷한 정도로 혹독하
게 독일군의 공습을 받았지만 기적적으
로 살아남았다. 그러나 불행하게도 코번트리 대성당은 그렇지 못했
다. 코번트리의 도시 기반 시설 전체를 파괴하기 위한 독일 전투기
의 무차별 폭격은 어떤 건물도 예외가 될 수 없었다.

불행 중 다행이라고 해야 할까. 독일군의 폭격이 끝난 후 화염에
뒤덮인 코번트리 대성당은 초라하기 그지없는 모습으로 변했지만,
첨탑과 성당의 외벽이 살아남아서 성당의 윤곽을 고스란히 유지했

다. 성당의 지붕이 통째로 날아갈 정도로 직접적인 폭격을 수차례 받았음에도 불구하고 어떻게 이것이 가능했는지 도무지 신기할 뿐이다. 이때까지만 해도 코번트리의 새로운 미래를 예측한 사람은 거의 없었다.

전쟁이 끝나고 복구 사업이 본격적으로 시작되자, 코번트리 시는 최우선 과제로 폐허가 된 성당을 재건축하기로 결정했다. 오랫동안 코번트리의 상징이었던 코번트리 대성당의 위엄을 되찾음으로써 집과 가족을 잃고 절망에 빠진 시민들의 사기를 회복시키고자 한 것이다. 시민들의 관심을 이끌어내기 위해서 새로운 성당 디자인을 위한 대규모 공모전을 실시했다. 600여 명이 참가한 공모전에서 건축가 바실 스펜스Basil Spence가 1등을 차지했다. 공모전의 취지는 폐허로 변한 코번트리 대성당을 헐고 새로운 교회를 건립하는 것이었는데, 스펜스의 안은 누구도 쉽게 상상할 수 없을 만큼 파격적이었다. 스펜스는 코번트리 대성당을 전혀 손대지 않고 보존하면서 바로 옆에 새로운 성당을 짓고, 두 개의 성당을 통합하자고 제안했다. 공모전의 의도와는 완전히 동떨어진 엉뚱한 주장을 한 셈이다.

스펜스는 왜 그런 안을 내놓았을까? 그는 비록 폭격으로 인해 초라한 모습으로 남았지만 코번트리의 상징인 코번트리 대성당의 흔적을 보존하면서 전쟁의 참혹함을 보여 주는 동시에, 평화와 화해의 성지로 탈바꿈시키고자 했다. 충분히 고려해 볼 만한 아이디어였지만 누구나 스펜스의 디자인을 쉽게 받아들이기 어려웠다. 앙상하게 뼈대만 남은 성당을 유지하자는 주장에 누군들 쉽게 동의할 수 있었을까. 오히려 시민들의 자존심에 상처를 남기는 일이

라는 주장이 강했다. 어디 그뿐인가. 비용도 문제였다. 초기에 예상 했던 것보다 훨씬 많은 비용이 들 것이 분명했다.

스펜스의 안은 격렬한 논쟁에 불을 지폈다. 하지만 놀랍게도 합 의되지 못할 것으로 여겨졌던 스펜스의 아이디어가 천신만고 끝에 받아들여졌다. 제2차 세계대전, 나아가서 세계 전쟁사에 기록될 정 도로 참혹했던 흔적을 없애기보다는 그대로 보존하여 살아 있는 역사교육 현장으로서의 가치를 살리고, 평화와 화해의 메시지를 전 세계에 전달하자는 공감대가 형성되었기 때문이었다. 전쟁으로 가족과 재산을 모두 잃은 상황에서 결코 쉬운 결정이 아니었다.

스펜스의 디자인이 받아들여진 데는 또 한 가지 이유가 있었다. 도시 기반 시설의 대부분이 파괴된 코번트리는 모든 것을 새롭게 만들어야 할 형편이었다. 따라서 이를 기회로 코번트리가 오랫동안 유지해 온 산업도시로서의 이미지를 탈피하고, 새로운 도시의 정체 성을 확립할 수 있을 것이라는 기대감이 작용한 것이다.

초라하지만 너무나 아름다운 성소

스펜스는 새로운 성당을 폐허로 변한 코번트리 대성당의 오른쪽 에 짓고, 두 성당의 중간에 넓은 마당을 만들어서 기존의 성당과 새로운 성당을 좌우로 동서 방향으로 통하도록 했다. 주위에서 보았 을 때 두 성당이 별개의 건물로 보이지 않게 하려고 본래 코번트리 대성당에서 사용된 것과 유사한 붉은 돌로 새 성당의 외관을 장식 했다. 물론 그렇다 해도 폭격으로 인해 껍데기만 앙상하게 남은 코 번트리 대성당의 존재를 알아차리는 것은 그리 어렵지 않다.

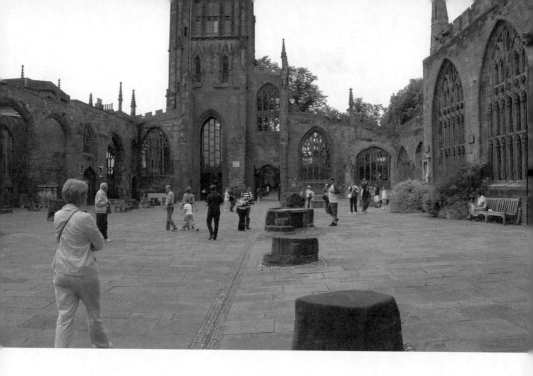

검게 그을린 외벽과 밑동만 남은 기둥이 이 곳이 제2차 세계대전 이전까지 대성당이었음을 일깨워 준다.

밖에서 보았을 때 가장 먼저 눈에 들어오는 모습은 거대한 높이의 출입구가 두 건물을 하나로 묶은 것이다. 기존 성당과 새 성당을 통합하여 하나의 건물처럼 보이도록 했다. 마치 예수가 양팔을 벌려서 두 건물과 다정하게 어깨동무를 하고 있는 듯한 모습이라고 할까. 단순하면서 볼륨감 있는 새 성당은 당장이라도 쓰러질 것처럼 서 있는 기존 성당의 초라함을 감싸면서 조화를 이룬다.

코번트리 대성당은 기존 정문을 통해서, 아니면 새로운 성당과 연결된 옆으로 들어갈 수 있다. 이곳에 대한 이야기를 전혀 모르고 온 방문객이라면 코번트리 대성당의 정문에 이를 때까지는 특이한 점을 알아차릴 수 없다. 조금 후에 눈앞에 펼쳐질 뜻밖의 상황과는

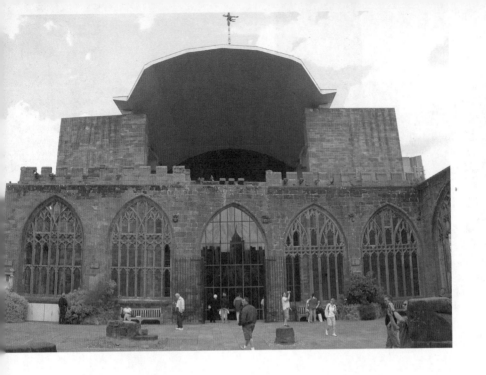

무관하게 현관과 첨탑만큼은 온전한 모
습을 유지하고 있으니.

하늘과 마주한 텅 빈 기존
성당에서 바라본 새 성당.

마치 무언가 감추기라도 하듯 버티고 서
있는 육중한 성당 문을 열고 내부로 들
어서자마자 난생 처음 보는 모습과 마주한다. 이 순간의 느낌을 어
떻게 설명해야 할까? 마음속으로부터 건축적 감동, 종교적 감동 그
리고 전쟁의 잔혹함으로 인한 경건함이 한꺼번에 밀려온다. 사람들
에게 진한 감동을 전달하는 건물을 '좋은 건축'이라고 한다면 과연
어떤 건축가가 이같이 감동을 전하는 건물을 디자인할 수 있을까?

유럽의 대성당들에서 볼 수 있는 웅장하고 화려한 장식을 한 천
장과 오색 창연한 스테인드글라스는 온데간데없고, 그 자리를 하
늘과 구름이 대신한다. 성당을 지탱했던 기둥은 모두 허리가 잘리

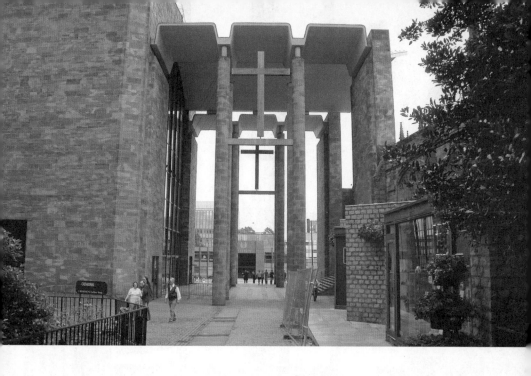

기존 성당(오른쪽 방향)과
새 성당(왼쪽 방향)을
연결하는 중간의 회랑.

고 부서져서 밑동만 초라하게 남았다. 벽은 또 어떤가. 유리창 하나 남지 않은 채 껍데기뿐인 성당의 외벽은 그나마도 여기저기 패이고 검붉게 그을려서 폭격 당시의 처절했던 상황을 짐작하게 만든다. 조심스럽게 만져 본 거친 벽면은 내 손을 순식간에 검게 물들였다. 이곳에 대한 이야기를 듣고 온 사람들조차도 이 엄숙한 광경 앞에서 발을 떼지 못하고 한동안 물끄러미 서 있을 수밖에 없다.

발길을 옮기면 저만치 어렴풋이 눈에 들어오는 제단의 모습은 또 다른 감동의 시작을 알린다. 황량한 마당으로 변해 버린 내부를 지나서 성당 앞의 제단에 이르는 순간, 너무나 초라하지만 세상에서 가장 성스러운 십자가와 마주한다. 독일군의 폭격이 끝난 다

음 날 아침, 성당을 둘러보던 신부님은 성당의 상징인 십자가가 폭격에 사라진 것을 알아차렸다. 안타까운 마음에 주위를 살피다가 불에 타서 어지럽게 나뒹구는 건물 잔해더미에서 두 개의 검게 그을린 나무 조각을 집어 들었다. 아마도 천장의 일부였을 것이다. 급한 마음에 엉성하게 십자로 엮어서 제단 위에 올려놓았다. 참담하지만 당장 새로운 십자가를 구할 수 없는 상황에서 신부님이 할 수 있는 유일한 방법이었으리라.

신부님이 임시로 만든 초라하기 짝이 없는 십자가는 이후 그대로 제단 위에 보존되었다. 당시의 신부님은 나무 조각 십자가가 모든 유럽 사람들에게 생생한 감동과 교훈을 전하는 상징으로 자리매김할 것이라고 짐작이나 했을까. 모두 깨져서 유리창 하나 남지 않은 벽을 뒤로하고 있기에 세찬 바람이라도 불면 금세 쓰러질 것처럼 제단 위에 놓인 나무 조각 십자가.

그 초라함과 성스러움이 내 가슴을 저미게 한다.

나무 조각 십자가를 사진에 담으려는 순간 정장을 한 노신사가 제단 앞에 서 있었다. 눈을 지그시 감고 있는 그에게 비켜 달라고 말할 수 없어서 한참 동안 주변을 둘러보고 돌아왔는데도 그는 여전히 같은 자리에 묵묵히 있었다. 한 40여 분쯤 지났을까. 노신사는 옆에서 서성거리는 나를 알아차린 듯 나지막한 목소리로 내게 말을 건넨다.

"내가 방해를 했나 봅니다."

"천만에요. 제가 오히려 방해를 한 듯싶습니다."

검게 그을린 나무 조각을 엮어서 만든 초라한 십자가는 이곳을 찾은 모든 방문객의 발걸음을 멈추게 한다.

"독일군의 폭격이 있을 때 내가 이곳을 방어하는 역할을 담당했다오."

아! 그랬구나. 그의 무덤덤한 표정은 성당을 지키지 못한 안타까움과 이곳에서 전사한 동료들에 대한 회상이었다.

평화와 화해의 메시지는 스펜스가 디자인한 새 성당 건물에서도 고스란히 드러난다. 코번트리 대성당 옆과 마주한 새 성당의 출입구와 벽은 모두 투명한 유리로 디자인되었다. 보편적인 종교 건물에서는 이 같은 디자인을 상상할 수 없다. 왜냐하면 이렇게 성당 벽을 유리로 만들면 내부의 경건함이 깨질 수 있기 때문이다. 그러나 스펜스는 보편적인 상식을 뒤엎고 유리로 성당 벽을 만들었다. 투명한 유리벽을 통하여 코번트리 대성당 외벽의 부서진 모습이 고스란히 새 성당 안으로 투영되도록 했다. 이를 통해 두 개의 성당은 더욱 하나가 된다. 그야말로 전쟁의 상처와 아픔을 고스란히 감싸는 디자인이다.

대중을 사로잡은 고결한 디자인

내가 코번트리 대성당을 방문했을 때에는 마침 결혼식이 한창 진행 중이었다. 우리와 마찬가지로 주례를 보는 신부님이 새로운 출발점에 선 신랑과 신부에게 덕담을 건넸다.

"앞으로 살아가면서 아무리 힘든 일에 처하더라도 지금 우리가 있는 이 성당처럼 서로 사랑하고 화해하며 평생을 함께하십시오."

스펜스가 디자인한 새 성당의 유리벽을 통해서 바라본 폐허로 변한 구 성당.

스펜스가 디자인한 새 성당의
스테인드글라스.

그렇다. 이곳은 전쟁에 대한 거창하고 역
사적인 교훈만을 전하는 것이 아니라 우
리의 삶이 어떠해야 하는지도 돌아보게
한다.

제2차 세계대전은 인류 역사상 가장 큰 피해를 낳았다. 유럽에
서 폭격과 격렬한 전투로 인해 도시 전체가 파괴된 경우는 한둘이
아니다. 아무리 큰 슬픔도 시간이 지나면서 잊히듯 전쟁의 상처도
아물게 마련이다. 그러므로 코번트리 대성당처럼 전쟁의 참상을 사
실적으로 기억하며, 화해의 메시지를 생생하게 전하는 성지는 흔하

지 않다.

20세기가 끝나갈 무렵 영국의 주요 언론에서는 지난 한 세기 동안 대중에게 사랑 받은 현대건축물을 뽑는 투표를 실시했다. 가장 큰 행사 중 하나는 영국 헤리티지 재단English Heritage과 방송사인 채널 4Channel 4가 공동으로 실시한 조사였다. 여기서 예상외의 결과가 나왔는데, 코번트리 대성당이 당시 세계적으로 이름을 떨친 런던의 여러 건물들을 제치고 당당히 1위를 차지한 것이다. 만약 옆에 새 성당을 짓지 않고 폐허인 채로 놔두었더라도 1위를 차지할 수 있었을까? 그렇지 않았을 것이다. 이런 폐허는 여느 도시들에서도 흔히 볼 수 있는 유적일 뿐이다. 건축가 스펜스와 코번트리 시는 바로 옆에 폐허를 고려한 새 성당을 지어서 새로운 생명력을 부여했을 뿐 아니라, 20세기의 가장 참혹했던 역사를 한껏 끌어안았다. 얼마나 풍요로운 상상력이며 고결한 디자인인가. 스펜스와 코번트리 시는 건축이 할 수 있는 가장 아름다운 가치를 실현했다.

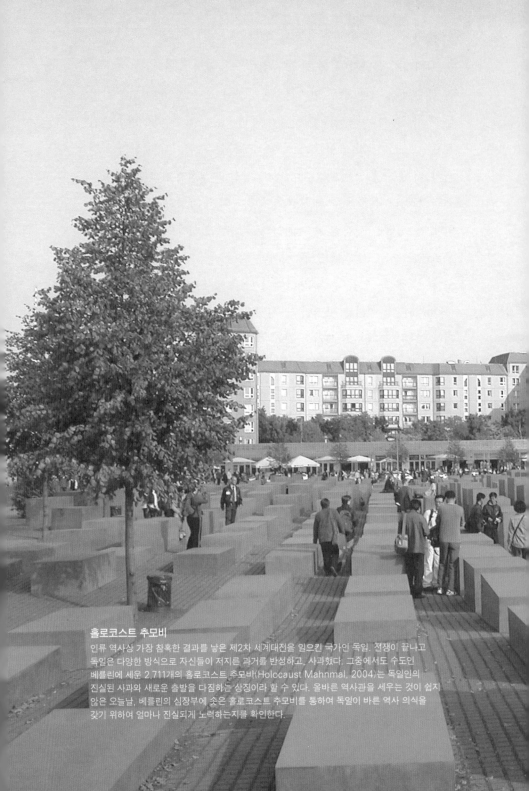

홀로코스트 추모비

인류 역사상 가장 참혹한 결과를 낳은 제2차 세계대전을 일으킨 국가인 독일. 전쟁이 끝나고 독일은 다양한 방식으로 자신들이 저지른 과거를 반성하고, 사과했다. 그중에서도 수도인 베를린에 세운 2,711개의 홀로코스트 추모비(Holocaust Mahnmal, 2004)는 독일인의 진실된 사과와 새로운 출발을 다짐하는 상징이라 할 수 있다. 올바른 역사관을 세우는 것이 쉽지 않은 오늘날, 베를린의 심장부에 솟은 홀로코스트 추모비를 통하여 독일이 바른 역사 의식을 갖기 위하여 얼마나 진실되게 노력하는지를 확인한다.

홀로코스트 추모비, 베를린

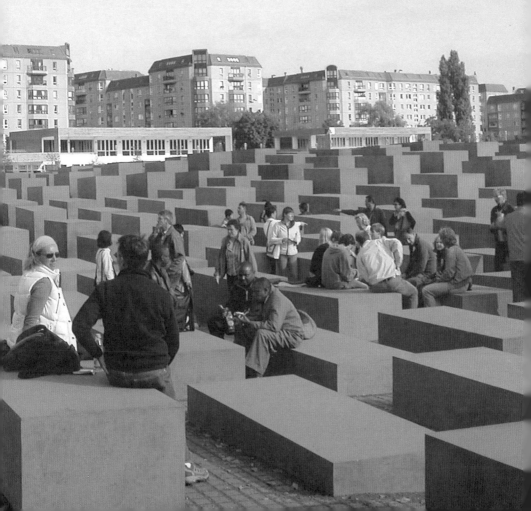

제2차 세계대전은 영화와 소설에서 가장
다양하게 등장하는 소재 중 하나다. 그만
큼 제2차 세계대전은 인류 역사에 많은 물
음을 던졌다. 전쟁과 평화, 삶과 죽음, 인간
의 존엄성과 잔혹함……. 제2차 세계대전
을 다룬 영화를 보면 전개 방식은 다르지만 히틀러의 야심에서 시
작해 과욕으로 인한 독일의 패망을 다룬다는 공통점이 있다.

　여기서 한 가지 궁금증이 생긴다. 독일 사람들은 히틀러를 어떻
게 평가할까? 다소 답하기 고약한 질문일 듯싶다. 독일 사람들은
그를 독일 밖에서 평가하는 것처럼 전 유럽을 선생의 소용돌이로
몰아넣은 독재자 혹은 전쟁 미치광이 정도로 치부하지는 않는다.
극우주의자가 아닌 이상 독일 사람들 역시 히틀러를 '위대한 지도

자'로 칭송하지는 않지만, 그를 평가절하하지도 않는다. 적어도 그들에게만은 독일의 전성기라면 전성기라고 할 수 있는 한 시대를 이끈 지도자가 아니던가.

이 글을 정리하다가 가깝게 지내는 두 명의 독일 동료에게 커피를 사면서 넌지시 물었다.

"토스텐, 유르겐, 히틀러를 어떻게 생각해?"

뜬금없는 질문에 놀란 마음을 애써 감추려는 모습이 역력하다. 유럽에 살면 서로 꺼리는 이야기들이 있다. 예를 들어, 스페인이나 이탈리아 사람에게는 지난 한일 월드컵 이야기는 하지 않는 편이 낫다. 여전히 목청 높여 당시의 상황을 따지려 들 테니. 어찌 되었든 독일 사람에게 히틀러 이야기가 유쾌할 리 만무하다. 이러한 짐작은 크게 빗나가지 않았다. 설득력이 있느냐, 없느냐를 떠나서 이 둘도 히틀러의 업적과 실패를 나누어서 조심스럽게 설명했다. 이를 어찌 탓할 수 있을까!

'히틀러의 나라'라는 씻을 수 없는 멍에를 안고 있는 독일은 2005년에 제2차 세계대전 종전 60해를 맞이하면서 세계를 진한 감동의 도가니로 몰아넣었다. 반세기를 훌쩍 지나 전쟁에 대한 기억이 희미해질 무렵 나치가 학살한 유대인을 추모하는 홀로코스트 추모비를 베를린 시내 한복판에 세웠다. 말이 추모비지 평균 무게가 8톤에 달하는 2,711개의 비석은 그야말로 거대한 묘지나 다름없었다. 흐린 날이나 해가 질 무렵이면 비석이 만들어 내는 침울한 느낌은 상상할 수 없을 만큼 커졌다. 그야말로 독일의 수도 베를린 한복판에 자리한 거대한 납골당이라고 해야 할까.

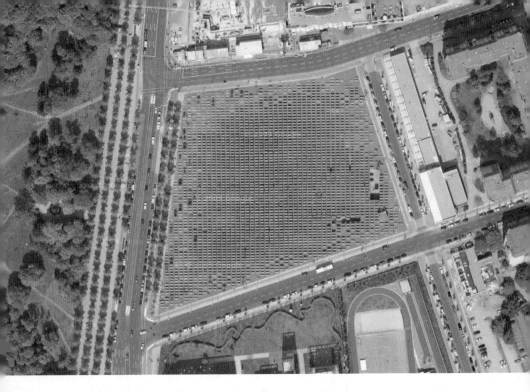

하늘에서 바라본
홀로코스트 추모비는
거대한 묘지나 다름없다.
©Google

독일의 전쟁에 대한 일관된 반성과 희생
자를 위한 추모 시설 건립은 새삼스럽지
않을 만큼 지속되어 왔다. 그렇다 해도
베를린에 건립한 수천 개에 달하는 홀로
코스트 추모비는 우리의 보편적인 상상을 뛰어넘는다.

반성과 사과는 계속된다

제2차 세계대전이 끝난 후 독일 정부는 남아 있는 전쟁 및 수용
시설을 추모와 교육 공간으로 탈바꿈하는 작업에 심혈을 기울였
다. 전쟁 피해를 입은 나라에 금전적인 보상이나 사과를 하는 것과
는 다른 차원의 문제로 여겼다. 특히 그들 자신의 후손에게 역사를

정확하게 돌아보고, 판단하도록 유도한다는 점에서 의미가 있었다. 그 결과 현재 독일 전역에는 50여 개가 넘는 유대인 수용소 추모관 및 관련 박물관이 건립되어 당시 상황을 생생히 증언한다.

한 가지 예를 들어 보자. 폴란드 남부 지역에 있는 아우슈비츠는 독일 나치 정부의 상상을 초월한 잔인함을 설명할 때 어김없이 등장한다. 1940년에 세워진 아우슈비츠 수용소에서는 불과 5년 동안 약 400여 만 명에 달하는 유대인이 학살당한 것으로 추정된다. 아우슈비츠 수용소에서 기적적으로 살아 나온 생존자들의 증언은 이곳이 지옥과 다를 바 없는, 아니 그보다 더 잔혹한 곳임을 일깨워 준다.

그런데 규모는 작지만 잔인함만큼은 아우슈비츠를 능가하는 강제수용소가 독일에도 있었다. 중부 지역 튀링겐 주에 위치한 부헨발트 수용소다. 부헨발트 수용소는 아우슈비츠 수용소보다 3년가량 먼저 세워졌으니, 아우슈비츠 수용소를 포함한 많은 수용소의 본보기 역할을 한 셈이다. 부헨발트 수용소에는 유대인뿐만 아니라 유럽 전역에서 끌려온 정치인 및 사상범들이 마구잡이로 수용되었다. 당시 기록에 따르면 부헨발트는 '인간 도살장'으로 여겨질 정도로 악명이 높았다.

전쟁이 끝난 후, 독일 정부는 부헨발트 수용소에 추모비를 건립하고, 당시 모습을 있는 그대로 보존하여 전쟁 수용소 체험 및 교육 공간으로 개조했다. 특히 독일 정부는 가장 악랄하고 가혹했던 부헨발트 수용소를 통하여 독일의 젊은 세대가 전쟁의 참상과 올바른 역사 인식을 갖도록 하는 데 주력하고 있다. 도저히 사람

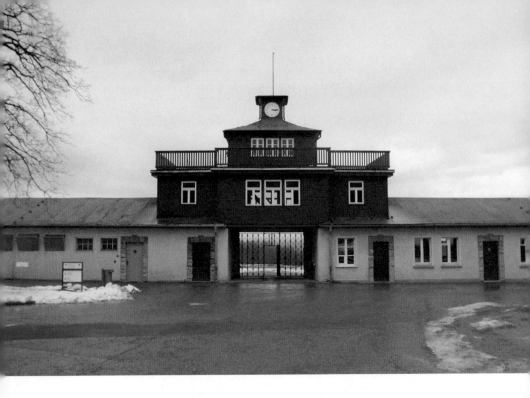

↑ 인간 도살장으로 악명 높던 부헨발트 수용소는 현재
당시의 역사를 생생하게 증언하는 교육장으로 탈바꿈했다.

↓ 부헨발트 수용소 내부를 둘러보는 것 자체가 등골이 오싹한 경험이다.

132 발상의 전환, 새로운 랜드마크가 되다

이 행했다고 할 수 없는 참혹한 광경을 체험한 학생과 어린이는 겁에 질려 눈물을 쏟으며 밖으로 뛰쳐나오곤 한다. 불과 몇십 년 전에 자신의 할머니, 할아버지 세대가 저지른 잘못을 이처럼 적나라하게 드러내는 것이 과연 쉬운 일이었을까?

역사를 '기록'하고 '기억'하는 방식에 대하여

홀로코스트 추모비는 부헨발트 수용소처럼 적나라하고, 사실적인 추모 시설이 아니지만 더욱 가슴에 와 닿는다. 왜 그럴까? 무엇보다 홀로코스트 추모비의 지리적 위치가 의미심장하다. 추모비 주변으로는 통일 독일의 상징인 포츠담 광장은 물론이고, 국회의사당 및 브란덴부르크 문 등 베를린을 대표하는 상징물이 즐비하다. 이는 홀로코스트 추모비가 독일의 심장부에 놓여 있음을 뜻한다. 그런 탓에 홀로코스트 추모비는 독일 사람들의 삶과 도시의 일상 속에 깊숙이 스며들어 있다.

어떻게 이러한 무모한 발상이 가능했으며, 또한 실현될 수 있었을까. 1989년, 독일을 동서로 갈라놓았던 베를린 장벽이 철거되었고 동독과 서독은 다시 하나가 되었다. 통일 후 독일의 새로운 수도가 된 베를린은 포츠담 광장을 중심으로 새로운 독일 건설의 이정표를 세우고자 했다. 지나치게 상업적인 개발에 치중한다는 비판도 따랐지만, 포츠담 광장 주변에는 세계적인 건축가들의 작품이 속속 세워졌고, 베를린은 명실공히 유럽을 대표하는 현대 도시로 빠르게 떠올랐다.

이 시기를 즈음해 나치에 의하여 희생된 유대인을 추모하자는

의견이 제기되었다. 저널리스트인 레아 로쉬Lea Rosh와 역사학자인 에버하르트 예켈Eberhard Jäckel이 홀로코스트 추모비 건립에 대한 필요성을 역설했다. 이는 1953년 예루살렘에 건립된 대규모 홀로코스트 추모 시설인 야드 바셈Yad Vashem으로부터 영감을 얻었다. 야드 바셈은 '희생된 사람들의 이름을 기억하라'는 의미로, 유대인 추모를 위한 성지라 할 수 있다.

하지만 유대인 추모 시설 건립에 적극적으로 찬성했던 의식 있는 단체, 지식인, 시민들조차도 새로운 베를린의 정체성 훼손 등을 지적하면서 강하게 반대했다.

"왜, 베를린인가?"

"지금까지의 사과와 추모시설이 아직도 부족하단 말인가?"

"왜 정부가 나서서 역사를 볼모로 국민을 자학하는가?"

이 같은 의문이 각종 언론의 1면을 장식했다. 특히 아직도 상당한 정치적 힘을 유지하는 우파의 입장에서는 베를린에 대규모의 유대인 추모 시설을 건립하는 일은 치욕으로 여겨졌다. 일반 시민들도 쉽게 동의할 수 없음은 마찬가지였다.

이에 로쉬는 베를린 추모비 건립을 반대하는 정치인과 시민들을 향하여 목청을 높였다.

"유대인 학살은 우리가 절대로 잊어서는 안 되는 역사적 사실이다. 새 시대를 준비하는 지금, 이것은 반드시 기억되어야 한다. 그것이야말로 역사 앞에 진실하고 겸손한 자세다."

로쉬의 주장이야말로 진정한 용기이며, 거룩할 정도로 아름다운 모습이 아니던가.

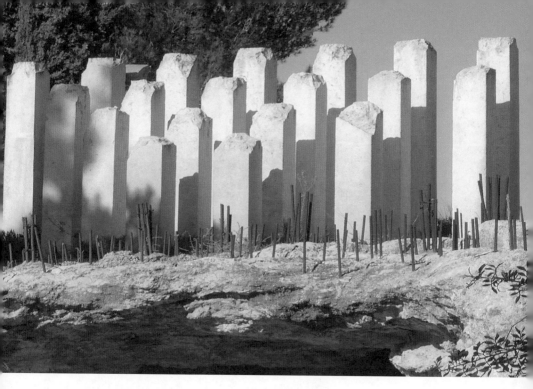

홀로코스트 추모비 건립의 영감을 제공한 예루살렘의 아드 바셈 추모비.

이후 4년 동안 추모비 건립에 대한 격렬한 논쟁이 이어졌다. 1992년에 이르러서 의회와 정부가 홀로코스트 추모비 건립에 대한 지지를 선언했다. 이미 유사한 추모 시설을 통하여 충분한 반성과 교훈을 제공했음에도 불구하고, 베를린에 새로운 대규모 추모 시설 건립을 결정한 것에 대해서 독일 정부는 다음과 같이 설명했다.

"유럽에서 희생된 600만 명의 유대인을 추모하는 시설을 통일 독일의 수도에 건립하는 것은, 독일은 물론이고 세계가 이와 유사한 비극을 되풀이 하지 말자는 메시지를 전하기 위함이다. 이것이 우리가 담당해야 하는 역사의 책임이다. …… 유대인에 대한 추모

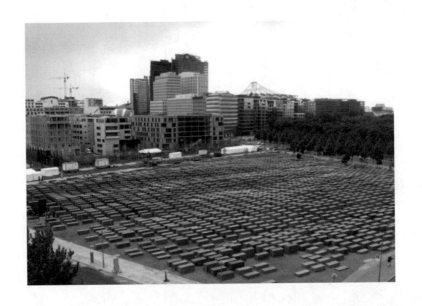

베를린의 심장부에 위치한
홀로코스트 추모비.
©St. Paul Public School

는 단순히 박물관이나 묘지가 아닌 우리 삶의 일부로 생생하게 머물러야 한다."

그렇다. 독일 정부는 추모 시설이 추모를 위하여 찾아가는 특별한 장소가 아니라, 삶과 함께해야 한다고 믿었다. 부끄러운 역사를 감추기에 급급한 것이 일반적인 현실임을 감안할 때, 이 얼마나 고귀한 발상인가!

굳은 의지를 천명한 독일 정부는 국회의사당 및 브란덴부르크 문의 남쪽 인근 지역의 6천여 평에 달하는 대규모 부지를 제공했다. 이곳은 과거에 히틀러와 그의 최측근인 파울 괴벨스Paul Joseph Goebbels의 집무室이 자리했던 곳으로, 나치 정권을 상징히는 장소다. 그만큼 최적의 장소이기에, 시민뿐만 아니라 베를린을 방문한 관광객도 홀로코스트 추모비를 오며 가며 쉽게 접할 수 있다. 일부

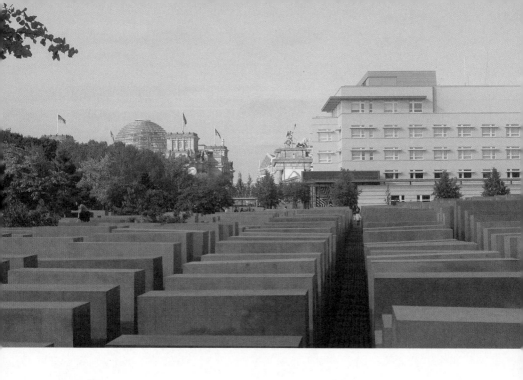

저 멀리 국회의사당 돔과
브란덴부르크 문이 보인다.

러 찾아가야 하는 시설이 아니라 삶의
일부로 자리한 것이다.

일부 독일 언론은 정부의 태도를 못마땅
하게 여겼다. "책임감을 넘은 자기 학대"
라며 정부를 맹렬히 비난했다. 그런가 하면 외국 언론에서는 독일
정부가 홀로코스트를 관광산업을 위한 수단으로 교묘하게 활용한
다는 악의적 비판까지 서슴지 않았다. 나는 이러한 주장을 접하고
적잖이 놀랐다. 지난 수십 년 동안 독일 정부가 실천한, 역사를 '기
록'하고 '기억'하는 방식은 비슷한 과오를 범한 나라들과 분명히 다
르다. 세계가 일본의 일그러진 역사 인식을 맹비난하는 이유도 이
때문이 아니던가. 이러한 현실에서 독일의 진실된 반성을 유별난
혹은 고도의 상업적 제스처로 폄하하는 것은 너무 삐딱한 처사가

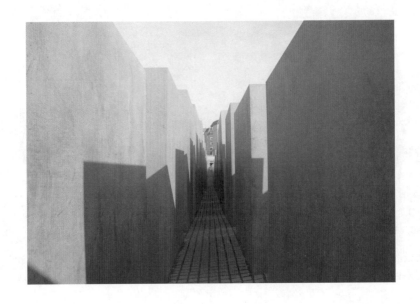

↑ 사방으로 2m가 넘는
추모비가 서 있는 좁은 길에
들어서면 이내 공포감에
사로잡힌다.

→ 해가 지면 홀로코스트
추모비의 어둡고 침울한
분위기는 상상할 수 없을
정도다. 그야말로 독일의
수도 베를린에 자리한 거대한
돌무덤이나 다름없다.

아닐까.

베를린 심장부에 솟아오른
2,711개의 추모비

부지가 결정되자 1994년에 현상설계
가 진행되었고, 수차례의 심사 끝에 유
대계 미국 건축가인 피터 아이젠만Peter
Eisenman이 1등의 영예를 안았다. 아이젠만은 축구장 세 개를 합친
크기의 부지에 2,711개의 콘크리트 비석을 늘어놓았다. 비석의 높
이는 0.2m에서 4.8m까지, 길이는 2.38m, 폭은 0.95m로 다양하
다. 그리고 추모비로 빼곡하게 채워진 광장의 남동쪽으로 가면 계
단을 통해 지하로 내려갈 수 있는데, 이곳에 유대인 추모 및 정보

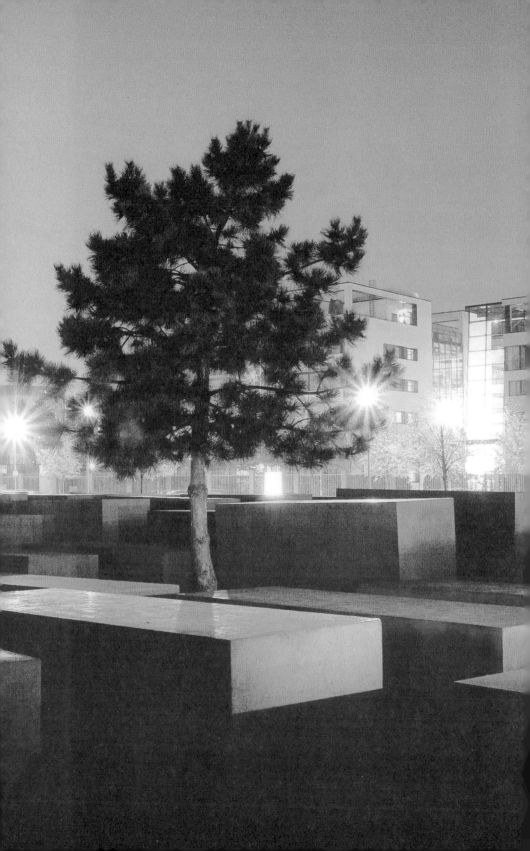

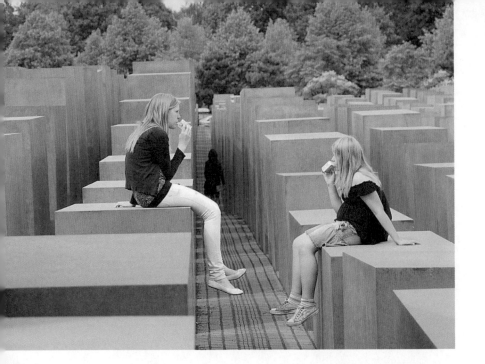

홀로코스트 추모비에 앉아서
한가롭게 주스를 마시는
아이들.

센터를 마련해 당시 사진과 영상을 포함,
희생자들의 일기, 편지 등을 전시한다.

지금의 모습도 간담이 서늘한데, 처음에
아이젠만은 최고 높이가 7m에 달하는
4,000개의 추모비를 제안했다. 예상대로 이 계획안은 지나치게 공
포감을 조성한다는 반발에 부딪혔고, 결국 개수와 높이가 현재와
같이 수정되었다.

아이젠만은 홀로코스트 추모비가 마무리된 후에 구체적인 설명
을 의도적으로 피했을 뿐만 아니라 특별한 의미도 부여하지 않았
다. 몇 마디 설명보다 체험을 통해서 방문자가 이곳의 의미를 직접
느끼기를 희망했기 때문이다. 더불어 아이젠만은 유대인에 대한 추
모가 특정한 설명과 형식에 의해서 진행되는 기존의 방식에 대해

서도 분명한 반대 의사를 피력했다.

첫눈에 2,711개의 추모비는 공동묘지의 묘비 혹은 관이 솟아오른 모습을 떠오르게 한다. 히틀러의 총칼에 죽음을 맞은 이름 모를 수많은 유대인을 형상화한 것일까. 한 사람이 겨우 지나갈 수 있는 추모비 사이로 걸어 들어가면 사방으로 통하는 좁은 비석 사이로 무언가 튀어나올 것만 같다. 비석의 높이가 2m가 넘는 위치에서부터는 미로와 같아서 방향을 잃기 십상이다. 시작도 끝도 없는 공허한 공간, 아무것도 없는 육중한 비석의 틈바구니에서 한없는 공포감이 밀려온다. 공포 영화나 소설에서 느껴지는 소름 끼침과는 비교할 수도 없다. 절대 고독과 침묵의 시간, 아이젠만은 방문객이 짧은 순간이나마 생사의 갈림길을 오갔던 유대인의 절박함을 헤아리기 바랐으리라!

그러나 아이젠만은 홀로코스트 추모비에서 무거운 감정만을 의도하지 않았다. 그는 추모와는 별개로 이 공간이 시민들이 편안하게 이용하는 도시 공원이 되기를 희망했다. 그래서 아무 조각이나 장식이 없는 추모비는 아이들의 놀이 시설로 사용될 수 있을 것이라 기대했다. 낮은 높이의 추모비는 자연스럽게 벤치로 사용될 수 있도록 했는데, 이 모든 것이 그의 의도대로 실현되었다. 연인들이 팔베개를 하고 추모비 위에 다정하게 누워 있는 모습이나, 추모비 위에 앉아서 아이들과 도시락을 먹는 가족의 모습이 적절치 못하다고 여겨질 수도 있지만, 그만큼 홀로코스트 추모비가 시민들 삶의 일부로 자리했다는 증거라 할 수 있다. 홀로코스트를 마음속으로 기억하되, 이를 위한 시설은 지나치게 근엄하거나 형식적이지

않기를 바랐던 아이젠만의 생각이 실현된 것이다.

아이젠만은 추모비 위에 아이들이 낙서도 할 수 있도록 구상했지만, 정부가 극우파에 의한 훼손을 우려한 나머지 비석에 코팅을 하여 이를 원천적으로 막았다. 아이젠만은 만약 극우파가 추모비를 훼손하고 유대인을 비하하는 낙서를 한다면 그 역시도 독일 역사의 일부가 될 수 있다고 설명했다. 이것은 과연 건축가의 지나친 주장이었을까. 보편적인 상식으로는 받아들이기 어렵겠지만 아이젠만의 의도가 실현되었다면 이곳을 방문한 사람들이 보다 많은 생각을 갖게 할 수도 있지 않았을까 하는 아쉬움도 가져본다.

결과적으로 아이젠만의 의도가 완벽하게 실현되지는 않았지만 홀로코스트 추모비는 지나치게 경건하지도, 가볍지도 않다. 홀로코스트와 전쟁에 대한 의미를 되새기고, 시민을 위한 공원으로서의 역할을 하기에 부족함이 없다.

과거의 잘못을 명예로움으로 승화시키다

《로마인 이야기》의 저자 시오노 나나미는 "일본과 한국은 각자 나름의 역사를 가지면 된다"고 말한다. 그렇다면 독일은 어떠한가. 독일이 지난 50여 년 동안 보여 준 한결같은 모습은 자신만을 위한 역사나 작위적 해석이 아니다. 이 시대를 사는 모두를 위한 역사다. 역사는 입맛에 맞게 해석하는 것이 아니라, 있는 그대로 전달할 때 진정한 가치를 지닌다. 왜곡된 역사의식은 역사에 무지한 것보다 훨씬 더 위험하다. 과거 전쟁을 일으켰던 수많은 나라들의 모습을 보면, 바른 역사의식을 갖는 것이 얼마나 어려운지를 알 수 있다.

전쟁박물관 혹은 추모관은 나라를 막론하고 흔히 접할 수 있다. 그만큼 인류 역사는 전쟁으로 얼룩져 있다. 그러나 아이러니하게도 최근 조사에 따르면 제 1, 2차 세계대전은 물론이고 홀로코스트 등에 대한 젊은이들의 기억과 이해는 점점 희미해져 간다. 그토록 많은 박물관과 추모관이 있지만 전쟁의 실상과 교훈이 박물관의 전시나 기록 등으로 쉽게 설명될 수 없음을 의미한다.

찬란하든, 부끄럽든 역사는 객관적으로 기록하고, 기억하고, 전해야 한다. 그것은 이 시대를 사는 우리를 위해서가 아니라 다음 세대가 같은 오류를 범하지 않도록 교훈을 전하기 위해서다. 문제는 단순히 전하는 것이 아니라, '어떻게 전할 것인가'이다. 전쟁 당시에 사용한 물품이나 기록보다도 한 편의 영화가 훨씬 효과적인 이유는 짧은 시간 안에 당시를 현장감 있게 재현하기 때문이다. 적어도 아이젠만이 디자인한 베를린의 홀로코스트 추모비 사이를 거니는 것은 한 편의 전쟁 영화가 주는 감동 이상이다.

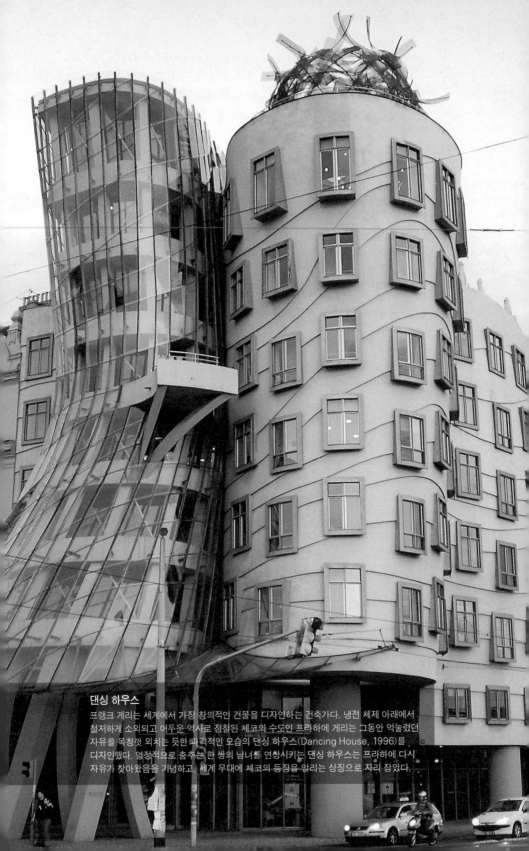

댄싱 하우스
프랭크 게리는 세계에서 가장 창의적인 건물을 디자인하는 건축가다. 냉전 체제 아래에서
철저하게 소외되고 어두운 역사로 점철된 체코의 수도인 프라하에 게리는 그동안 억눌렸던
자유를 목청껏 외치는 듯한 파격적인 모습의 댄싱 하우스(Dancing House, 1996)를
디자인했다. 열정적으로 춤추는 한 쌍의 남녀를 연상시키는 댄싱 하우스는 프라하에 다시
자유가 찾아왔음을 기념하고, 세계 무대에 체코의 등장을 알리는 상징으로 자리 잡았다.

감출 수 없는 프라하의 상징

댄싱 하우스, 프라하

건물이 춤춘다!

가장 독특한 모습을 지닌 현대 건축물은 무엇일까? 아마도 체코의 수도 프라하에 지어진 댄싱 하우스가 아닐는지. 이 건물의 공식 이름은 내셔널 네덜란드 빌딩 Nationale-Nederlanden Building이지만 전문가조차 이와 같은 이름에는 익숙지 않다. 무대 위에서 왈츠에 맞춰 우아하게 춤추는 한 쌍의 남녀를 연상시키는 모습 때문에 댄싱 하우스로 불릴 뿐만 아니라, 파격적인 외모 덕에 영화나 광고의 배경으로 자주 등장한다. 그때마다 사람들은, "와, 저렇게 생긴 건물도 있네!" 하고 탄성을 자아낸다.

댄싱 하우스가 보는 사람의 눈길을 단숨에 사로잡는 이유는 주

변 상황과 관계가 있다. 블타바 강변의 모서리에 자리하며, 전형적인 고전건축물들과 어깨를 나란히 하므로 시각적으로 띌 수밖에 없다. 만약 댄싱 하우스가 미국이나 아시아의 현대적인 분위기를 가진 도시에 있다면 지금과 같은 명성을 유지할 수 없을지도 모른다. 건물도 사람처럼 때와 장소를 잘 타고나야 하는 법이다. 그만큼 댄싱 하우스는 고전건축으로 가득 찬 프라하에서 상상할 수 없는 파격적인 이미지를 드러낸다. 말끔한 정장을 차려입은 신사숙녀들의 틈바구니에 모던룩의 스타일리시한 젊은 남녀가 끼어 있는 모습이라고 할까.

댄싱 하우스의 존재를 전혀 모르는 관광객이 블타바 강변을 걷다가 우연히 이 건물을 발견하면 그 놀라움은 비교할 바가 없을 정도로 크다. 강변을 따라서 빼곡하게 들어선 붉은색 박공지붕 건물과 그 위로 간간이 솟아오른 웅장한 중세 건물이 어디서나 쉽게 눈에 들어오는 프라하의 거리 풍경이기 때문이다. 관광객이 놀라는 데는 다른 이유도 있다. 체코는 독일과 구소련의 지배 아래 지난 20세기 내내 암흑 같은 시기를 보냈다. 이러한 어두운 역사를 기억하는 사람들의 눈에 들어온 댄싱 하우스의 자유분방한 모습은 체코와 쉽게 어우러지지 않는다. 프라하에는 과연 무슨 일이 있었던 것일까?

프라하의 봄을 세상에 알려라!

제2차 세계대전이 끝나고 세계가 냉전체제에 돌입한 이후 동유럽의 프라하에 봄이 찾아왔다. 1968년 1월에 알렉산드르 둡체크

Alexander Dubček가 등장하면서부터인데, '자유'와 '개방'을 표방한 둡체크는 꽁꽁 얼어붙었던 체코인들의 가슴에 희망의 메시지를 전하기에 충분했다.

그러나 공산 진영 전체에 미칠 부정적 파장을 걱정한 구소련이 그해 8월 프라하를 침공함으로써 '프라하의 봄'은 단 7개월 만에 막을 내렸다. 순식간에 희망이 절망으로 둔갑하고 만 것이다. 짧았지만 당시를 회상하면서 체코는 물론이고 공산 진영의 장막에 갇혀 있던 주변 국가들은 프라하에 봄이 있었음을 그리워하곤 했다. 체코 출신의 밀란 쿤데라Milan Kundera가 쓴 장편소설《참을 수 없는 존재의 가벼움》을 영화로 만든 〈프라하의 봄〉은 냉전 당시 프라하의 치절한 사회 상황을 고스란히 드러낸다. 자유를 얻기 위한 처절한 투쟁과 그에 따른 희생으로 얼룩진 도시, 프라하.

짧은 시간 동안 자유를 누린 프라하 시민들은 해가 지나면 봄이 다시 찾아올 것이라 굳게 믿었다. 그러나 이내 찾아올 것처럼 여겨졌던 프라하의 봄을 다시 맞이하기까지는 무려 25년 가까이 걸렸다.

1980년대 중반 미하일 고르바초프Mikhail Sergeyevich Gorbachyev의 등장과 함께 시작된 구소련의 개혁은 주변 위성국가들에게 커다란 영향을 미쳤다. 체코슬로바키아는 결국 1993년에 체코와 슬로바키아, 두 개의 공화국으로 평화적 분리를 이루었고, 체코의 수도인 프라하에 드디어 봄이 찾아왔다. 시민들은 이때를 가리켜 '제2의 프라하의 봄'이라고 불렀다. 이후 프라하는 기나긴 겨울에 대한 보상이라도 받으려는 듯 어느 도시보다 빠르게 자유화의 물결

속으로 들어섰다.

제2의 프라하의 봄이 댄싱 하우스 탄생의 계기를 만들었다. 본래 댄싱 하우스 자리는 제2차 세계대전 당시 미군의 폭격으로 기존의 19세기 건물이 거의 파괴된 곳이었다. 전쟁이 끝나고 이곳은 전쟁의 상처를 드러내기라도 하듯 재건축이 이루어지지 않은 채 50여 년 가까이 흉물스럽게 방치되었다.

전화위복이라고 해야 할까. 역사적 건축물과 유적으로 가득한 프라하에 당시 현대건축물이 들어설 수 있는 장소는 단 세 곳에 불과했다. 그중 하나가 이곳이었다. 보다 흥미로운 사실은 바츨라프 하벨Václav Havel 대통령이 바로 옆의 아파트에 살았다는 점이다. 하벨 대통령은 프라하에 전쟁의 상처를 치유하면서 새로운 상징성을 가진 건물이 지어지기를 간절히 원했다. 다시 찾아온 프라하의 봄이 영원하기를 희망했던 것이다. 자유화가 되었다고는 하지만 여전히 보수주의자들이 영향력을 발휘하던 시기였기에 하벨 대통령의 의지가 어느 정도까지 실현될 수 있을지는 사실상 미지수였다.

하벨 대통령, 밀루닉 그리고 게리의 만남

프랭크 게리의 명성에 가려서 거의 알려지지 않았지만, 댄싱 하우스는 당시 프라하에서 활동하던 건축가 블라도 밀루닉Vlado Milunić이 주도했다. 밀루닉에게 기회가 찾아온 것은 그가 하벨 대통령과 같은 아파트에 살았고, 이 때문에 하벨 대통령의 아파드 인테리어를 할 기회가 있었기 때문이다. 하벨 대통령은 자연스럽게 밀루닉에게 새로운 미래를 상징하는 건물에 대한 그의 열망을 설

명했다. 밀루닉 또한 건축가의 입장에서 방치된 이곳에 대해 많은
생각을 가지고 있었기에 하벨 대통령의 의지는 그를 흥분시키기에
충분했다.

밀루닉은 어두웠던 프라하에 찾아온 봄을 상징하기 위해서 건
물을 두 부분으로 나누고 각각 다른 모습의 디자인을 의도했다. 과
거와 현재, 음과 양, 플러스와 마이너스, 정적이고 동적인……. 하벨
대통령과의 논의를 통해 아이디어를 정리한 밀루닉은 그와 함께
작업할 세계적인 건축가를 물색했다. 기술적으로는 물론이고, 반대
론자들과 맞서기 위해서는 세계적인 명성을 가진 건축가가 절대적
으로 필요했다.

밀루닉은 먼저 프랑스의 장 누벨Jean Nouvel을 만났다. 당시 누벨
은 독특한 형태와 재료 사용 등으로 세계의 이목을 끌고 있었으며,
유럽 건축가라는 점도 무척 매력적이었다. 그러나 누벨은 매우 협
소한 땅에 상당 부분의 아이디어가 정리된 프로젝트에서는 자신의
역할이 제한적이라고 판단하여 밀루닉의 제안을 거절했다. 그런데
누벨은 불과 몇 년이 지나서 블타바 강 건너편의 프라하 5지구에
안델 빌딩Zlatý Anděl을 디자인했다. 우연의 일치인지는 모르겠지만
안델 빌딩은 여러모로 댄싱 하우스와 비슷한 조건을 가졌다. 만약
두 개의 건물을 모두 누벨이 디자인했다면 그에게는 프라하에 커
다란 흔적을 남길 수 있는 기회가 됐을 것이다.

실망스럽게도 누벨로부터 원하는 답을 얻지 못한 밀루닉은 다음
으로 당시 빌바오 구겐하임 미술관을 디자인하고 있던 프랭크 게
리를 찾았다. 게리는 누벨과는 다르게 밀루닉의 제안을 흔쾌히 받

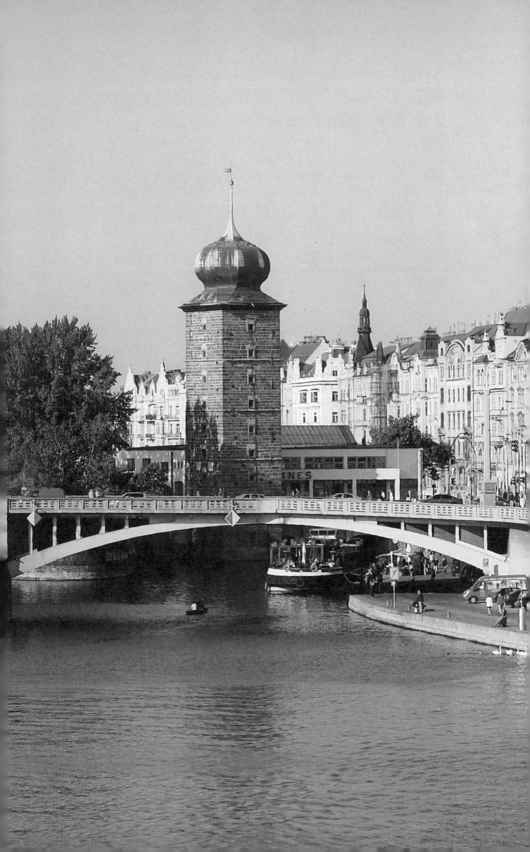

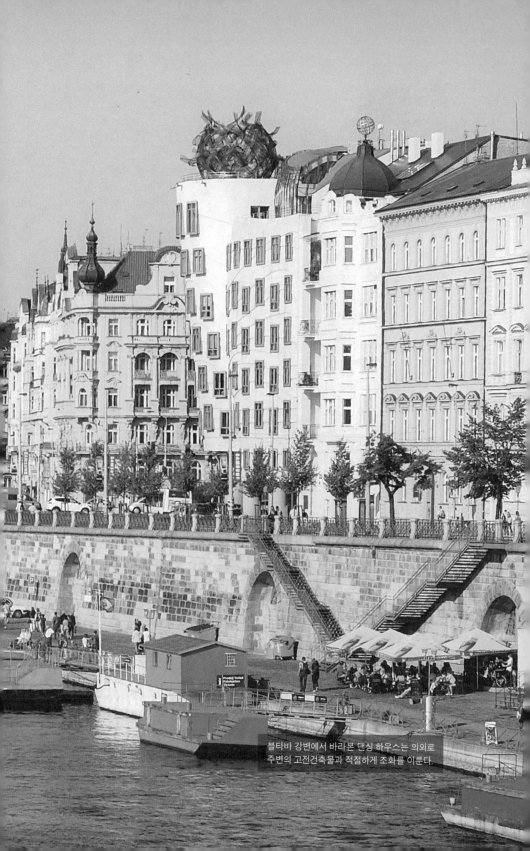

블타바 강변에서 바라본 댄싱 하우스는 의외로
주변의 고전건축물과 적절하게 조화를 이룬다.

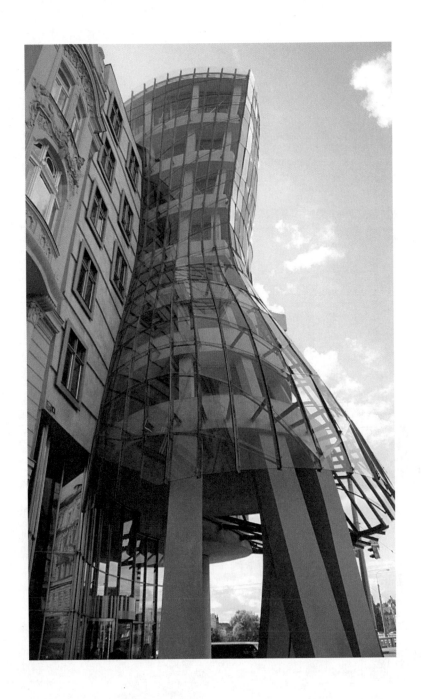

152 발상의 전환, 새로운 랜드마크가 되다

아들였다. 게리는 하벨 대통령의 전폭적인 지원과 건물주인 아이엔지ING 사의 충분한 재정적 지원이 있는 이 프로젝트가 무척 매력적이라고 생각했다. 더불어서 게리는 이것을 자신의 아이디어를 동유럽에서 실현할 수 있는 절호의 기회로 여겼다. 스페인의 빌바오와는 달리 역사의 무게가 한껏 느껴지는 동유럽의 심장 프라하에 그의 건물을 지을 수 있는 기회가 우연히 찾아왔고, 이를 놓칠 게리가 아니었다.

댄싱 하우스와 프라하에서 춤을

댄싱 하우스의 형태가 어떻게 탄생되었는지 궁금한 만큼 그것에 대한 의견과 해석도 무척 다양하다. 밀루니의 초기 개념을 이해하고 본격적으로 디자인을 시작한 게리는 건물의 모서리를 두 개의 볼륨으로 나눈 모형을 만들었다. 게리는 이리저리 모형을 살펴보다가 유리로 만든 타워 부분이 바로 옆 건물에서 블타바 강 건너편의 프라하 성으로 향하는 시야를 가로막는 것을 알아차렸다. 그래서 게리는 유리 부분의 옆구리를 살짝 눌러서 집어넣었다. 게리다운 발상이다!

우연한 현상에서 디자인 영감을 얻는 데 타의 추종을 불허하는 게리가 그 순간을 놓칠 리 없었다. 옆이 움푹 들어가서 찌그러진 건물은 놀라울 만큼 역동적인 모습으로 다가왔다. 물론 사람에 따라서 천차만별로 느낄 수 있겠지만, 적어도 게리의 눈에는 그렇게 보였다. 이후 게리는 일그러진 형

찌그러진 투명한 유리를 통해서 휘어진 구조체가 고스란히 드러난다.

태가 구조적으로 실현 가능하도록 전문가들과 거듭해서 실험을 했다. 이것이 바로 댄싱 하우스의 독특한 외관이 탄생하게 된 계기다.

한 가지 의문이 생긴다. 많은 사람들이 댄싱 하우스를 설명할 때, 20세기 미국의 전설적인 댄싱 커플인 프레드 애스테어와 진저 로저스Fred Astaire and Ginger Rogers를 언급한다. '프레드와 진저'가 댄싱 하우스의 별칭 중 하나로 불리는 이유이기도 하다. 그러나 앞서 설명했듯이 게리는 댄싱 하우스를 디자인하는 동안 프레드와 진저를 전혀 염두에 두지 않았다.

그럼에도 불구하고 댄싱 하우스를 프레드와 진저로 부르는 두 가지 이유가 있다. 먼저 이 건물에 큰돈을 투자한 후원자들이 보다 적극적인 홍보를 위하여 세계적으로 알려진 프레드와 진저를 끌어들였다. 건물의 뒤틀어진 유리블록이 화려한 줄무늬 드레스를 입고 우아하게 춤을 추는 진저 로저스고, 이를 지탱하는 원형 블록이 프레드 애스테어인 셈이다. 참으로 그럴듯한 해석이 아닌가.

다른 한편으로 댄싱 하우스에 비판적인 사람들도 '프레드와 진저'라는 이름을 사용했다. 미국 건축가 게리가 프라하에 미국의 대중문화를 도입하여 역사 도시의 정체성을 훼손했다는 것이다. 즉 '키치수준 낮은 모사품을 일컫는 미술 용어'라 폄하했던 것이다. 게리에 의해서 저급한 할리우드 문화가 수입되었다고 극렬하게 비난했다. 비슷한 맥락에서 이 건물에 비판적인 프라하의 역사학자들은 댄싱 하우스를 '찌그러진 코카콜라 캔'이라고 비하했다. 코카콜라를 미국

줄무늬 드레스를 입고 춤추는 진저 로저스에 비유되는 유리블록.

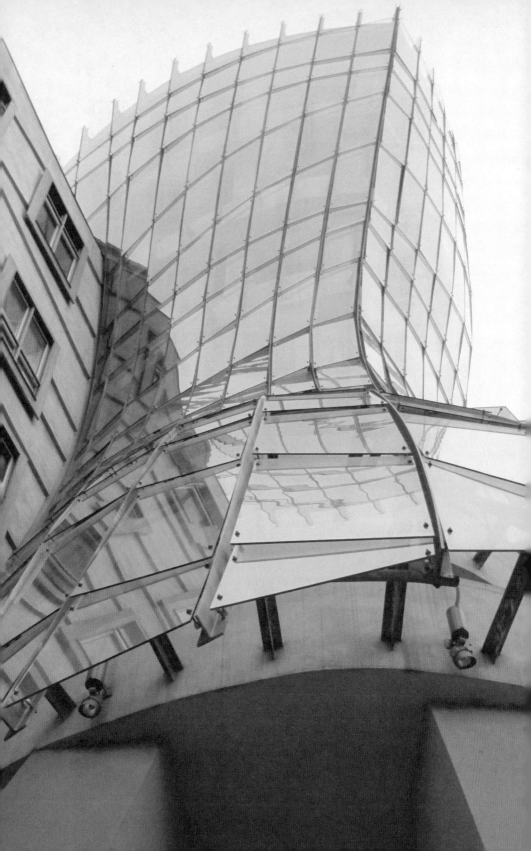

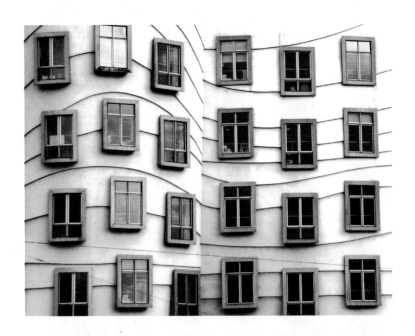

창의 높낮이에 변화를 주어
독특한 리듬감을 살린 외관.

의 저급한 문화로 취급했기 때문에 문화
적 충돌로까지 비쳤다.

일부 부정적인 측면에도 불구하고 게리
는 댄싱 하우스가 프레드와 진저로 불리
는 것에 반대하지 않았다. 결과적으로 경직된 프라하의 도시 분위
기에 새로운 활력을 불어넣고자 했던 게리의 개념을 이해한 해석
이라는 점 때문이다. 물론 댄싱 하우스 디자인이 모두 마무리된 후
의 일이다. 끊임없이 새로운 디자인을 추구하고 도전 정신으로 가
득 찬 게리의 입장에서 '건물이 춤을 춘다'는 해석은 유쾌한 일임
에 틀림없었다.

프라하의 아름다운 전경을
감상하면서 식사를 할 수 있는
댄싱 하우스 맨 위층에
자리한 레스토랑.
©Celeste Restaurant

안단테에서 안단티노의 선율로

전문가들은 물론이고 시민들도 댄싱 하
우스의 파격적인 모습을 쉽게 받아들일
수 없었다. 그러면 과연 댄싱 하우스는
프라하의 이미지를 파괴하는 것일까?

건물의 전체 모습을 완성한 게리는 기존에 있던 건물은 물론이
고, 주변 환경을 세심히 살펴보았다. 그리고 대부분의 건축물에 타
워, 돔, 돌출창 등이 공통적으로 사용되었음을 알아차렸다. 게리는
이러한 주변의 전통적인 건축 요소를 자신의 개념을 통하여 재해
석하고자 했다.

게리가 동시에 관심을 가진 것은 건물 층고의 변화다. 주변 고전

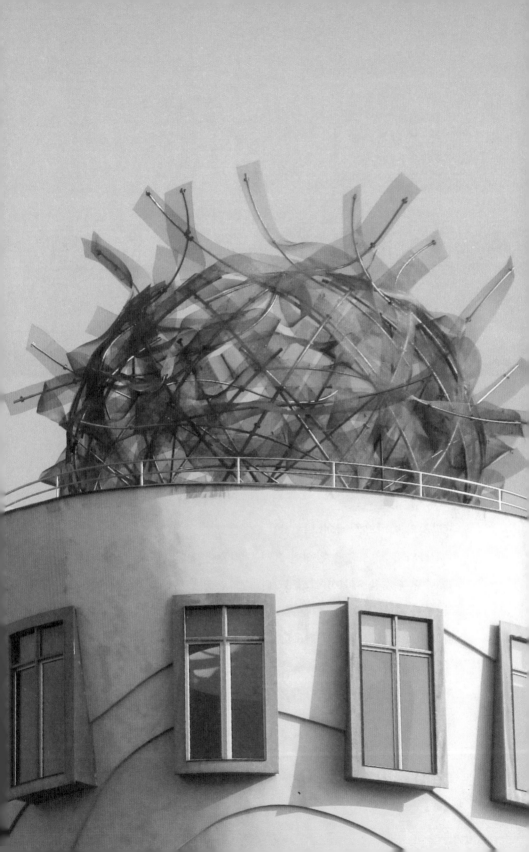

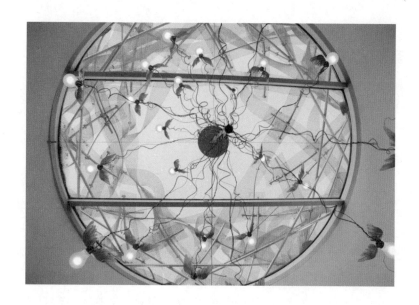

↑ 레스토랑에서 올려다본
철망으로 만든 돔.

◀ 프라하에서 흔히 볼 수 있는
돔을 추상화한 철망은 프라하의
봄을 상징하는 꽃봉오리처럼
보인다.

건축물의 경우 대부분 4층이나 5층인데, 일반적으로 한 층의 높이가 5m 혹은 그 이상이다. 물론 웅장하고 신비로운 공간을 만들기 위한 것으로 유럽의 고전건축물에서 흔히 경험할 수 있다. 그러나 현대건축물의 경우 대개 한 층의 높이가 3m 내외이므로, 단순히 계산해도 7층 혹은 8층 높이의 건물을 디자인할 수 있음을 뜻한다. 따라서 게리는 층고로 인해 다른 입면을 갖게 될 댄싱 하우스가 주변과 어떻게 조화를 이룰 것인지를 고민했다.

게리는 벽을 특정한 층으로 구분하지 않은 채 하나의 큰 캔버스로 생각하고 사각형의 돌출창을 부드러운 곡선을 따라서 물결치듯이 배치했다. 마치 블타바 강 위에서 넘실대는 조각배 같다고 할까.

도시의 이미지는 종종 보는 사람에게 음악의 선율처럼 다가온다. 게리가 디자인한 댄싱 하우스의 창은 서로 다른 높이를 갖지만 강 건너에서 바라보면 양쪽 옆의 건물들과 적절한 리듬감과 긴장감을 유지한다. 기존 주변의 건물들이 안단테 선율의 연속이라면 댄싱 하우스는 그보다 조금 빠른 안단티노라 할 수 있다. 지루함을 누그러뜨리는 적절한 변주인 것이다.

그런가 하면 뒤틀어진 유리블록은 투명하게 내부의 기둥과 바닥 등의 구조체를 그대로 드러내므로, 실제로 멀리서 보았을 때 주변과 부조화를 이루지 않는다. 즉 유리블록 자체가 육중한 볼륨감을 가지지 않으므로 주변을 압도하지 않는다는 말이다. 그보다는 오히려 경쾌한 느낌을 준다고 하는 편이 적절하다. 고전건축물의 투박함과 댄싱 하우스의 날렵함이 새로운 이미지를 만들어 낸다.

마지막으로 게리는 건물 위에 철망을 엮어서 원형의 상징물을 만들었다. 주변 건물들에서 흔히 볼 수 있는 돔을 추상화한 것이다. 멀리서 보면 막 열리기 직전의 꽃봉오리처럼 보이는 철망이 프라하의 영원한 봄을 알리는 메시지라고 한다면 지나친 해석일는지.

마치 카메라에 의한 착시효과처럼 보이는 댄싱 하우스는 자체로 파격적인 형태를 가지고 있지만, 주변은 물론이고 나아가서 프라하의 경관을 해치지 않는다. 오히려 댄싱 하우스의 자유로운 모습은 프라하의 전통을 존중하는 동시에 미래를 상징한다.

새로운 프라하의 아이콘

건축이 중요한 이유는 시대를 비추는 거울이기 때문이다. 그것

은 동시대의 기술력을 고스란히 드러낼 뿐만 아니라, 정치, 사회, 문화 현상까지 폭넓게 반영한다. 건물은 그야말로 살아 있는 역사의 증인인 셈이다. 프라하는 15, 16세기 동안 고딕건축의 전성기를, 17세기에는 바로크건축의 전성기를 누린 바 있다. 물론 이는 동유럽에 속한 여러 나라들의 공통점이기도 하다. 그러나 냉전 시대를 거치면서 동유럽의 문화, 예술 그리고 사회는 그들의 의지와 무관하게 세계의 관심으로부터 밀려나고 말았다. 20세기 후반이 되어서야 비로소 프라하는 다시 세계무대에 모습을 드러냈다.

댄싱 하우스는 이미 20세기 건축 역사의 한 페이지를 장식했다. 그러나 나는 먼 훗날 역사가 댄싱 하우스를 새로운 프라하의 도래를 알리는, 나아가서 동유럽의 자유를 상징하는 진정한 아이콘으로 기록할 것이라 믿는다. 마구 찌그러진 독특한 모습 때문이 아니라, 그 모습이 전하고자 한 간절한 프라하의 소망 때문에.

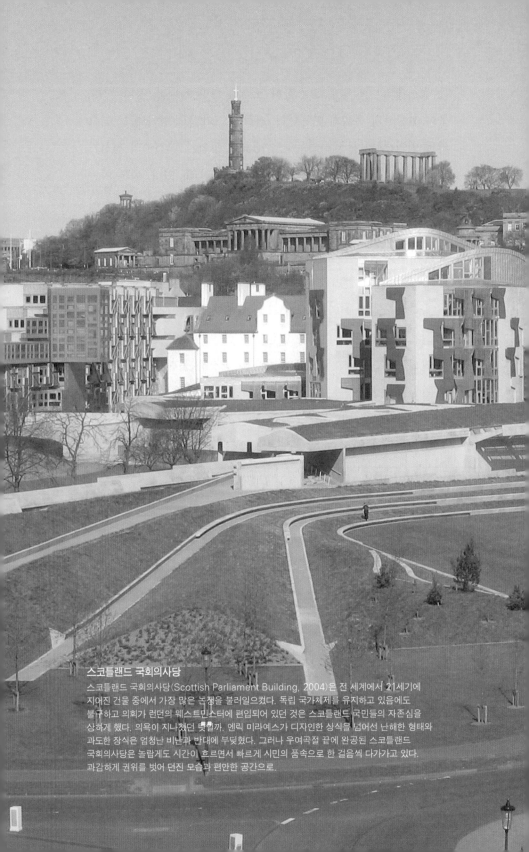

스코틀랜드 국회의사당

스코틀랜드 국회의사당(Scottish Parliament Building, 2004)은 전 세계에서 21세기에 지어진 건물 중에서 가장 많은 논쟁을 불러일으켰다. 독립 국가체제를 유지하고 있음에도 불구하고 의회가 런던의 웨스트민스터에 편입되어 있던 것은 스코틀랜드 국민들의 자존심을 상하게 했다. 의욕이 지나쳤던 탓일까. 엔릭 미라예스가 디자인한 상식을 넘어선 난해한 형태와 과도한 장식은 엄청난 비난과 반대에 부딪혔다. 그러나 우여곡절 끝에 완공된 스코틀랜드 국회의사당은 놀랍게도 시간이 흐르면서 빠르게 시민의 품속으로 한 걸음씩 다가가고 있다. 과감하게 권위를 벗어 던진 모습과 편안한 공간으로.

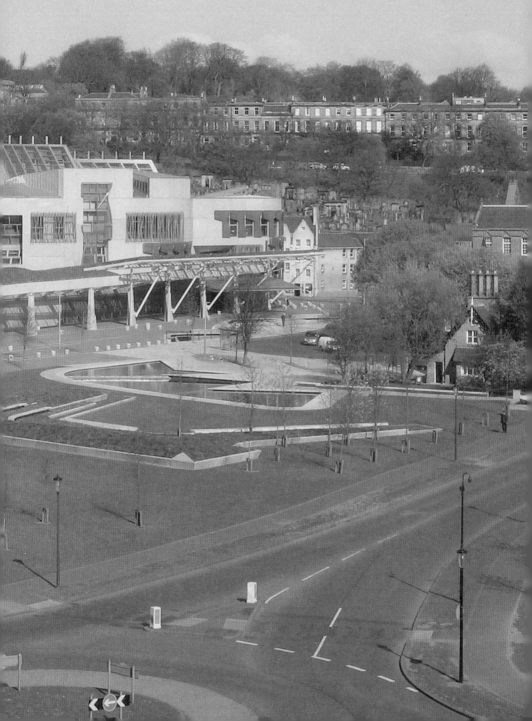

새로운 기념비를 향하여

스코틀랜드 국회의사당, 에든버러

스코틀랜드의 수도인 에든버러에는 구도
심과 신도심이 있다. 에든버러 성Edinburgh
Castle과 세인트 자일스 대성당St. Gile's
Cathedral과 같은 고전건물을 배경으로 아
름다운 경관을 자랑하는 구도심은 '북부
의 아테네'로 불릴 정도로 화려함을 뽐낸다. 그런가 하면 신도심은
현대적 도시 계획의 성공적 사례로 평가 받는다. 유네스코는 에든
버러의 구도심과 신도심의 가치를 동시에 인정하여 지난 1995년에
두 지역을 함께 유네스코 세계문화유산으로 지정했다.

구도심은 로열 마일Royal Mile을 중심으로 이루어지는데, 이름이
상징하듯 거리 양편으로 에든버러를 대표하는 건물과 주거가 가득
하다. 그런데 로열 마일의 동쪽으로 언덕길을 따라 내려가면 끝자

락에 주변과 어울리지 않는 모습의 건물 하나가 시야를 사로잡는다. 오래된 벽돌 건물과 어깨를 나란히 하고 서 있지만 그 모습은 마치 거대한 조각품을 연상시킬 정도로 뛴다. 그 주인공은 바로 스코틀랜드 국회의사당이다. 로열 마일을 가득 채운 주옥같은 고전 건물들과 다를 뿐만 아니라, 쉽게 상상할 수 있는 국회의사당과도 한참 거리가 멀다. 그래서일까. 스코틀랜드 국회의사당은 시작부터 완공에 이르기까지 상상을 초월한 공사비, 박물관을 연상시키는 독특한 모습, 보는 사람을 질리게 만드는 장식 등으로 숱한 화제를 불러일으켰다.

자존심 회복을 위한 도전

영국의 공식 국가 이름으로 사용하는 유나이티드 킹덤United Kingdom은 잉글랜드, 웨일즈, 북아일랜드, 스코틀랜드의 연합을 뜻한다. 겉으로는 하나의 국가처럼 보이지만, 네 나라는 사실상 독립국가나 다름없다. 특히 북쪽의 스코틀랜드는 잉글랜드와 수백 년 동안 적대 관계를 유지했다. 이러한 스코틀랜드 국민들의 자존심을 무척 상하게 하는 점이 있었다. 1707년에 연합법이 제정되어서 스코틀랜드 의회가 해산되었다. 이후 300여 년 동안 스코틀랜드는 독립 의회를 갖지 못한 채 런던의 웨스트민스터 의회에 편입되었다. 역사적 감정은 물론이고 민족적 자긍심이 강한 스코틀랜드 국민들로서는 받아들이기 어려운 일이었다.

'독립 의회를 갖는다'는 것은 드러나는 것 이상의 의미가 있다. 웨스트민스터 의회에 편입되었을 때는 스코틀랜드의 주요 현안을 웨스

로열 마일을 따라서 언덕을
내려가다 보면 주변의
전통건축물들 사이로
스코틀랜드 국회의사당이
모습을 드러낸다.

트민스터 의회에서 결정했다. 물론 스코
틀랜드 의원들이 참여해서 함께 결정하지
만, 모양은 참 우습다. 마치 내 집안일을
옆집에서 이웃들과 상의해 결정하는 꼴
이 아닌가! 이는 스코틀랜드 국민의 입장에서 보면 또 다른 형태의
식민 지배나 다름없었다. 이러한 상황에서 1997년부터 스코틀랜드
의회의 독립이 다시 논의되었고, 급기야 독립 의회 설립을 묻는 국민
투표까지 실시했다. 결과는 압도적인 찬성이었고, 스코틀랜드 의회
는 부활의 날개를 펴게 되었다.

초대 의장으로 선출된 도널드 듀어Donald Dewar는 곧바로 스코
틀랜드의 정체성 회복을 위하여 새 국회의사당 건립을 추진했다.
스코틀랜드 의회가 독립했음을 전 세계에 알리고 싶었다면 지나친

과장일까. 로열 마일의 동쪽에 자리한 홀리루드Holyrood 공원에 부지를 정하고 이듬해에 현상설계를 실시했다. 리처드 마이어Richard Meier, 라파엘 비뇰리Rafael Viñoly, 마이클 윌포드Michael Wilford 등 세계적인 건축가 70여 팀이 참석한 가운데 스페인의 엔릭 미라예스Enric Miralles가 1등을 차지했다.

미라예스의 당선작을 설명하기에 앞서서 당시 상황을 잠깐 들여다보자. 300년 동안 독립 의회를 갖지 못했고, 국민투표를 통해 의회의 독립이 결정된 점을 통해 스코틀랜드 국민들이 새로운 국회의사당에 얼마나 큰 관심을 가졌을지 미루어 짐작할 수 있다.

런던의 웨스트민스터 국회의사당은 의회민주주의의 상징이며, 규모와 아름다움 등 모든 면에서 최고로 여겨진다. 그러니 자존심에 있어서 둘째가라면 서러울 스코틀랜드 국민들은 내심 스코틀랜드 국회의사당이 웨스트민스터 국회의사당을 압도하기를 바랐다. 눈에 보이지 않는 전쟁이었던 셈이다.

유럽에서도 손꼽히는 중세도시의 아름다움을 간직한 에든버러는 영국 전체에서 런던 다음으로 많은 관광객이 찾는다. 그리고 스코틀랜드 국회의사당은 역사적 건축물로 가득 찬 구도심에 자리한다. 이것이 듀어의 어깨를 더욱 무겁게 했다. 듀어는 국민들의 한껏 고조된 기대를 만족시키고, 에든버러가 지닌 고유한 아름다움을 훼손시키지 않아야 하는 두 가지 짐을 떠안게 된 것이다.

상상을 넘어선 국회의사당

다시 현상설계 이야기로 돌아가자. 미라예스의 당선안은 한마디

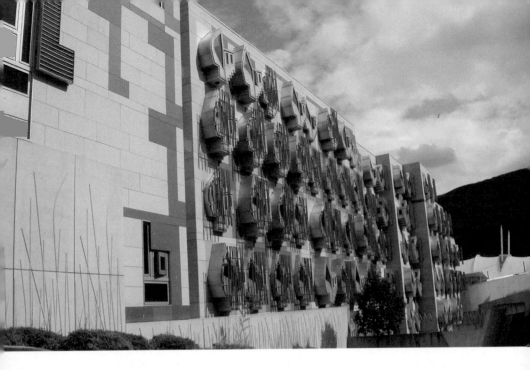

보는 사람을 질리게 할 정도로
정교하게 장식된 스코틀랜드
국회의사당의 외관.

로 '파격적'이다. 그렇지만 심사위원들은
그의 디자인에 높은 점수를 주었다. 어떤
이유에서였을까?

역사적으로 서양에는 의사당 건물에 대
한 일종의 원칙 같은 것이 존재한다. 민주주의의 기틀을 확립한 그
리스의 클레이스테네스Cleisthenes는 기원전 507년경 아크로폴리스
에서 서쪽으로 2km 남짓 떨어진 프닉스Pnyx 언덕 위에 토론을 위
한 공간을 만들었다. 부채꼴 모양의 공간에 둘러앉도록 되어 있는
데, 이곳이 직접 민주주의를 위한 최초의 상징적 공간으로 자리매
김했다. 이후 서양의 의사딩 공간 배치 및 형태는 프닉스의 모습을
따랐고, 로툰다Rotunda: 원형의 건물 지붕와 같은 기념비적 요소를 추
가해서 권위를 강화하는 식으로 발전했다.

나뭇잎을 포갠 모습으로
건물군이 이루어진
스코틀랜드 국회의사당.

그런데 미라예스가 디자인한 스코틀랜드 국회의사당은 이 같은 원리는 물론이고, 신전 같은 웅장한 모습과도 거리가 멀다. 오크, 화강암, 강철이 독특한 모습으로 조화를 이루고 있는 형태, 공간, 디테일은 박물관에 훨씬 더 어울릴 법하다. 결국, 미라예스의 디자인은 국회의사당 건물의 권위적이고 진부한 모습에서 벗어남으로써 새로움을 갈망했던 스코틀랜드 지도자들의 공감대를 이끌어 낸 것이었다.

다음으로 미라예스의 제안은 높은 수준의 랜드스케이프 디자인을 보여 주었다. 나뭇잎과 가지를 포갠 모습에서 유추한 작은 건물군은 주변을 압도하지 않는다. 미라예스는 역사적인 땅 위에 지나치게 큰 단일 건물을 지으면 장소성이 훼손된다고 강조했다. 그래

서 주변과 잘 어우러지면서 적절한 상징성을 가진 디자인을 통해 국회의사당이 갖춰야 할 조건을 만족시키고자 했다.

국민적 관심과 의회의 지원 속에서 공사가 시작되었지만, 곧바로 큰 어려움과 맞닥뜨렸다. 여러 차례에 걸친 디자인 변경으로 예산이 증가했고 공사도 계획대로 진행될 수 없었다. 초기에 책정한 예산이 약 1,000억 원이었는데 부지 확장, 구조 및 디자인 변경, 안전시설 추가 등으로 순식간에 두 배인 2,000억 원이 되었다. 사실 이 정도는 종종 생길 수 있는 일이다. 그러나 예산은 계속해서 변경되었고, 결국 처음 예산의 아홉 배에 달하는 9,000억 원 가량이 소요되었다.

예산 증가의 원인 중 하나는 미라예스의 난해한 디자인 때문이었다. 미라예스의 디자인은 상상을 초월한 독특한 형태, 디테일, 장식, 구조를 지녔다. 이 프로젝트의 시공을 담당했던 책임자 한 명과 대화를 나눌 기회가 있었다.

"한눈에 이 건물의 시공이 쉽지 않았을 것 같습니다."

"아마도 내 인생에서 가장 큰 시련이자 도전이었다고 생각합니다."

"무엇이 가장 어려웠지요?"

"시공팀이 도면을 이해하는 것 자체가 힘들었고, 이해한다 해도 실제적으로 불가능한 문제들이 너무나 많이 발생했습니다. 결국 상당 부분을 현장에서 실험해 가며 해결했지요."

설상가상으로 전혀 예상치 못한 불행이 닥쳤다. 공사가 시작된 지 한 달 만에 미라에스가 뇌종양으로 쓰러졌고, 손쓸 겨를도 없이 세상을 떠났다. 그의 나이 불과 마흔 다섯이었다. 불행은 여기서 그치지 않았다. 숱한 비난을 감수하며 프로젝트를 이끌었던 듀어

스코틀랜드 국회의사당에는 이와
같이 정교하게 가공한 오크 나무가
유리창을 감싸고 있다.

마저 갑자기 뇌출혈로 세상을 떠났다.
영화에서나 볼 수 있는 상황이 벌어진
것이다. 결국 스코틀랜드의 새로운 역
사를 창조하려던 두 명의 주인공이 동
시에 사라지고 말았다. 그러나 미라예스와 듀어의 죽음은 남은 관
계자들과 팀원들을 단결시키는 계기가 되었고, 각고의 노력 끝에
스코틀랜드 국회의사당은 2004년 7월에 마무리되었다.

스코틀랜드 국회의사당은 대작일까, 과욕일까

스코틀랜드 정부는 국회의사당 공사가 한창이던 2003년에 국민
들에게 올바른 정보를 제공하려고 국회의사당 건립 과정을 조사, 발
표했다. 책임자인 프레이저 경Lord Peter Fraser은 비용, 부지 결정, 디

마치 박물관을 연상시키는
스코틀랜드 국회의사당의
메인홀.

자인, 시간 계획 등을 종합적으로 분석한 후, 의욕과 기대가 지나친 나머지 시작 단계에서 많은 문제점이 있었음을 지적했다. 그럼에도 불구하고 그는 다음과 같은 의견을 조심스럽게 드러냈다.

"무척 어려운 결정이지만 만약 국회의사당과 같은 프로젝트에서 '질'과 '비용'의 문제가 충돌한다면 질이 우선적으로 고려될 수밖에 없다고 믿는다."

결국 스코틀랜드 국회의사당이 많은 문제를 낳았고 예산을 낭비했지만, 국가의 자존심을 세운다는 예외적인 논리 속에서 지어졌다는 역설이다.

세계적인 건축사가 찰스 젱크스Charles Jenks는 공공 건축을 두

회의실과 집무실로
연결되는 통로.

가지로 나누어서 설명한다. 빌바오 구겐
하임 미술관처럼 건립되자마자 많은 사
람들로부터 사랑과 칭찬을 받는 사례가
있는가 하면, 에펠탑처럼 처음에는 맹렬
한 비난을 받지만 시간이 지나면서 점차 사랑을 받는 사례도 있다.
젱크스는 스코틀랜드 국회의사당이 에펠탑과 같은 경우라고 주장
한다.

나는 지난 몇 년 동안 스코틀랜드 국회의사당에 대해서 몇 번
글을 쓴 적이 있었다. 그때마다 다음과 같은 두 가지 의문을 제기
했다.

첫째, 높은 수준의 상징성이 필요한 국회의사당일지라도 초기
예산의 아홉 배에 달하는 예산을 사용한 건물을 결과만 놓고 성공

나무와 노출콘크리트로 구성된
국회의사당의 본 회의장으로
향하는 계단.

이라고 평가할 수 있을까.

둘째, 미라예스의 독창적인 디자인 개념
을 실현하기 위해서 건물 전체에 사용된
과도한 장식과 디테일은 어떻게 이해해
야 할까. 더군다나 시공이 불가능할 정도의 난해한 디테일이었다니.
적어도 스코틀랜드 국회의사당의 완공을 전후로 나 역시 이 두 가
지 궁금증에 명쾌한 답을 얻을 수 없었다. 수많은 논쟁을 지켜보았
지만, 누구도 딱히 수긍할 만한 의견을 제시하지못했다.

해답을 찾아서 다시 에든버러로

이 글을 정리하기 위해서, 그보다는 풀리지 않은 의문을 해소하

국회의사당 1층의 카페는
누구나 쉽게 이용할 수 있는
휴식공간이다.

려고 2009년 겨울에 다시 스코틀랜드 국회의사당을 찾았다. 완공된 지 5년이 지났으니 어느 정도의 객관적인 판단이 가능하리라 기대했다. 특히 이 건물에 대한 비난이 형태와 장식에 집중된 만큼, 내부 공간이 얼마나 잘 사용되는지를 확인하고 싶었다.

에든버러 역을 나와서 로열 마일을 거쳐 스코틀랜드 국회의사당에 이르렀다. 현관에 들어서는 순간 예상치 못한 놀라운 모습이 눈에 들어온다. 현관에서 방문객들이 삼삼오오 모여서 사진 촬영을 하고 있는 것이 아닌가. 언뜻 생각하기에 따라서 별것 아닐 수도 있지만, 내부에서 자유로운 사진 촬영이 허락되는 국회의사당은 거의

없다. 이러한 모습은 단순히 사진 촬영만이 아니다. 현관을 들어서자마자 눈에 들어오는 레스토랑, 카페, 기념품 가게 등은 소박하면서 편안한 분위기를 자아낸다. 요즘은 테러 여파로 유럽 주요 도시의 관공서를 방문하면 분위기가 삭막하기 이를 데 없다. 그래서 스코틀랜드 국회의사당 내부의 편안함은 오히려 방문객을 당혹스럽게 만들 정도다.

외부의 요란한 장식과는 다르게 내부의 경우 노출 콘크리트를 사용하여 간결하고 담백한 공간이 만들어졌음을 쉽게 알아차릴 수 있다. 또한 도면상으로 보면 무척 복잡해 보이는 크고 작은 방들은 유기적으로 연계되어서 물 흐르듯 잘 조직되었다. 국회의사당의 내부에서 흔히 느낄 수 있는 권위적인 공간이나 배치가 없다는 점이 무엇보다도 인상적이다. 그랬다. 미라예스는 국회의사당 내부를 매우 합리적으로 디자인하면서 동시에 시

정교한 조각품처럼 보이는
본회의장 모습.

민들을 위한 열린 공간으로 사용될 수 있도록 배려했다.

발걸음을 옮겨 국회의사당의 본회의장에 들어섰다. 물론 본회의장도 방문객에게 완전히 공개된다. 사진을 찍으려고 뒤쪽의 방청석

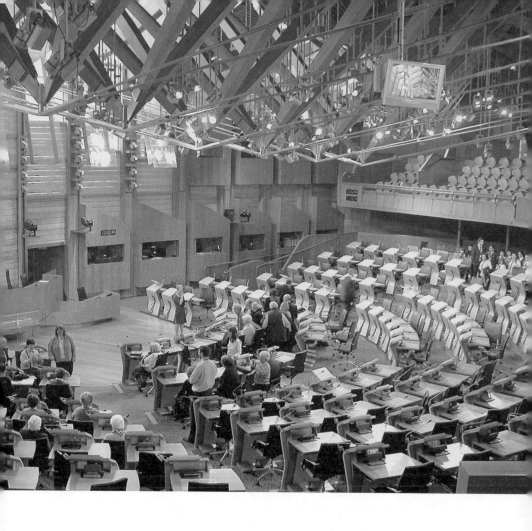

쪽으로 향하는 순간 또 한 번 흥미로운 광경과 마주했다. 수십 명
의 지역 주민들이 의사당의 좌석에 앉아 있고, 관계자가 어떻게 의
회가 진행되는지를 열심히 설명하고 있었다. 약 30여 분가량 지났
을까. 일행들이 빠져 나가고 이번에는 20여 명의 초등학생들이 순
식간에 몰려들어왔다. 앞선 주민들과 마찬가지로 관계자의 열성적
인 설명이 이어졌고, 설명이 끝나기 무섭게 똘망똘망한 아이들의

질문이 쏟아졌다.

"어느 자리가 제일 중요해요?"

"의원들 사이에 의견이 다르면 어떻게 해요?"

호기심으로 가득한 어린이는 관계자를 당혹하게 만드는 짓궂은 질문을 던졌다.

"텔레비전에 보니까 막 소리 지르는 의원도 있던데, 벌은 안 주나요?"

어린이의 천진난만한 질문에 모두 한바탕 크게 웃었다. 내 옆에 앉아서 웃고 있는 방문객에게 넌지시 말을 건넸다.

"이 국회의사당을 어떻게 생각하세요?"

"나는 이곳 토박이라 처음에 말이 많았던 것을 잘 알아요. 그렇지만 지금 볼 수 있는 것처럼 이곳은 시민들의 공간이나 다름없어요. 그래서 나는 이곳이 마음에 들고, 자랑스러워요."

함께 온 아주머니도 한마디 거든다.

"새 국회의사당 덕에 정치인들과 한결 가까워졌다는 느낌이 들어요."

그날 하루의 대부분을 스코틀랜드 국회의사당에서 머물렀다. 국회의사당 안에 있는 동안 확인한 것은 이곳이 어떤 박물관보다도 편안하고, 자유롭게 방문객을 맞이한다는 점이다. 한마디로 '의회 박물관' 또는 '정치 박물관'이라고 해야 할까. 그랬다. 미라예스가 디자인한 스코틀랜드 국회의사당의 내부는 정치인과 시민이 격의 없이 어우러지는 만남의 장소이자 축제의 공간이다.

건축, 친절하고 편안한 소통을 원한다

　지난 몇 년 동안 스코틀랜드 국회의사당은 국제적으로 권위 있는 건축상을 여러 차례 수상했다. 특히, 지난 2005년에는 영국에서 가장 권위 있는 건축상인 제임스 스털링 상James Stirling Prize도 수상했다. 아이러니한 것은 이와 동시에 스코틀랜드 국회의사당은 영국에서 가장 추한 건물로 뽑히는 단골손님이기도 하다. 그야말로 극과 극의 평가인 셈이다.

　스코틀랜드 국회의사당은 이제 겨우 여섯 살이다. 필요 이상으로 사용된 과도한 장식이 여전히 눈에 거슬리지만, 이 건물은 국회의사당의 이미지를 획기적으로 바꿔 놓았다. 단순히 외부 형태에서 권위를 없앤 것이 아니고, 내부 공간에서 진가가 더욱 드러난다. 그래서 시간이 지날수록 시민들로부터 사랑 받고 있다.

　유럽은 건축가의 작가 정신을 높이 평가한다. 건축의 가치를 소중하게 여긴다는 의미이기도 하다. 그래서 부러울 때가 많다. 이러한 환경이 역설적으로 스코틀랜드 국회의사당과 같이 건축가의 극단적 의지가 반영된 건물을 종종 낳게 한다.

　완공 초기에 스코틀랜드 국회의사당이 시민들의 자긍심을 불러일으킨다든지, 편안한 공간을 제공한다는 이야기는 들리지 않았다. 그래서 논란의 중심에 있었다. 같은 이유로 나 역시 초기에는 스코틀랜드 국회의사당에 대해서 부정적인 입장이었다. 5년이 지난 시점에서 이 건물에 대한 시민들의 반응을 확인할 수 있었다. 세상을 떠났기에 만날 수는 없지만, 미라예스와 듀어는 지금과 같은 모습을 상상하지 않았을까. 권위적으로 여겨지는 건물을 통해서 실현한 친절하고 편안한 소통 말이다.

오리엔테 기차역

산티아고 칼라트라바가 디자인한 거대한 철골 야자수 기둥의 오리엔테 기차역(Gare do Oriente, 1998)은 한눈에 보는 사람의 시선을 사로잡는다. 아무런 장식 없이 순수한 구조체만으로 디자인한 건물이 이렇게 아름다울 수 있을까. 칼라트라바는 콘크리트와 철골이 지닌 재료의 특성을 살리면서, 미학적 아름다움을 부여함으로써 역사 건축의 새로운 장을 열었다. 전 세계에 웅장하고, 화려한 역사 건물은 많다. 그러나 오리엔테 기차역처럼 동시에 아름답고, 서정적 공간을 품은 건물은 드물다.

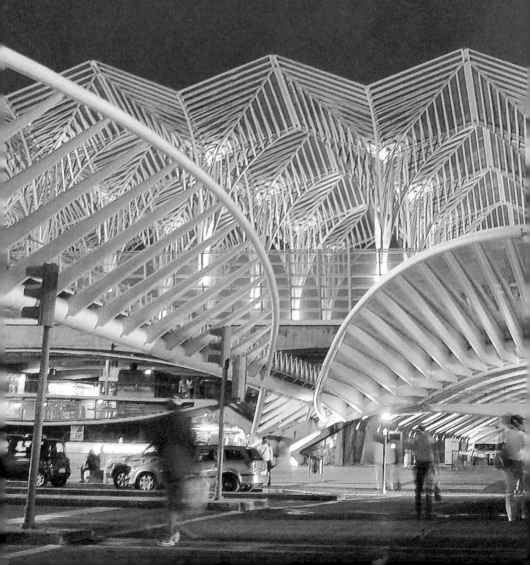

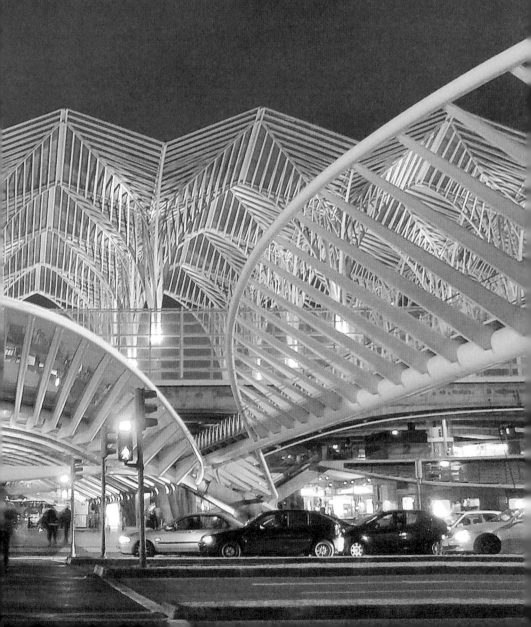

기술로 빚은 공간의 시학

오리엔테 기차역, 리스본

유럽이 낭만적인 이유는 오래된 것이 많아
서가 아닐까. 수십 년은 기본이고 수백 년
된 물건도 유럽에선 여전히 잘 사용된다.
아버지가 30년 전에 타던 자동차 '포니'를
동네 아저씨가 타는 것을 보고 놀랐는가
하면, 화장실 수도꼭지에 새겨진 1909년이라는 숫자를 보고는 입
을 다물 수 없었다. 때 묻은 물건이 전하는 아련한 향수는 옛날에
대한 단순한 기억 이상이다.

유럽의 도시에서 느끼는 고전적 낭만을 이야기할 때 빼놓을 수
없는 것이 바로 트램tram이다. 우리말로 하면 노면 전차라 할 수 있
는 트램은 빈, 암스테르담, 밀라노, 프라하, 헬싱키, 리스본 등 여러
도시에서 운행 중이다. 우리나라에서도 1900년을 전후로 서울의

가파른 언덕을 막 올라가고 있는
리스본의 명물인 28번 트램.

사대문을 중심으로 트램이 운영되었지만
자동차가 등장하면서 빠르게 줄어들었
고, 1968년에 이르러 완전히 자취를 감
췄다.

여러 도시의 트램 중에서 리스본의 28번 트램은 유럽을 대표하
는 명물로 자리 잡은 지 오래다. 노란색의 앙증맞은 28번 트램은
리스본 시내 구석구석을 돌고 곡예하듯 언덕을 넘어서 리스본에서
가장 높은 조지성Castle of São Jorge까지 운행한다. 트램을 처음 타
는 관광객은 발바닥에 땀이 홍건하다. 트램이 코너를 돌 때면 마주
오는 트램 혹은 자동차와 부딪힐 것 같은가 하면, 역사 지구인 알
파마Alfama 지역의 가파른 언덕을 휘감아 올라갈 때면 옆으로 쓰

러질 것 같기 때문이다. '딸랑! 딸랑!' 방울 종을 치는 것이 조심하라는 유일한 신호일 뿐.

언뜻 보기에 족히 100여 년은 된 듯한 덜컹거리는 28번 트램에 몸을 싣고 미로처럼 얽힌 리스본 시내의 골목골목을 지나다 보면 타임머신을 타고 중세로 시간 여행을 온 듯한 착각에 빠지고 만다. 오디세우스가 건설한 신화 속 도시 리스본. 시속 300km를 넘나드는 초고속 열차가 유럽 곳곳을 연결하는 시대에 고작 30여 명을 태우고 시속 30km 남짓한 속도로 운행하는 트램이라니!

그런데 눈에 들어오는 트램 밖 리스본 거리 풍경과 거리를 빼곡히 채운 낡은 주택들은 언제 고장 나서 멈춰 설지 모르는 고물 전차와 기막히게 어울릴 정도로 세월의 흔적을 간직하고 있다. 이즈음 되면 어느덧 트램이 편안하게 느껴지기 시작하고, 골목 구석구석의 독특한 풍경과 삶의 모습이 하나둘씩 눈에 들어온다.

이처럼 낭만적인 중세 도시 리스본이 1998년에 20세기 마지막 엑스포를 개최하면서 변화의 물꼬를 텄다. 바스코 다가마Vasco da Gama의 인도항로 발견 400주년을 기념한다는 명분을 내건 리스본 엑스포는, 유럽에서 변방으로 내몰린 리스본이 새로운 돌파구를 만들기 위한 노력의 일환이었다. 따라서 리스본이 엑스포를 위해서 선정한 부지는 동쪽의 테주Tejo 강변에 위치한 낙후된 지역으로 과거에 산업폐기물 야적장, 쓰레기 처리장, 도축장 등이 있던 버려진 땅이다.

엑스포의 성격상 거의 모든 시설이 새롭게 건립되었는데, 리스본이 특히 중요하게 여겼던 것은 새로운 관문이 될 역사의 건립이다.

유럽 도시의 중앙역은 도시의 이미지를 상징하는 가장 중요한 랜드마크이기 때문이다. 오리엔테 기차역으로 불리는 이 야심찬 프로젝트를 통하여 리스본은 21세기 유럽을 대표하는 새로운 기차 역사를 건립하고자 했다. 현상설계를 통해 스페인의 건축가 산티아고 칼라트라바Santiago Calatrava가 당선되었다. 칼라트라바는 구조기술을 바탕으로 하이테크 건축을 지향하는 건축가라는 점에서 리스본의 결정은 대단한 도전으로 여겨졌다.

예술을 넘어선 기술, 조각을 넘어선 건축

건축은 공학일까, 예술일까? 일반인과는 별로 관계가 없어 보이는 이 해묵은 논쟁은 관련 당사자들에게는 너무나 중요하다. 건축을 공학으로 취급하면 건축하는 사람은 '기술자물론 기술자를 폄하하는 것은 아니다'로 분류되는 반면, 예술로 취급하면 자연스럽게 '예술가'로 여겨지기 때문이다. 또한 건축을 어떠한 관점으로 볼 것인가는 삶을 담는 그릇인 건축을 물리적 도구로, 아니면 그 이상으로 볼 것인가의 사회적 차원과도 깊이 연관된다. 그러므로 건축이 공학인지 예술인지에 대한 논의는 여전히 중요하다.

예외적으로 칼라트라바에게는 이러한 논쟁이 무의미하다. 그의 건축은 기술적이면서 동시에 예술적이다. 건축은 새로운 재료 및 기술의 발전과 함께한다. 따라서 언뜻 생각할 때, 건축가가 기술에 대한 이해와 예술적 재능을 동시에 갖는 것은 당연한 것처럼 들릴 수 있다. 그러나 현실은 그렇지가 않다. 높은 수준의 기술을 활용하는 건축가의 작품에서 예술적 감흥의 부재를 느끼는가 하면, 예술성은

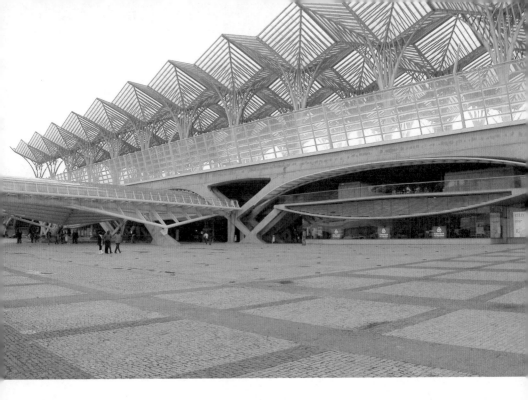

광장에서 바라본
담백한 모습의
오리엔테 기차역.

높지만 합리적이고 효율적이지 못하여
불편한 건축물도 많다. 예를 들어 최고로
평가받는 하이테크 건물 안에서 마치 공
장에 와 있는 듯한 느낌을 받는가 하면,
예술이라는 이름 아래 탄생한 공간에서 출입구조차 제대로 찾을
수 없는 경우도 있다. 둘 모두 괴롭기는 마찬가지인데 개인적으로
후자를 경험하는 것이 더 괴롭다! 그러므로 기술적이며 동시에 예
술적인 재능을 가진 건축가는 축복을 받은 것이나 다름없다.

칼라트라바의 이력에는 언제나 세 가지가 함께 적혀 있다. 건축
가, 엔지니어 그리고 조각가. 자신을 건축가이며 동시에 엔지니어
로 소개하는 사람이 있는지, 지금까지 내가 받은 수백 장의 명함을

살펴보았다. 단 한 명도 없다. 이것도 드문 일인데, 거기다가 조각가라니!

칼라트라바의 독특한 이력은 곧 그의 건축이 지향하는 바를 드러낸다. 건축과 조각의 근본적인 차이는 무엇일까? 둘 다 만들어지기 위한 구조를 갖지만 건축은 그 안에 사람이 사는 것을 전제로 하고, 조각은 외부에서의 감상이 중요하다. 조각이 건축의 상상력을 넘어설 수 있는 이유다. 만약 건축가가 구조를 전혀 염두에 두지 않고 건물을 디자인한다면, 조각가의 상상력과 버금가는 혹은 능가하는 작품도 만들 수 있을 것이다.

구조에 대한 연구로 박사학위를 받은 칼라트라바가 보편적인 구조 전문가와 다른 점은 구조미와 건축미를 성공적으로 결합했기 때문이다. 솔직하고, 단순하고, 명쾌한 칼라트라바의 작품은 매우 구조적이고 미적이며, 동시에 창의적인 공간을 지닌다. 그가 초기에 교량이나 탑과 같은 구조물을 디자인했을 때까지만 해도 공간과는 별개로 역동적인 디자인의 측면에서 후한 점수를 받았다. 그러나 그의 디자인이 동시에 풍요로운 공간과 역동적인 도시 이미지를 창조하기 시작하면서부터 그에 대한 평가는 크게 달라졌다.

'예술을 넘어선 기술, 조각을 넘어선 건축.'

테주 강변에 펼쳐진 철골 야자수

리스본은 전형적인 지중해성 기후로 1년 내내 온화하다. 그래서 리스본 시내에서 흔하게 볼 수 있는 것 중의 하나가 야자수다. 처음 리스본을 찾은 관광객은 커다란 불꽃 같은 모양의 야자수를 보

고 마치 아프리카에 온 듯한 이국적인 분위기를 흠뻑 느낄 수 있다. 거리에 늘어선 건물의 기둥, 창, 발코니는 물론이고 각종 장식도 야자수에서 모티브를 가져온 것이 자주 눈에 들어온다. 칼라트라바의 고향인 스페인 발렌시아 역시 비슷한 지중해성 기후이며 다양한 야자수가 있다는 점이 흥미롭다. 이는 칼라트라바가 리스본의 환경적 조건을 완벽하게 이해했음을 의미한다.

이러한 까닭에 칼라트라바는 오리엔테 기차역의 전체적인 외관을 철골 야자수 기둥으로 장식했다. 칼라트라바는 언론과의 인터뷰에서 '시민과 친숙한 건축'의 중요성을 수차례 강조한 바 있다. 사실 그의 주장은 역설적 측면이 있다. 고전적 석조 건물이 주를 이룬 유럽에서 철과 유리로 만든 엄청난 크기의 하이테크 건축이 시민과 친숙해지는 것은 쉽지 않다. 장소에 따라 차이가 있긴 하지만 일정 정도 시간이 지나기 전까지는 언제나 괴물에 비유된다. 이러한 사실을 잘 아는 칼라트라바가 하이테크 건축의 한계를 극복하기 위한 의지를 가졌음을 짐작할 수 있다.

칼라트라바의 개념이 얼마나 성공적인지는 시민들에게 확인하는 것이 제일 빠르고 확실하다. 역사 주위를 살펴보니 플랫폼에서 한가롭게 신문을 보며 기차를 기다리는 중년 신사가 눈에 들어온다. 그에게 다가가서 물었다.

"이 건물은 리스본의 이미지와 어울리지 않는 것 같은데…….너무 튀지 않나요?"

리스본의 자랑인 오리엔테 기차역을 삐딱하게 보는 외국인의 시선이 못마땅했던지, 질문이 떨어지기 무섭게 답을 한다.

"재료만 다를 뿐이지 야자수로 만든 아름다운 가로수길이나 다름없습니다. 저 앞의 거리와 다를 게 뭐가 있을까요? 나는 일주일에 두 번씩 이곳을 이용하는데 이렇게 앉아서 기차를 기다리면 참 편안합니다."

혹시나 하여 세 명의 시민에게 같은 질문을 했는데, 답은 약속이나 한 듯 한결같았다. 그랬다. 이방인의 눈에는 다르게 보일지언정 25m나 되는 높이의 거대한 60개의 철골 야자수 기둥은 리스본 시민들에게 친숙한 대상이었다.

조금 전문적인 이야기를 하면 이와 같은 나무 구조는 전통적인 건축의 기둥-보 구조보다 기둥 사이의 간격이 멀다. 그 결과 훨씬 더 넓은 공간을 만들 수 있다. 또한 유리 지붕을 통해서 태양빛이 스며들어오기에 마치 멋진 해안가 휴양지의 리조트와 같은 분위기를 연출한다. 칼라트라바는 황폐화된 이 지역에 대한 기억을 가진 시민들에게 최대한 밝은 모습을 보여 줌으로써 침울했던 지난 기억을 지우고자 했다.

몇 시간 동안 오리엔테 기차역과 주변을 살피고 난 후 이른 저녁에 숙소로 돌아왔는데, 이번 여행에 도움을 준 리스본대학의 동료가,

"오리엔테 기차역의 진면목은 해질 무렵인데!"

라고 불쑥 한마디 던지는 것이 아닌가. 아뿔싸! 그렇구나.

해 질 무렵 석양빛을 받은 오리엔테 기차역의 철골 야자수가 어떤 모습일지 순간 머릿속을 스쳤다. 그 모습을 놓칠세라 지하철을 타고 오리엔테 기차역으로 다시 향했다.

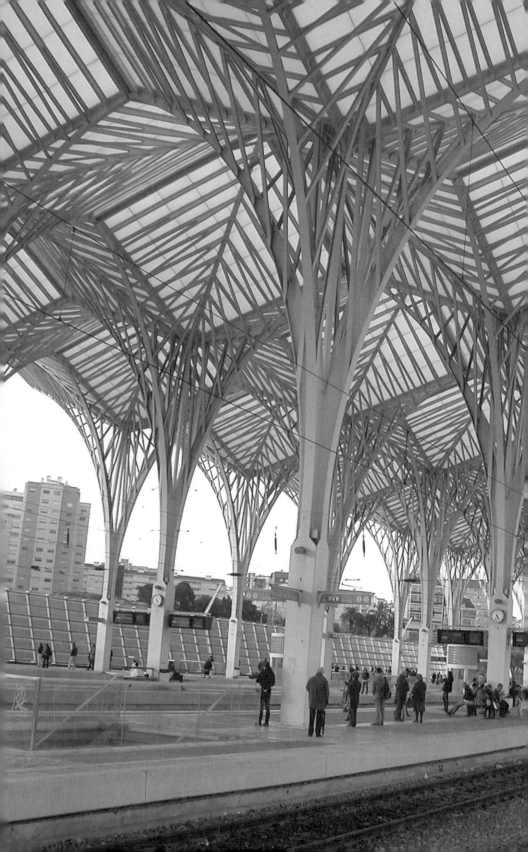

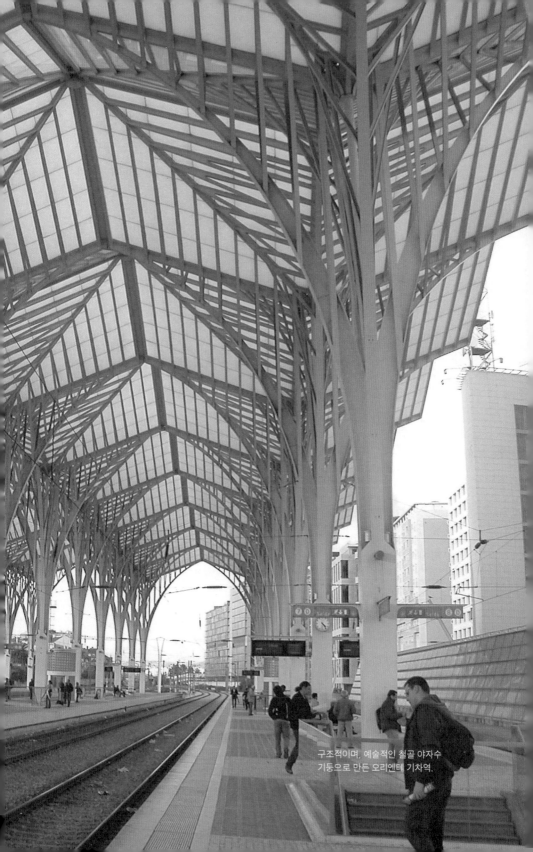

구조적이며, 예술적인 철골 야자수
기둥으로 만든 오리엔테 기차역.

지하철을 빠져나와 오리엔테 기차역을 뒤돌아보는 순간, 그곳은 몇 시간 전 내가 있던 장소가 아니었다. 석양의 노을빛에 물든 철골 야자수 기둥은 붉은색으로 변하여 환상적인 풍경을 연출했다. 습한 낮에는 흰색 기둥이 시원한 느낌이라면, 초저녁에는 포근한 느낌이다. 외부임에도 불구하고 영락없이 웅장한 고딕 성당의 내부에 들어와 있는 것 같은 착각에 빠질 지경이다. 어느덧 철골 야자수 기둥은 고딕 성당의 기둥과 천장으로 변신해 있었다.

오리엔테 기차역의 드라마틱한 장관은 아직 끝나지 않았다. 주변을 살펴보는 사이 해가 저물었다. 곧이어 기둥 중간에 설치된 조명에 불이 들어오기 시작하더니, 아래에서 위로 비추는 빛을 받은 야자수 철골 기둥은 노을빛에 비춘 노란색과는 전혀 다른 모습으로 또 한 번 변신한다. 마치 불꽃놀이를 하면서 하늘에 터트린 폭죽 같다고 할까. 화려한 건물이나 네온사인의 조명이 아니라 철골 야자수의 우아한 구조와 이를 활용한 은은한 조명을 통해서 오리엔테 기차역은 밤의 이미지를 완전히 다르게 수놓는다. 아니나 다를까. 주변으로 하나둘 팔짱을 낀 연인들이 모여드는 것이 보인다. 남녀가 사랑을 나누기에 이보다 더 로맨틱한 장소가 있을까. 기차역에서의 사랑이라니!

오아시스 아래에 자리한 동굴

칼라트라바의 작품 중에는 오리엔테 기차역보다 더 크게 유명세를 탄 작품이 여러 개 있다. 그렇지만 나는 오리엔

조명을 받은 철골 야자수 기둥은 기차 역사를 웅장한 성당의 내부처럼 느껴지게 한다.

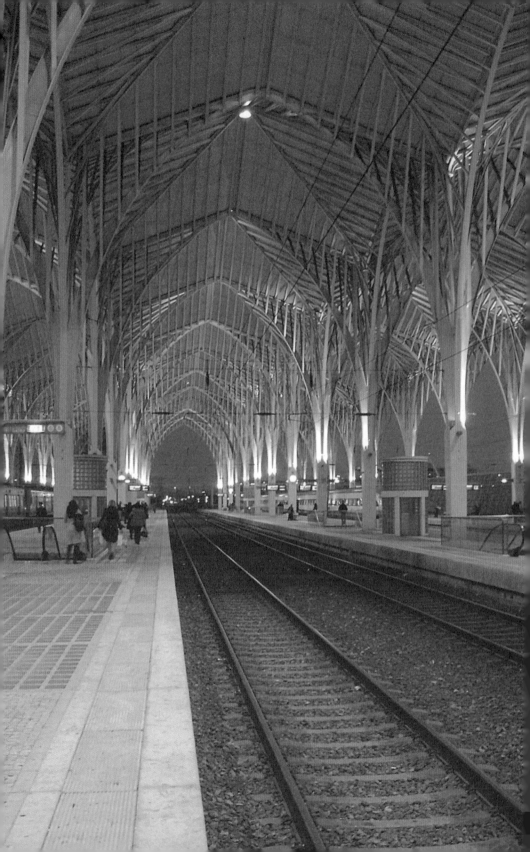

아무런 장식 없이
노출콘크리트로만 이루어진
담백한 내부 공간.

테 기차역이 칼라트라바가 현재까지 디자인한 작품 중에서 가장 중요한 가치를 지닌다고 생각한다. 그 이유는 오리엔테 기차역이 건축을 넘어서 도시적 맥락에서 의미 있는 역할을 하기 때문이다.

현상설계 당시 요구된 오리엔테 기차역의 역할은 굉장히 복잡하다. 초고속 열차 역과 지하철 역, 대규모 버스 터미널과 대규모 주차시설, 쇼핑몰 등이 필요했으며, 엑스포가 개최될 동쪽 해변가와 서쪽이 공간적으로 분리되지 않아야 한다. 이러한 조건은 곧 오리엔테 기차역이 역사를 넘어서 공공 공간으로서 역할을 해야 한다는 의미다.

언제나 그렇듯 칼라트라바의 아이디어는 단순하고 명쾌하다. 건

지하로 내려가는 순간
전혀 예상치 않게 등장하는
열린 서점.

물 전체를 두 층으로 나누고, 역사를 2
층에 두었다. 이 같은 개념 아래 1층의
경우 사실상 안팎의 경계 없이 동서로
자연스럽게 통하도록 디자인했다. 건물
의 출입문조차 따로 없으니 더욱 그러하다. 언뜻 보기에 버스 터미
널이 있는 서쪽과 광장이 있는 동쪽을 역사가 가로막은 듯 보이지
만 실상 보행자는 아무 장애물 없이 양쪽을 손쉽게 왕래한다. 이러
한 개방적인 디자인 덕에 터미널은 역을 이용하는 사람들은 물론
이고 일반 시민들로 언제나 북적인다.

철골 야자수로 이루어진 2층 역사는 오아시스에 비유되곤 한다.
그만큼 한가하고 편안한 공간이다. 그런가 하면 아래의 공간은 거
대한 동굴과 같아서 원초적인 느낌으로 다가온다. 광장에서 지하

철을 타려고 에스컬레이터를 이용해 지하로 내려가는 와중에 눈에 들어오는 공간은 장터를 떠오르게 한다. 2층의 역사를 지탱하는 타원형의 볼트구조로 만들어진 넓은 공간에는 소품을 파는 가게들이 늘어서 있는가 하면, 사진에서 보는 것처럼 매력적인 간이 서점도 열린다. 첨단을 자랑하는 대규모 중앙역에서 에스컬레이터를 타고 내려가다가 느닷없이 등장하는 열린 서점은 더욱 인간적인 느낌으로 다가온다. 누가 이런 아이디어를 냈을까!

칼라트라바는 역사가 교통 시설의 역할과 동시에 시민을 위한 여러 가지 기능을 담을 수 있다고 믿었다. 이를 위해 거대한 규모의 역사는 위압적이지 않으면서 개방적이어야 한다. 철골, 콘크리트, 유리로 이루어진 오리엔테 기차역은 안과 밖의 모든 부분이 같은 모습으로 최소한의 형태와 기능만을 갖는다. 그럼에도 불구하고 오리엔테 기차역은 사방으로 열린 개구부를 통하여 깊숙이 스며드는 빛과 그 빛을 받은 콘크리트가 조각적인 느낌을 발산하므로 전혀 삭막하지 않다. 오리엔테 기차역은 건축을 넘어서 도시를 활성화하는 촉매 역할을 하기에 부족함이 없다.

기술에 감성을 심다

건물에 사용하는 새로운 기술과 재료는 누군가가 독점하기 어렵다. 지구 저 반대편의 어느 건축가가 독특한 재료나 형태를 사용하면 얼마 지나지 않아 주변에서 비슷한 건물을 볼 수 있다. 같은 이치에서 칼라트라바가 사용하는 구조기술을 따라잡을 수 있는 건축가는 많다. 그러나 그는 '기술'에 '감성'을 심을 수 있는 탁월

함을 지녔다.

칼라트라바는 한 언론과의 인터뷰에서, 어려서부터 수공예와 장인정신을 존중하도록 교육받았다는 이야기를 했다. 이것으로부터 그의 감성적 능력에 대한 실마리를 찾을 수 있다. 오로지 기술만을 지향하는 기술은 공허하다. 그러나 기술이 인간적 감성과 어우러지면 충만하다. 칼라트라바의 건축이 진가를 발휘하기 시작한 후부터 지어진 작품들을 살펴보면 한 가지 공통점이 있다. 대부분 새로운 메시지를 전달하고자 하는 프로젝트다. 한마디로 미래적 이미지를 통하여 변화를 갈망하는 도시에서 칼라트라바를 찾는다는 말이다. 이에 대해 그의 건축이 지닌 파격적인 이미지를 활용하기 위한 흥행적 발상이라는 비판도 있다. 완전히 부정할 수는 없지만, 이러한 해석은 천만의 말씀이다. 새로운 기술은 끊임없이 등장하고 그에 따라 건축도 진화한다. 오리엔테 기차역에서 느끼는 칼라트라바 건축의 진수는 높은 수준의 기술이 아닌, 뛰어난 기술로 빚은 '공간의 시학'이다.

훈데르트바서 하우스, 빈

베드제드, 런던

우드랜드 공원묘지, 스톡홀름

케브랑리 박물관, 파리

테르메 발스, 발스

건축, 녹색의 향기를 머금다

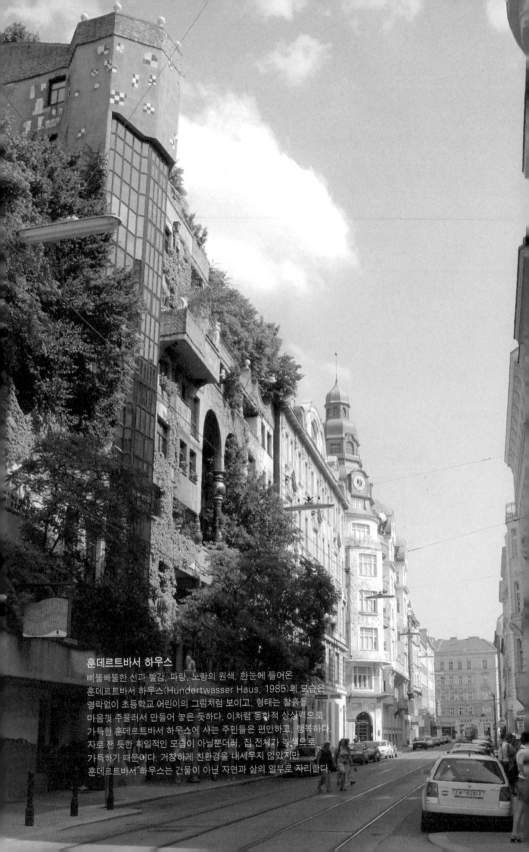

훈데르트바서 하우스

삐뚤빼뚤한 선과 빨강, 파랑, 노랑의 원색. 한눈에 들어온 훈데르트바서 하우스(Hundertwasser Haus, 1985)의 모습은 영락없이 초등학교 어린이의 그림처럼 보이고, 형태는 찰흙을 마음껏 주물러서 만들어 놓은 듯하다. 이처럼 동화적 상상력으로 가득한 훈데르트바서 하우스에 사는 주민들은 편안하고, 행복하다. 자로 잰 듯한 획일적인 모습이 아닐뿐더러, 집 전체가 녹색으로 가득하기 때문이다. 거창하게 친환경을 내세우지 않았지만 훈데르트바서 하우스는 건물이 아닌 자연과 삶의 일부로 자리한다.

예술의 도시에 빛은 녹색의 집

훈데르트바서 하우스, 빈

슈베르트, 베토벤, 모차르트를 비롯하여 수
많은 세기의 음악가가 활동한 도시, 빈. 이
곳에서는 살바도르 달리, 구스타프 클림트,
에곤 실레와 같은 개성 넘치는 수많은 화가
들도 활동했다. '빈에서의 삶이 그 자체로
예술'이라는, 그래서 '빈 여행은 예술기행'이라는 우쭐한 광고에 고
개가 끄덕여질 수밖에. 아마도 축복받은 도시라는 말이 가장 적절
할 듯싶다.

빈은 600년 역사를 자랑하는 합스부르크 제국의 수도로서 정
치, 사회, 경제적으로도 오랫동안 유럽의 중심에 있었다. 번성했던
제국의 위용을 과시하듯 도시 곳곳에 웅장하고 화려한 모습의 궁
전과 고전건물이 즐비하다. 도시 전체가 건축 박물관이나 다름없

다. 국립 오페라 하우스에서 슈테판 대성당에 이르는 케른트너 거리를 중심으로 한 구시가지는 지난 2001년에 유네스코 세계문화유산으로 지정되었다. 그래서일까? 케른트너 거리를 걷다가 귓가에 은은하게 울려 퍼지는 모차르트 교향곡의 감미로운 선율과 그윽한 커피향은 주변의 화려한 고전건물과 한껏 어우러진다.

빈에서 느끼는 예술적 감흥은 단순히 아름다움에만 머무르지 않는다. 빈의 예술가들은 세기를 앞서가는 선구적인 모습을 보여주었다. 예를 들어, 지난 19세기 말 20세기 초의 지적 혼돈 상황에서 정신분석학을 창시한 지그문트 프로이트나, 고전건축의 심장부나 다름없는 곳에서 이를 비판하며 순수하고 합리적인 건축의 본질을 탐구한 건축가 아돌프 로스가 있다. 이처럼 빈은 세기말적 혼돈을 극복하기 위한 지적 혁명의 장소였다. 그래서 예술의 도시 빈은 동시에 창조적이고, 선구적이다.

20세기 후반에 등장한 훈데르트바서 하우스는 빈의 독특한 정체성을 드러내는 또 하나의 기념비라 할 수 있다. 마치 어린아이가 찰흙을 주물러서 형태를 만들고, 그 위에 원색 물감을 신나게 칠해 놓은 것처럼 보이는 집. 숨 막힐 듯한 장엄한 역사 도시에서 도저히 상상할 수 없는 동화적 상상력이다. 그러나 완공된 지 30여 년이 지난 지금, 훈데르트바서 하우스는 놀랍게도 주옥같은 기념비적 건축물을 제치고 빈을 대표하는 건물이 되었다. 동심으로 가득 찬 건축가의 치기 어린 실험으로 여겨진, 그래서 한때는 건축 역사학자들이 무시하고 외면했던 집

동화적 상상력과 친환경의 메시지를 담은 훈데르트바서 하우스의 외벽.

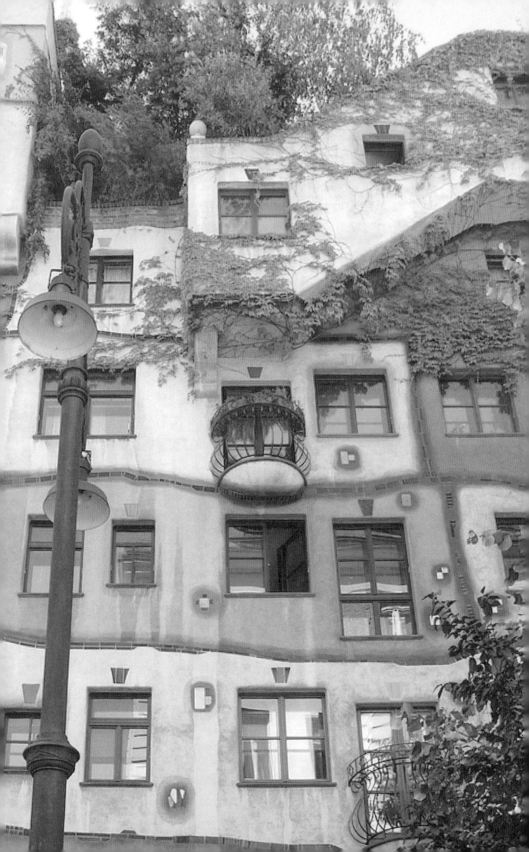

이 21세기가 지향하는 최고의 가치인 '친환경'을 위한 메시지를 담고 있음이 얼마나 놀라운가.

인간적인 건축을 향하여

건축가 프리덴슈라이히 훈데르트바서Friedensreich Hundertwasser는 화가이자 조각가다. 그는 오스트리아의 표현주의 혹은 아르누보의 영향을 받아 자연의 유기적인 모습을 회화와 조각을 통해서 표현했다. 특히 생명체의 섬세한 곡선을 예술적 모티브로 표현하는 데 특별한 관심과 재능을 보였다. 훈데르트바서는 미술에서 건축으로 관심을 확대하면서 당시 근대건축이 보여 준 비인간적 측면과 모순을 비판했다. 그가 근대건축에서 느낀 것은 한 치의 오차도 없이 자로 잰 듯한 형태, 무미건조한 콘크리트, 개인의 고유한 정체성을 드러내지 못하는 천편일률적인 모습, 자연과 동떨어진 환경 등이다. 훈데르트바서는 이 같은 건물을 짓는 건축가는 범죄자나 다름없다고 비판했다.

빈에서는 건축가 아돌프 로스Adolf Loos가 1908년에 〈장식과 죄악〉이라는 제목의 에세이를 통해 기능과 무관하게 화려한 장식을 추구하는 건축의 모순을 제기한 바 있다. 로스의 주장은 건축이 본질적으로 무엇을 추구해야 하는가에 대한 물음을 던짐으로써 건축은 물론이고, 디자인 역사의 새로운 장을 연 것으로 평가 받는다.

80여 년이 지나 바로 이곳에서 훈데르트바서는 로스의 합리적 건축에 새로운 의문을 제기했다. 그러나 훈데르트바서는 기능적인

건축의 합리성에 무조건 반대하고 고전건축과 같은 화려한 장식의 부활을 꾀한 것이 아니라, 근대건축이 간과한 인간적인 공간의 회복을 주장했다. 즉 훈데르트바서 하우스는 그의 이상을 담은 최초의 작품이다.

훈데르트바서 하우스를 건립할 당시, 빈은 중산층을 위한 주택이 부족해 싼 값의 임대주택을 대량으로 건립하고 있었다. 도시의 주택 부족을 빠른 시간 안에 해결하려고 건립한 대규모 공동주택은 질적인 면에서 낮은 수준에 머무를 수밖에 없었다. 더군다나 빈처럼 화려한 건축적 전통을 가진 도시에서 공동주택이 환영 받을리 만무했다. 시의 입장에서 어쩔 수 없이 짓기는 했지만, 반길 만한 방법은 아니었다.

딜레마에 빠진 빈은 당시 삶의 질과 환경의 가치를 강조하면서 사회운동을 펼치던 훈데르트바서에게 새로운 공동주택의 설계를 맡겼다. 건축가가 아닐 뿐더러, 급진적인 환경운동을 펼치던 예술가에게 주택 디자인을 맡기는 것은 쉽지 않은 결정이다. 아마도 새로움과 도전에 익숙한 빈이기에 가능하지 않았을까.

자연을 닮은 집, 집을 닮은 자연

훈데르트바서 하우스는 빈 중심가에서 걸어서 약 15분가량 떨어진 벨지크 지역에 있다. 두 거리가 만나는 길모퉁이에 있기에 튀는 모습은 도저히 감출 수가 없다. 전체 52가구, 다섯 개의 상가 그리고 주민을 위한 공간으로 이루어진 훈데르트바서 하우스는 대부분이 열다섯 평에서 스물다섯 평 남짓한 작은 규모다.

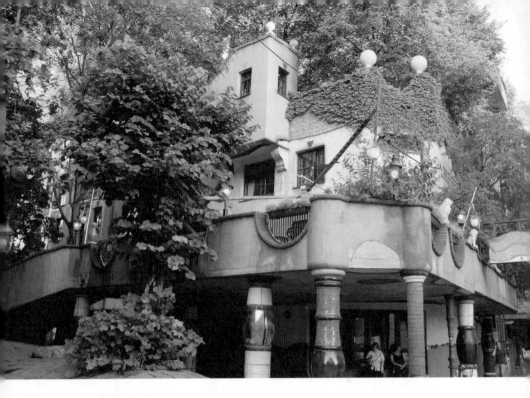

녹색으로 뒤덮인
유기적인 모습의
훈데르트바서 하우스.

훈데르트바서는 조각과 회화에서 사용한 개념을 건축 디자인에도 그대로 적용했다. 그는 삶을 담는 건축은 껍데기가 아니라 삶의 한 부분으로 어우러져야 하며, 이를 위해 가능한 자연스럽고 편안한 모습이어야 한다고 믿었다.

"사람은 세 겹의 피부가 있는데, 첫째는 몸의 피부, 둘째는 옷 그리고 마지막은 집이다. 개인이 모두 다른 모습과 취향을 갖는데, 어떻게 집이 모두 똑같을 수 있는가?"

훈데르트바서는 훈데르트바서 하우스에 궁금증을 가진 사람들에게 이처럼 되물었다. 그렇다면 훈데르트바서 하우스는 우리가 흔히 볼 수 있는 공동주택과 무엇이 다를까?

먼저 훈데르트바서 하우스는 다양하고 변화무쌍하다. 겉에서 한눈에 알아차릴 수 있는 것처럼, 훈데르트바서 하우스의 한 집 한 집은 모두 다르다. 그의 말을 빌면 52가구 중 같은 집은 하나도 없다. 형태와 공간만 다른 것이 아니다. 바닥, 벽, 창문, 문, 계단, 손잡이 등 집을 이루는 요소들은 직선으로 이루어진 것이 없으니, 같은 모습이 만들어질 리 없다. 그에게 수백 년 동안 빈이 지켜 온 전통적 규범과 새롭게 등장한 근대건축 원리는 먼 나라 이야기로밖에 여겨지지 않았다.

마치 동굴을 연상시키는 훈데르트바서 하우스의 입구.

단조롭고 획일적이지 않은 모습은 기존의 공동주택에서 느낄 수 없는 개별적인 정체성을 자연스럽게 드러낸다. 따라서 이 집은 성냥갑처럼 여겨지는 공동주택이 아니라, 각기 다른 모습의 작은 덩어리가 모여서 하나를 이룬 생명체처럼 느껴진다. 내부 공간도 마찬가지다. 거친 벽돌과 원색의 페인트, 크고 작은 타일 모자이크로 장식한 벽은 자체로 그럴듯한 갤러리나 다름없다. 훈데르트바서는 집이 완공된 후에, 거주자들에게 외벽과 내벽 어느 곳이든 손이 닿는 곳까지 원하는 대로 장식하고 바꿔도 좋다고 말했다. 집은 사람처럼 자라고, 바뀔 수 있기 때문이다. 훈데르트바서 하우스가 임대주택임을 감안할 때, 이 얼마나 큰

▲ 오솔길과 같이 자연스러운 모습의 계단.

➤ 화려한 원색 타일로 장식된 벽과 기둥.

자유인가. 아이러니하게도 훈데르트바서를 지나치게 존경한 나머지 누구도 그의 말을 따르지 않았다고 한다. 이것이 훈데르트바서가 유일하게 실패한 부분이다!

정원에서 아이를 데리고 놀고 있는 아주머니에게 어느 집에 사는지 조심스럽게 물었다.

"저기 3층 파란 벽에 노란 창이 있는 집이 우리 집이에요."

우리가 사는 보편적인 아파트라면 불가능한 대답이다. 질문 자체가 수상하게 여겨질뿐더러, 굳이 대답을 한다면 '몇 동, 몇 호' 정도일테니. 아주머니의 자연스러운 대답은 훈데르트바서 하우스가 단독주택처럼 여겨짐을 뜻한다. 어렸을 때, 누가 집을 물으면, '저기 초록 대문 위에 빨간 기와지붕이 있는 집'이라고 답하곤 했던 기억이 새삼스럽게 되살아난다.

다음으로, 훈데르트바서는 자연을 집과 하나가 되도록 했다. 생태주의를 지향한 훈데르트바서는 가능한 많은 공간을 자연에 할애했다. 형식적으로 정원을 만들고, 화분 몇 개 갖다 놓은 정도가 아니다. 개별적인 녹지공간이 없는 서민용 공동주택에서, 가능한 자연과 가까이 하도록 배려함으로써 거주자들이 회색 콘크리트로

마치 숲 속에 들어온
듯한 착각마저 들게 하는
훈데르트바서 하우스의 카페.

둘러싸이지 않도록 했다.

집 주변과 옥상은 물론이고, 창가, 테라스 등 크고 작은 자투리 공간마다 생기 넘치는 나무와 화초가 자란다. 이뿐만이 아니다. 30여 년 동안 건물 외벽을 타고 무성하게 자란 나무와 담쟁이는 건물 벽을 거대한 녹지로 바꾸었다. 앞서 설명한 것처럼 훈데르트바서는 집을 피부로 여겼다. 나이가 들어서, 화장을 해서, 혹은 다른 옷을 입어서……. 우리의 모습은 여러 가지 이유로 항상 같을 수 없다. 훈데르트바서 하우스의 자연은 사계절 다른 모습으로 주민들을 포근하게 감싸준다.

자연을 보고, 자연과 함께 자란 아이는 마음이 따뜻하다는 훈데

밝은 색 페인트로 칠한
계단실을 올려다 본 모습.

르트바서의 의지는 아이를 가진 부모에
게 너무나 큰 선물이다. 이곳에는 관리인
이 따로 없지만 어린아이에서 어른까지
모두가 스스로 나무와 화초를 정성껏 돌
보고 가꾼다. 야생의 푸름으로 가득한 훈데르트바서 하우스는 자
체로 자연과 사람이 어우러진 거대한 생명체임에 틀림없다.

마지막으로, 훈데르트바서 하우스는 빈의 이미지를 풍요롭게 만
든다. 빈뿐만 아니라 유럽 대부분의 역사 도시는 체계적이고 치밀
한 원칙에 따라 계획되었다. 따라서 거리에 늘어선 건물은 모든 면
에서 원칙과 규제가 적용된다. 훈데르트바서 하우스는 이러한 빈
의 경직된 모습에 새로운 변화를 유도한다. 원색으로 치장한 자유

거친 벽면에 앙증맞게 타일로
장식한 복도.

로운 모습은 기존의 빈이 지닌 모습과 완
전히 상반된다.

앞서 설명한 자연도 중요한 역할을 한다.
파리의 샹젤리제, 런던의 옥스퍼드 거리
와 어깨를 나란히 할 만한 케른트너 거리는 개성 만점의 건물과 상
점들로 가득하다. 이러한 케른트너 거리에서도 아쉬운 점이 있다
면, '백색'의 화려함을 뽐내는 고전건축은 '녹색'에 대한 갈증을 불
러일으킨다는 것이다. 이러한 상황에서 마치 녹색을 뒤집어쓴 듯한
모습의 훈데르트바서 하우스는 빈의 이미지에 상징적 존재로 자리
잡기에 충분하다.

비록 다른 모습이지만 훈데르트바서 하우스의 개성 넘치는 모

마치 전시공간처럼
느껴지는 훈데르트바서
하우스의 화장실.

습은 유치하거나 천박하지 않을뿐더러,
빈의 고전적 모습을 거스르지도 않는다.
오히려 도시 풍경에 새로운 활력을 줌으
로써 빈의 이미지를 살찌운다.

세기를 초월한 디자인

유럽에서 공동주택은 천덕꾸러기나 다름없다. 전통적으로 크든
작든 간에 잔디밭과 정원이 있는 주택을 좋아하기 때문이다. 그래
서 공동주택은 건축가의 관심에서도 일정 정도 벗어나 있다. 훈데
르트바서 하우스가 빈에 등장했을 때, 언론에서는 '화가가 도를
넘어서 장난을 쳤다'는 비판까지 서슴지 않았다. 고전건축과 근대

건축을 따르는 모두에게 환영 받지 못한 채, '공공의 적'으로 여겨졌다.

그럼에도 불구하고 20세기 후반을 넘어서면서 훈데르트바서 하우스는 빈을 넘어서 역사의 한 페이지를 장식하기에 이르렀다. 왜 그럴까? 기존의 틀과 관념에서 탈피하여 새로운 도전을 했다는 점에서 먼저 의미를 찾을 수 있다. 그야말로 제대로 튀었다! 그러나 이것은 보이는 측면일 뿐이다.

한편 지구가 환경 파괴로 시름하면서부터 '친환경'이 모든 분야에서 가장 중요한 화두로 등장했다. 분야를 막론하고 환경을 언급하지 않으면 시대에 뒤떨어진 것으로 여겨질 지경에 이르렀다. 이러한 상황에서 환경 파괴의 일선에 자리한 건축이 환경 보호의 파수꾼으로 거듭나야 함은 선택이 아닌 필수의 문제다.

환경의 소중함과 가치가 싹틀 무렵, 뒤돌아보니 훈데르트바서는 이미 30년 전에 이를 고민하고 실천했다. 하루가 다르게 삭막해져 가는 세상에서 서민을 위한 공동주택인 훈데르트바서 하우스를 통하여 친환경 디자인을 실현한 훈데르트바서. 세기를 초월한 그의 디자인이 갈채를 받는 진정한 이유다.

훈데르트바서 하우스 안에 있는
기념품 가게.

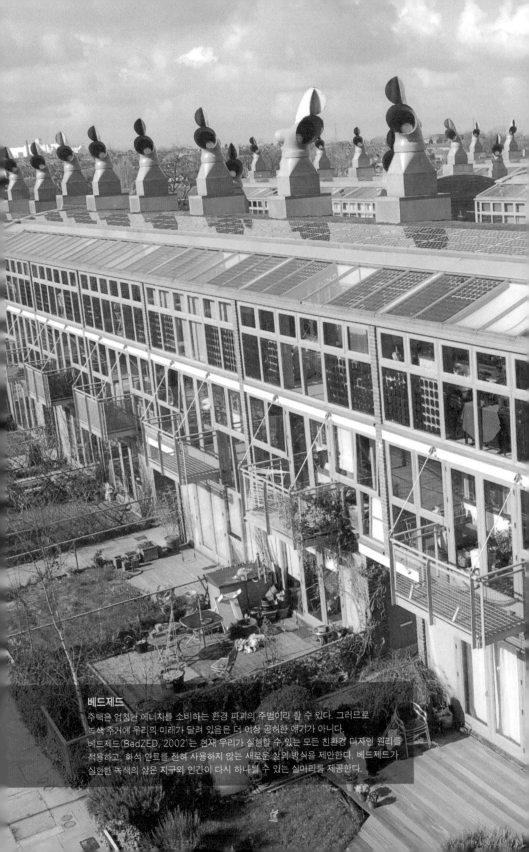

베드제드

주택은 엄청난 에너지를 소비하는 환경 파괴의 주범이라 할 수 있다. 그러므로
녹색 주거에 우리의 미래가 달려 있음은 더 이상 공허한 얘기가 아니다.
베드제드(BedZED, 2002)는 현재 우리가 실현할 수 있는 모든 친환경 디자인 원리를
적용하고, 화석 연료를 전혀 사용하지 않는 새로운 삶의 방식을 제안한다. 베드제드가
실현한 녹색의 삶은 지구와 인간이 다시 하나될 수 있는 실마리를 제공한다.

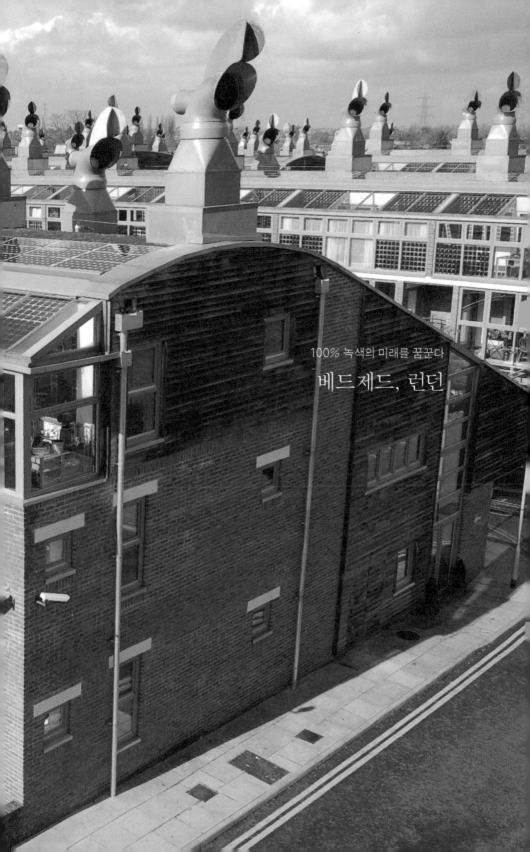

100% 녹색의 미래를 꿈꾼다

베드제드, 런던

도시사회학자 리키 버데트Ricky Burdett는 거시적인 관점에서 전 세계의 도시를 비교 연구하고 있다. 몇 년 전 그의 공개강의에서 있었던 에피소드를 소개한다. '도시화와 우리의 전략'이라는 제목의 열띤 강의를 진행하던 그가 앞줄에 앉은 청중에게 예상치 못한 질문을 던졌다.

"실례지만 일주일에 평균 몇 번 샤워를 하나요?"

뜬금없는 질문에 당황한 기색이 역력했지만 이내 답을 한다.

"다섯 번 정도 하는데요."

순간 주변이 웅성거렸다. 딱히 기준이 없으니 다섯 번이 많다고 생각해서인지 아니면 적다고 생각해서인지 웅성거림의 이유는 알 수 없었다. 그러자 질문을 던진 리키 버데트가 웃으며 이야기했다.

"아, 그렇군요. 그러면 대단히 죄송하지만 문화인 자격이 없으십니다."

청중들이 그 대답의 의미를 궁금해 하며 또 다시 웅성거리자, 리키 버데트는 한마디를 덧붙인다.

"저는 두 번만 합니다!"

이어서 그는 반 시간가량 인류가 얼마나 심각하게 지구의 환경을 파괴하는지 각종 그래프와 수치를 통해서 보여 주었다. 그가 가진 자료의 양과 통계의 정확성은 이미 정평이 나 있었다. 강의가 끝나자 청중들의 놀라움은 이만저만이 아니었다. 환경 파괴의 심각성을 언급하는 것이 전혀 새로운 내용이 아님에도 불구하고, 다양하고 사실적인 증거들을 확인했기 때문이다. 어안이 벙벙한 청중들에게 그는 마지막으로 한마디 던졌다.

"우리의 생활 습관을 돌이켜 보고 계속해서 고쳐 나가지 않으면 우리의 미래는 암울합니다. 환경 문제에 대한 여전한 무관심은 여러분의 잘못이 아니라, 지금의 절박한 상황과 현실을 정확히 알리고 개선하려는 노력에 게으른 전문가들의 탓입니다. 환경은 정치적 혹은 선택적 이슈가 아니라 우리가 반드시 실천해야 하는 사명입니다."

그의 설명에 전적으로 동감했다. 세계 환경 보호에 기여한 공로로 표창을 받으러 미국으로 향하는 영국의 찰스 황태자Prince Charles of Wales에게, "종이 한 장을 받기 위해서 수행원과 비행기를 타고 수백 마일을 날아가는 것이 진정 합당하다고 생각하는가?"라는 날카로운 의문을 제기한 환경보호자의 말이 너무나 일리 있지 않은가. 리키 버데트의 강의를 들은 후부터 나도 가능한 일주일에 두 번씩

만 샤워를 한다! 문화인이 되기 위해서가 아니라 최소한 후손들에게 물려줘야 할 지구를 파괴하는 야만인이 되지 않기 위해서.

21세기가 시작될 무렵, 세계는 앞다투어 기후 변화가 야기할 재앙을 경고했다. 핵심은 화석 연료를 토대로 이룩한 20세기 '탄소 경제'의 폐해다. 탄소 경제의 필연적 부산물인 이산화탄소가 지구 온난화를 가속화시키고 생태계를 파괴함으로써 급기야 인류 생존을 위협하는 수준에 이른 것이다. 21세기가 '친환경 녹색성장'의 시대로 방향을 바꾸는 결정적 계기를 제공했다.

환경의 가치와 소중함이 날로 증가하는 시점에서 지난 2002년에 전 세계의 이목을 집중시킨 영국 최초의 친환경 주거단지가 완공되었다. 런던 남쪽의 주택가인 서튼Sutton 지역에 지어진 베드제드다. 산업혁명을 통해 20세기 산업사회를 주도했던 런던이 이번에는 친환경 개발을 통해 또 다시 21세기를 이끌기 시작했다.

친환경 기술은 여기 다 모여라!

베드제드는 '베딩톤 제로 에너지 디벨롭먼트Beddington Zero Energy Development'의 줄임말로, 말 그대로 '화석 에너지를 전혀 사용하지 않겠다'는 야심 찬 생각을 담고 있다. 이와 같은 시도는 생태 건축가 빌 던스터Bill Dunster와 런던에서 가장 오래된 주택조합인 피보디 트러스트Peabody Trust의 협력 아래 이루어졌다. 특히 피보디 트러스트는 런던을 중심으로 지난 150여 년 동안 2만 가구가 넘는 중산층 혹은 저소득층 가정에 양질의 주택을 공급함으로써 영국 국민들에게 독보적인 신뢰를 쌓았다. 피보디 트러스트는 지속

일반 공동주택과 다르게
단아한 모습으로 주변과
어우러진 베드제드.

가능한 개발을 추구하는 친환경 컨설팅 회사 바이오리저널BioRegional, 구조회사 오브 아럽Ove Arup과의 긴밀한 공조를 통하여 베드제드를 계획했다. 베드제드 가 들어선 부지는 오수처리장이었던 곳으로 서튼 지방 정부의 소유였으나, 저렴한 값에 개발업체에 팔고 적극적으로 지원했다.

친환경 주거의 아이콘으로 자리매김한 베드제드를 언론에서는 마치 위대한 발명품처럼 소개하는데, 과연 그럴까? 베드제드에서는 새롭거나 획기적인 기술 대신에 이미 검증된 친환경 기술을 최상의 상태로 적용하고, 사용자의 이해와 활용도를 높이는 것에 주안점을 두었다. 기술적인 측면에서 베드제드에 적용한 친환경 디자인은 다음과 같이 요약할 수 있다. 태양광 패널 및 태양전지 활용,

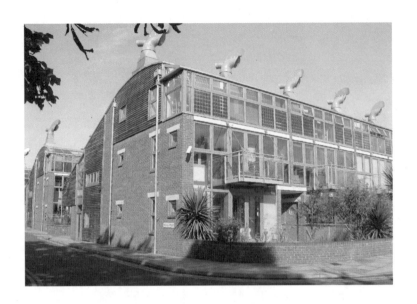

주택을 남향으로 배치하여 최대한 빛을 많이 받도록 디자인했다.

재생에너지를 활용한 소규모 열병합 발전소 운영, 자연환기를 통한 실내온도 조절, 최상의 단열기술 사용, 빗물의 재활용, 전기자동차 사용 등이다.

베드제드는 전체 82가구에 220명가량 거주한다. 주거 형태는 원룸에서 최대 방 네 개를 가진 복층 형식까지 다양하고, 사무 공간까지 갖춘 것이 특징이다. 가장 쉽게 확인할 수 있는 것은 주거공간을 최대한 남향으로 배치했다는 점이다. 우리와는 다르게 영국에서는 남향을 그리 중요하게 고려하지 않는다. 전면에는 정원과 유리 온실을 설치하고 거실, 침실, 계단실 등에도 다양한 크기의 천창이 설치되어 태양광을 최대한 흡수한다. 그리고 나서 상대적으로 자연 채광이 덜 요구되는 사무실을 나머지 공간에 적절히 배

베드제드 주택의 거실 모습.

치하는 지혜로움을 발휘했다.

실내에 들어서면 한눈에 벽 두께가 심상

치 않음을 알아차릴 수 있다. 단열은 난

방 효과를 극대화하기 위해 가장 중요하

다. 베드제드에서는 무려 30cm 두께의 특수 단열재를 사용했다.

일반 주택과 비교하면 적게는 세 배, 많게는 다섯 배가량 두꺼운

정도다. 외벽에 목재 패널을 부착했으므로 실제 벽의 두께는 50cm

에 달한다. 이 때문에 내부 공간이 다소 줄어들었지만 열 손실을

최소화하고, 실내 온도를 일정하게 유지하는 커다란 장점이 있다.

이뿐 아니다. 대부분 삼중창을 사용하므로 베드제드는 열 손실을

막는 요새나 다름없다! 당연히 결과는 대성공이다. 난방을 위해 베

드제드에서 사용하는 평균 전력 사용량은 비슷한 규모 주택의 절

반에도 미치지 않는다.

그러면 베드제드의 난방과 전기를 위한 에너지는 어디서 충당할까? 답은 베드제드 단지 한쪽에 마련된 열병합 발전소다. 비교적 작은 크기의 열병합 발전소는 인근 목재소에서 나오는 목재 찌꺼기와 매립장에서 분리처리한 바이오매스를 주원료로 사용한다. 딱히 큰 소음이나 공해가 없는 열병합 발전소에서는 하루 평균 100kW가량의 전력을 생산한다. 이는 베드제드 전체에 필요한 전력의 90%가량을 충당하는 양이다. 나머지 10%는 지붕에 설치한 태양전지가 생산하므로 거의 완벽한 자가발전 시스템이다. 그런가 하면 발전기를 가동하는 동안 나오는 열은 난방을 위한 온수를

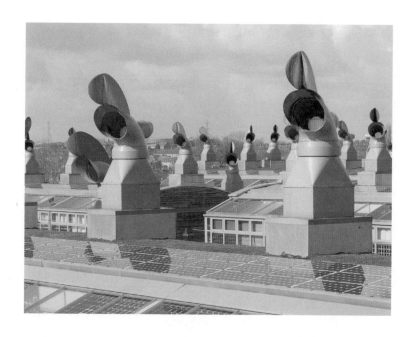

베드제드의 상징처럼 여겨지는
닭 벼슬 모양의 굴뚝은
실내 공기와 온도를 조절하는
기능을 한다.

만드는 데 활용함으로써 일석이조의 효
과를 얻는다. 그야말로 버리는 것이 하나
도 없다.

거리에서 보면 베드제드를 눈에 띄게 하
는 독특한 것이 있다. 지붕에 일렬로 늘어선 닭 벼슬 모양의 커다란
굴뚝이다. 빨강, 노랑, 파랑 등의 원색을 칠한 굴뚝은 장식으로 얹어
놓은 것이 아니고 실내 공기와 온도를 조절하기 위한 장치다. 이 굴
뚝은 바람의 방향을 따라 회전하면서 실내로 최대한 신선한 공기를
공급한다. 자연 바람을 활용한 냉방장치인 셈이다. 이 닭 벼슬 굴뚝
은 실내 온도를 평균 5℃가량 낮추는 효과를 발휘한다. 우리나라와
는 다르게 영국의 한여름 평균 기온이 30℃를 채 넘지 않음을 감안

할 때, 에어컨과 선풍기 등이 필요 없는 생활을 할 수 있는 것이다.

한편 단지 곳곳에 소형차가 서 있는 것을 볼 수 있는데, 이는 베드제드 주민들이 공동으로 사용하는 전기자동차다. 지붕에 설치된 태양전지로 충전하는 전기자동차가 40대 마련되어 있고 주민 누구나 예약해서 편리하게 사용할 수 있다. 사용료는 월말 혹은 연말에 정산하는데, 일반 자동차의 3분의 1이 채 되지 않을 정도로 저렴하다. 그러나 이 역시도 꼭 필요한 경우에만 사용할 뿐 주민들은 대중교통과 자전거를 주로 이용한다. 주차 공간을 줄이고 가구당 1.5대의 자전거 보관 공간을 제공함으로써 자동차 사용을 억제했다. 조사에 따르면 서튼 지역의 평균 자동차 사용 비율이 42%인 반면, 베드제드의 경우 불과 17%밖에 되지 않는다.

에너지 사용 방식은 바꾸고, 삶의 방식은 그대로

앞서 설명한 친환경 디자인 원리들이 베드제드 탄생의 결정적 공헌을 했음은 너무나 당연하다. 그렇다면 이것만이 베드제드의 성공을 가능하게 한 것일까? 천만의 말씀이다. 베드제드의 성공을 언급할 때 쉽게 간과하는, 혹은 크게 언급하지 않는 부분이 있다.

영국이 전 세계에서 아파트 혹은 공동주택에서 사는 것을 가장 싫어하는 나라라고 해도 과언은 아니다. 영국에서 아파트를 뜻하는 '플랫flat'은 흔히 중산층 혹은 그 이하의 사람들이 거주하는 곳으로 여겨진다. 영국은 튜더, 조지안, 빅토리안, 에드워디안 등 독특한 건축적 특징을 가진 다양한 시기를 거쳤지만 500년 넘게 고유한 주택의 원형을 유지해 왔다. 재료, 형태 혹은 창 모양 등이 시기마

아늑한 주택가의 골목길을
연상시키는 베드제드.

다 조금씩 변화했지만 기본적인 공간 구
성 원리는 거의 비슷하다. 어색한 삶을 강
요하는 플랫은 영국인들로부터 철저하게
외면 당할 수밖에 없었다.

플랫에 대한 거부감에는 세계 최초로 전원도시를 탄생시킨 영국
인들의 자존심도 한몫한다. 단순히 높이 혹은 밀도의 문제가 아니
라 '지역 커뮤니티'와 '자연'이 중요하다. 오랫동안 영국인들이 고집
스럽게 유지해 온 주거의 특징은 지역과 주민 간의 커뮤니티를 존
중하고 아무리 작더라도 자연을 누릴 수 있는 정원을 갖는 것이다.
풀 냄새를 맡고, 화초와 채소를 가꾸고, 바비큐 파티를 하는 것은
영국인의 삶에서 뗄 수 없는 일상이다.

베드제드의 숨겨진 성공 요인을 여기서 찾아볼 수 있다. 런던은

앞 동과 연결된 다리를 건너면
쌈지정원이 나온다.

물론이고 영국의 다른 지역에서도 베드
제드에 앞서서 그리고 이후에도 친환경
주거를 선언한 주택들이 줄줄이 건립되
었다. 경우에 따라서 베드제드보다 훨씬
많은 비용과 첨단 기술이 투입되었다. 유사한 사례는 유럽의 다른
도시들에서도 쉽게 찾을 수 있다. 그러나 베드제드만큼 거주자들
로부터 큰 호응과 사랑을 이끌어 낸 경우는 많지 않다. 왜 그럴까?
기존에 간직한 삶의 방식이 아닌 새로운 삶의 방식을 일방적으로
강요했기 때문이다. 냉정하게 평가한다면 베드제드의 친환경 디자
인 원리는 다른 건축가나 도시도 충분히 알고 있는 내용들이다. 특
별한 비밀이 아니라는 말이다.

처음 베드제드를 방문했을 때, 다소 독특한 모습이긴 하지만 기

2층에 마련된 쌈지정원.
영국인들은 크든 작든
이와 같은 정원이 있는 집을
좋아한다.

존의 영국 주택이 지닌 보편적인 삶의 방식을 고스란히 유지하고 있음을 느낄 수 있었다. 편안하게 쉬고 즐길 수 있는 아담한 앞마당과 정원이 있고, 단지와 단지 사이의 골목길에서 자연스럽게 거닐고 이웃들과 대화도 나눌 수 있다. 즉 공동주택임에도 불구하고 단독주택의 장점을 고스란히 유지한다.

이뿐 아니다. 2층의 온실에는 바로 앞 동으로 이어지는 다리가 놓여 있다. 이 다리를 건너면 조그만 쌈지정원이 있다. 주민들은 여기에 화초는 물론이고 각종 채소를 재배한다. 그야말로 유기농으로 기존 주택보다도 한 차원 더 자연친화적인 모습이다. 결국 베드제드에서는 에너지 사용 방식은 철저하게 바꾸었지만, 삶의 방식

은 그대로 유지한다.

미래 주거의 꿈을 현실로

몇 해 전에 전 런던 시장인 켄 리빙스톤Ken Livingston과 짧은 대화를 나눈 적이 있다. 그는 "환경보호를 위해 런던에서부터 테스코, 세인즈버리, 아스다와 같은 대형 마켓을 없애야 한다"고 목청을 높였다. 이 무슨 뜬금없는 소리인가. 영국 가정의 식탁에 오르는 먹거리는 매일 배와 비행기로 수천 마일을 항해해서 전 세계로부터 배달된다. 그런가 하면 대부분의 대형 마켓들은 도시 외곽에 위치하므로 시민들이 어쩔 수 없이 차를 이용하게 만든다. 그렇다. 우리가 누리는 풍요로운 삶이 결국 지구를 병들게 만들고 있다.

집도 마찬가지다. 집에 머무는 동안 우리는 단 한순간도 에너지를 소비하지 않고 살 수 없다. 집에서 배출하는 이산화탄소가 전체의 30%에 이를 정도다. 결국 두말할 필요 없이 미래 주거의 성패 여부는 얼마나 이산화탄소를 줄이느냐에 달려 있다.

베드제드에 사는 주민들도 처음에는 많이 어색했다고 한다. 그러나 이제는 서로가 재배한 유기농 과일과 채소로 만든 식사 모임을 정기적으로 갖는가 하면, 유기농 장터를 운영할 정도로 돈독한 커뮤니티가 이루어졌다. 더불어서 주민 모두가 친환경 전문가가 되었다고 해도 과언이 아니다. 특별할 것이 따로 없다. 베드제드에서 생활하는 것 자체가 너무나 충분하게 친환경적이므로.

예상을 뛰어넘은 베드제드의 성공은 정부와 시민 모두에게 친환경적 미래 주거에 대한 가능성과 확신을 심어 주었다. 최근 발표

에 따르면 영국 정부는 2016년까지 새로 짓는 모든 주택에 '탄소 제로 주택' 원칙을 적용하고, 기존 주택에도 단계적으로 탄소 제로 개념을 적용할 예정이다.

21세기가 시작된 지 10년이 지난 지금, 이산화탄소 억제를 통한 친환경 도시 개발은 국가를 막론하고 가장 중요한 화두로 자리 잡았다. 그러나 조금만 자세히 들여다보면 전 세계에서 진행 중인 '녹색'을 앞세운 프로젝트의 상당수가 실현가능성이 의심스러운 전시성 계획임을 알 수 있다. 한편으로 엄청난 에너지를 쏟아붓고, 다른 한편으로 무공해 지역을 만들겠다는 모순된 논리를 펴는 경우가 흔하다. 불과 80여 가구를 위한 작은 공동주택 단지를 통하여 21세기 지속가능한 주거의 출발점을 제시한 베드제드의 성공이 남다른 이유가 여기에 있다.

베드제드에서는 자연과 하나된 건강한 삶 그리고 녹색의 미래를 꿈꾼다.

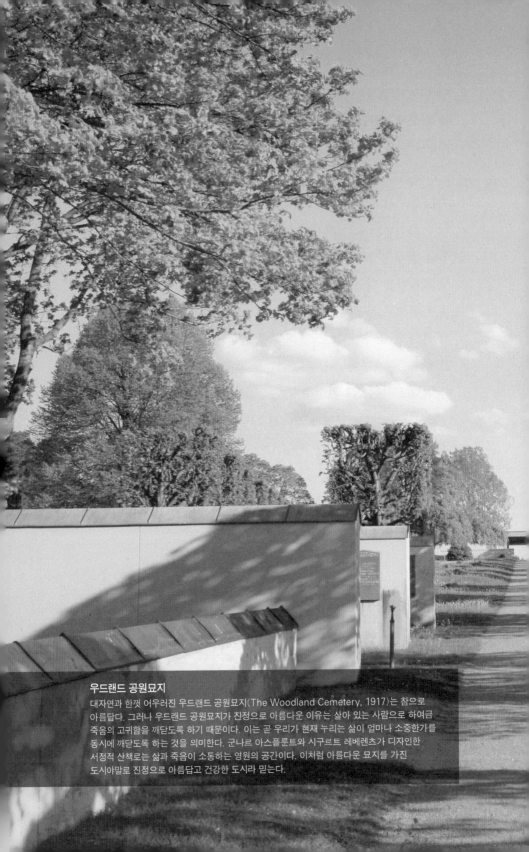

우드랜드 공원묘지

대자연과 한껏 어우러진 우드랜드 공원묘지(The Woodland Cemetery, 1917)는 참으로
아름답다. 그러나 우드랜드 공원묘지가 진정으로 아름다운 이유는 살아 있는 사람으로 하여금
죽음의 고귀함을 깨닫도록 하기 때문이다. 이는 곧 우리가 현재 누리는 삶이 얼마나 소중한가를
동시에 깨닫도록 하는 것을 의미한다. 군나르 아스플룬트와 시구르트 레베렌츠가 디자인한
서정적 산책로는 삶과 죽음이 소통하는 영원의 공간이다. 이처럼 아름다운 묘지를 가진
도시야말로 진정으로 아름답고 건강한 도시라 믿는다.

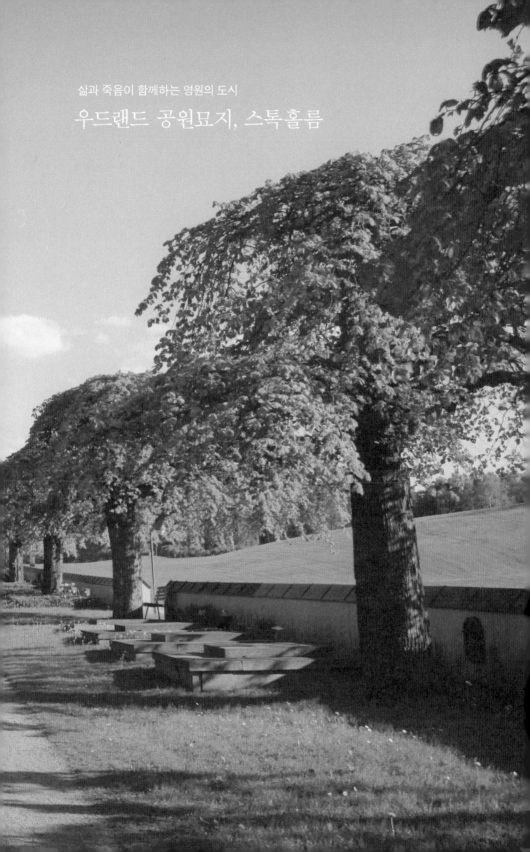

삶과 죽음이 함께하는 영원의 도시

우드랜드 공원묘지, 스톡홀름

입구 앞에 서면 산책로로 보이는 완만한 돌
길이 눈에 들어온다. 옆으로는 완만한 구릉
의 잔디밭에 몇 그루의 아름드리나무가 적
당한 간격으로 심어져 있다. 그 위로 펼쳐
진 유난히 파란 하늘에는 뭉게구름이 흘러
다닌다. 보이는 그대로 한 폭의 매혹적인 풍경화를 연상시킨다. 감
탄사를 연발하게 만드는 이곳은 어느 그럴듯한 공원의 전경이 아
니다. 스웨덴의 수도 스톡홀름에 있는 우드랜드 공원묘지다.

유럽에 살면서 새롭게 관심을 갖게 된 것이 여럿 있는데 그중 하
나가 묘지다. 건축가로서 묘지 건축에 관심을 가진 것이 아니라 묘
지에서 말로 표현할 수 없을 만큼의 편안함과 아름다움을 느꼈기
때문이다. 많은 나라에서 묘지가 여전히 혐오시설로 여겨지는 상

황에서, 편안하고 아름다운 묘지는 신선한 충격으로 다가왔다.

우스운 이야기지만 처음 이 책에서 다룰 대상을 선정하면서 묘지만 무려 여섯 개를 포함시켰다. '묘지 마니아'인 나에게는 당연한 것일 수 있으나, 책 한 권에 몇 개의 묘지를 다루는 것이 적절하냐는 동료의 지적에 수긍이 갔다. 무슨 납량특집이냐고 농담을 건네기에, 아쉽지만 하나만 소개하기로 마음먹었다. 그 결정에는 오랜 시간이 필요치 않았다.

우드랜드 공원묘지는 유럽의 내로라하는 묘지 중에서도 단연 으뜸이다. 1994년 유네스코는 우드랜드 공원묘지를 세계문화유산으로 지정하면서 다음과 같은 설명을 덧붙였다.

"우드랜드 공원묘지는 땅의 형상, 자연 그리고 건축이 완벽하게 조화를 이룬 가장 성공적인 사례이며, 동시에 현대 묘지 건축에 지대한 영향을 미쳤다."

유네스코는 현재까지 전 세계 689개의 문화유산을 지정했다. 이 중에서 우드랜드 공원묘지는 558번째로 지정되었는데, 그때까지 따진다면 20세기 건축물로는 두 번째에 해당된다. 전 세계에 지어진 주옥같은 현대건축물을 제치고 우드랜드 공원묘지가 20세기를 대표하는 문화유산으로 인정받았다는 사실이 얼마나 놀라운가. 689개의 문화유산 중에 진시황릉이나 피라미드 등의 고대 묘지가 포함되지만, 우드랜드처럼 최근에 지어진 공원묘지는 찾아볼 수 없다. 우드랜드 공원묘지는 이미 인류의 소중한 자산으로 자리 잡은 것이다.

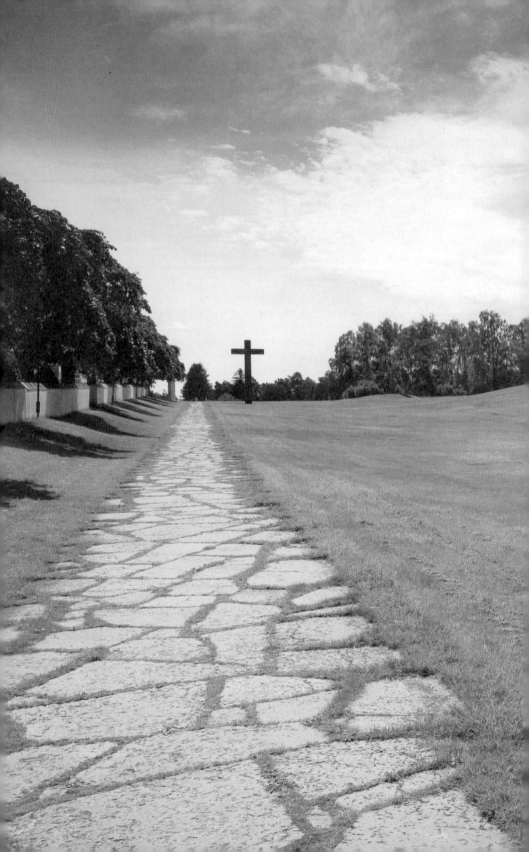

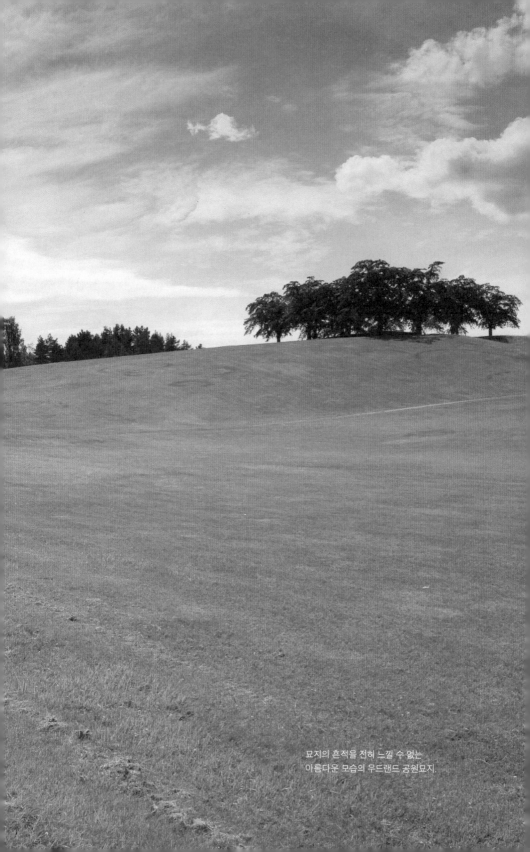

묘지의 흔적을 전혀 느낄 수 없는
아름다운 모습의 우드랜드 공원묘지.

30만 평에 펼쳐진 대자연

스톡홀름 시내에서 지하철을 타고 남쪽으로 15분 정도 가면 우드랜드 공원묘지에 도착한다. 20세기 초반 기존 묘지시설이 포화 상태에 이르자 스톡홀름 시는 시민들이 쉽게 이용할 수 있는 장소에 대규모 공원묘지를 계획했다. 30만 평에 달하는 소나무가 무성한 채석장 부지를 매입하고 1915년에 국제현상설계를 개최했다. 불행인지 다행인지 모르겠지만 바로 전해에 터진 제1차 세계대전의 영향으로 대부분 스웨덴 건축가들만 참여했다. 당시 서른 살 동갑내기 친구이자 동료인 군나르 아스플룬트Erik Gunnar Asplund와 시구르트 레베렌츠Sigurd Lewerentz가 공동으로 제출한 안이 1등을 차지했다. 레베렌츠가 전체 조경을, 아스플룬트가 건축을 담당했다. 이후 진행 과정을 보면 거의 평생에 걸쳐서 단계적으로 묘지 내의 시설과 공간을 완성했다.

비록 세계적인 건축가들이 참여하지 못했지만, 아스플룬트와 레베렌츠의 작업은 참가자들 중에서 스톡홀름 시의 의도를 가장 정확하게 이해한 것이었다. 당시 우드랜드 공원묘지를 추진한 위원회의 관련 기록을 보면 놀라운 사실을 발견할 수 있다.

유럽의 도시 곳곳에 산재해 있는 크고 작은 묘지는 이미 오래전부터 공원 역할을 해 왔다. 그래서 특별한 기념일이나 행사 때만이 아니라 평소에도 휴식을 취하는 공간으로 여겨진다. 마을의 묘지에서 휴식을 취하는 가족이나 심지어 데이트를 하는 연인들을 어렵지 않게 볼 수 있다. 유럽의 묘지는 경건함과 동시에 편안한 공공 공간이다. 이러한 묘지의 경우 몇 가지 공통점이 있다. 특별하면

서 멋진 고전 장식을 지닌 출입문과 이어서 등장하는 상징적 가로수길 그리고 중간중간에 놓인 조각상……. 이를 배경으로 다양한 형태와 장식을 가진 묘비들이 구석구석을 채우고 있다.

이렇듯 정성껏 가꿔진 유럽의 전통적인 묘지는 이방인에게도 편안함을 제공한다. 이것이 앞서 언급한, 내가 유럽의 공원묘지에 애정을 갖게 된 이유다. 이러한 문화적 차이에 놀라움을 금할 수 없었는데, 스톡홀름 시는 한 차원 더 높은 생각을 했다. 우드랜드 공원묘지 현상설계를 실시하면서 선정한 부지의 자연 조건을 최대한 보호하면서, 기존의 다분히 의식적인 혹은 경직된 장소가 아니라, 훨씬 더 안락하고 평온한 공원을 디자인하자는 것이다. 합리성에 기초한 모더니즘이 전성기를 이룬 20세기 초반에 수만 혹은 수십만 명을 위한 공원묘지를 계획하는 시 당국의 생각이 이처럼 높은 수준에 머물렀다는 사실은 참으로 놀라울 따름이다.

삶과 죽음을 성찰하는 서정적 공간

아스플룬트와 레베렌츠는 방문객이 어떻게 묘지 안의 공간을 체험할 것인지를 핵심으로 여겼다. 그들은 입구에 들어서서부터 교회와 채플 등의 시설을 찾아가는 동안 방문객이 어떤 감정과 마음가짐을 가질 것인가에 대한 논의를 거듭했다. 가족과 친구 그리고 동료의 죽음을 애도하기 위해서 온 사람들은 당연히 평소와 다른 감정을 갖는다. 그러므로 아스플룬트와 레베렌츠는 그 시간이 삶과 죽음에 대해서 차분하게 뒤돌아보는 시간이 되기를 원했다. 이는 단순히 절망과 아쉬움이 아니라 떠난 사람을 애도하면서 동시에

삶의 소중함을 떠올리도록 하려는 철학적 사고에 기반한다. 이 얼마나 고결하고 순수한 발상인가.

이와 같은 생각을 실현하는 데는 랜드스케이프 디자인을 담당한 레베렌츠의 역할이 절대적이었다. 장례식이든 아니면 관람을 위해서든 방문객이 이구동성으로 우드랜드 공원묘지에 감탄하는 이유는 이곳이 묘지라는 어떠한 단서도 없기 때문이다. 아무리 아름다운 혹은 우아한 묘지라도 묘지는 기본적으로 수많은 비석과 장례 시설이 그 존재를 드러낸다. 어디 이뿐이겠나. 조금 부정적으로 말하면 자연을 마구 헤치는 제멋대로 생긴 건물과 동상들이 곳곳에 어수선하게 들어서서 이래저래 황량한 분위기일 수밖에 없다.

그러나 우드랜드 공원묘지는 다르다. 입구에 들어서면 펼쳐지는 눈이 부실 정도의 아름다운 자연은 어느 공원과 비교해도 손색없는 평온함을 전한다. 아, 과연 이곳이 묘지란 말인가!

이윽고 길 한쪽을 따라서 우뚝 서 있는 화강암 십자가가 시선을 사로잡는다. 대자연을 등지고 한껏 절제된 모습으로 서 있는 십자가는 아스플룬트가 세상을 떠나기 직전인 1939년에 디자인했다. 이 십자가는 광활하고 완만하게 펼쳐진 수평의 대지 위에 솟아오른 유일한 수직적 요소로, 이것이 주는 시각적 강렬함은 상상을 초월한다.

이 십자가와 마주한 순간 많은 생각들이 머릿속을 스친다. 아무런 장식이 없는 라틴 크로스 형태의 십자가는 종교적 상징물 이상임에 틀림없다. 나는 단박에 노르딕의 전통을

대자연을 배경으로 서 있는 절제된 모습의 십자가.

완만한 언덕에 자리한
명상의 숲.

떠올렸다. 스웨덴을 포함하여 노르웨이, 덴마크, 핀란드, 아이슬란드 등 모든 노르딕 국가들은 공통적으로 십자가를 국가의 상징으로 사용한다. 내 눈에 비친 우드랜드의 십자가는 강렬한 노르딕의 상징으로 다가왔다. 어디 이뿐이겠는가. 바이킹의 후예인 스웨덴은 오래전부터 십자가를 정신적 상징으로 여겨왔다. 그렇다. 하늘과 땅의 조화, 이를 통해서 삶과 죽음이 함께 어우러진 공원묘지. 이곳에 우뚝 서 있는 십자가는 우드랜드가 화해의 공간임을 상징한다.

명상의 숲에서 부활의 교회까지

본격적으로 아스플룬트와 레베렌츠가 안내하는 여정을 따라가

명상의 숲에서 일곱 우물의
길로 향하는 자갈길.

보자. 입구에 들어서서 화장장과 십자가
를 보면서 오른편으로 발길을 옮기면 '명
상의 숲'으로 향하는 돌계단이 나타난다.
멀리서 보았을 때, 한 폭의 풍경화처럼 보
이던 명상의 숲이 이제는 양팔을 한껏 벌리고, 빨리 올라오라고 손
짓을 한다. 계단은 위로 올라갈수록 폭과 크기가 조금씩 줄어든다.
상당히 가파른 언덕이기에 편안하고 숨 가쁘지 않게 계단을 올라와
서 명상의 공간에 이르도록 하기 위한 세심한 배려. 명상의 숲은
우드랜드 공원묘지로 향하는 상징적인 입구이자 성聖과 속俗을 나
누는 경계와 같다. 이곳에서 방문객들은 잠깐 동안 숨을 고르며, 우
드랜드 전체를 조망한다. 그러면서 동시에 죽은 이들에 대한 기억을
더듬고 대화를 나눈다.

▲ 간간이 눈에 들어오는
오래된 비석들은 이미 땅과
자연의 일부가 되었다.

◀ 평온한 가운데 세상의
본질적인 가치에 대해서
생각하도록 만드는
일곱 우물의 길.

명상의 숲에서 발길을 옮겨서 언덕을 내려가는 길은 완만한 자갈길이다. 명상의 숲에 이르는 길이 계단으로 한 단 한 단 올라온 반면, 내리막은 앞에 펼쳐진 숲과 그 한가운데를 관통하는 오솔길을 바라보며 편안하게 내려가도록 유도한다. 삶에 비유한다면 한 번의 여정 혹은 힘든 고비를 넘은 후의 조금은 한가한 시간이 될 것이다.

곧이어 등장하는 '일곱 우물의 길'은 우드랜드 공원묘지의 하이라이트다. 888m에 달하는 일곱 우물의 길은 본래 있던 길로, 레베렌츠는 이 길을 명상의 숲과 연결하여 부활의 교회로 이르는 성스러운

울창한 대자연과 함께한 비석은
눈이 부실 정도로 아름답다.

공간으로 새롭게 탈바꿈시켰다. 곧게 뻗은
길 저 멀리로 '부활의 교회' 입구가 아련
하게 눈에 들어온다. 마치 천국의 문처럼.

적당한 높이의 자작나무가 양쪽 길가에
심어져 있다. 길에 들어서면 나무가 크고 무성해 점점 어두워진다.
조금 걷다 보면 나무가 어느새 소나무로 바뀐다. 더 들어가면 다시
소나무는 전나무로 바뀐다. 그 옛날 켈트족이 신성시한 나무가 바
로 전나무다.

레베렌츠는 무엇을 의도했을까? 오로지 땅과 하늘 그리고 자연
으로 이루어진 길. 슬픔에 잠긴 가족들이 삼삼오오 무리를 지어서

이 길을 따라 걸으며, 삶과 죽음에 대해서 자문할 것이다. 거대한 자연 앞에 선 인간의 모습은 아마 초라하게까지 느껴지리라. 레베렌츠는 삶을 뒤돌아보는 거울과 같은 공간을 디자인한 것이다. 레베렌츠는 방문객이 이 길을 걸으면서 조금 더 우울하고 경건한 느낌을 갖기를 희망했다. 그러나 레베렌츠는 궁극적으로 깊은 희망의 메시지를 전한다. 수려하지만 어두운 숲의 끝에 이를 즈음 밝은 한 줄기 빛이 하늘에서 쏟아진다. 그곳에는 부활의 교회가 서 있다.

1km가 채 되지 않는 일곱 우물의 길을 걷는 동안 많은 생각을 한다. 삶과 죽음, 인간과 자연, 기쁨과 슬픔, 밝음과 어두움, 긴장과 이완 등 세상의 본질적인 가치에 대해서. 레베렌츠의 메시지가 마치 숲 속을 메아리치는 듯하다.

"이 길에서 보이는 하찮은 것 하나도 모두가 소중하게 보이는데, 우리의 삶은 얼마나 더 소중한가!"

레베렌츠가 디자인한 일곱 우물의 길은 우리의 삶을 축소한 서사시다. 세상에 태어나서, 아기에서 청년으로, 청년에서 장년으로 그리고 노년으로 가는 인생의 여정이 일곱 우물의 길에 덤덤하게 펼쳐진다. 죽음에 가까워진 노년은 초라하지 않으며, 새로운 축복임을 일곱 우물의 길은 일깨워 준다.

이즈음 비로소 비석이 하나둘씩 눈에 들어온다. 이미 울창한 숲의 나무 사이에 놓여서 자연과 하나된 묘지는 죽음의 표식이라기보다는 자연의 일부로 돌아간, 그러므로 새롭게 태어난 삶이나 다름없다. 길 위를 걷는 사람들과 숲 속에 서 있는 비석이 과연 무엇이 다른가. 죽은 가족, 친구, 동료를 찾은 이들에게 이 보다 더 큰

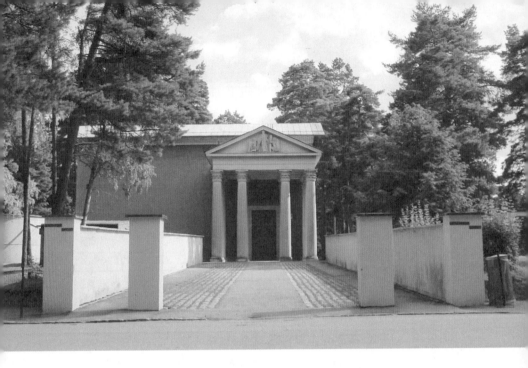

일곱 우물의 길을 지나면 비로소
등장하는 부활의 교회.

기쁨이 있을까. 죽음이 새로운 탄생이
라는 심오한 교훈 말이다.

묘지의 비석이 아름답게 보인다면 적당
한 표현일까? 상식적으로 생각하면 적
절치 않다. 그러나 우드랜드 공원묘지의 비석은 참으로 아름답다.
비석들은 소박하며, 특별한 형식도 없다. 또한 어떤 원칙이나 정해
진 구획도 없이 흩어져 있다. 울창한 숲의 일부로 군데군데 자리한
다. 나는 평소에 묘지의 비석이 나란히 서 있는 것을 무척 못마땅하
게 생각한다. 죽어서까지 옴짝달싹 못하는 틀에 갇혀 있어야 한단
말인가! 우드랜드의 비석은 그래서 아름답다. 조금 키가 큰 비석이
있는가 하면, 폭이 넓은 비석 그리고 뾰족한 비석. 우리가 모두 서로
다른 것처럼 말이다.

우드랜드 공원묘지 내 대부분의 건물들은 아스플룬트가 디자인 했지만 부활의 교회는 1925년에 레베렌츠가 디자인했다. 명상의 숲에서 일곱 우물의 길을 지나서 교회에 이르기까지의 여정을 그가 도맡은 것이다. 부활의 교회 입구는 열두 개의 고전 기둥이 지붕을 받치고 있는 전형적인 신고전주의 건물이고, 그 뒤로 간결한 모습의 제례공간이 덧붙여져 있다.

그런데 자세히 살펴보면 이 교회의 모습은 상당히 흥미롭다. 일곱 우물의 길을 향해 정면이 만들어졌지만, 실제 교회는 동서 방향으로 지어졌다. 제단이 동쪽에 있고, 출구는 서쪽에 나 있다. 처음 부활의 교회를 디자인할 때, 레베렌츠는 입구의 방향을 따라서 자연스럽게 교회도 남북 축을 따라서 지어지기를 희망했다. 이 경우 북쪽으로 들어와서 남쪽으로 나가는 동선으로 일곱 우물의 길이 지닌 의미를 연장하는 것으로 이해할 수 있다. 어두운 공간을 지나 부활의 교회를 통과하여 남쪽 출구로 나오는 여정을 모두 남북 방향의 일직선 상에 놓고자 했던 것이다.

그런데 스톡홀름 시의 관계자들이 이 같은 레베렌츠의 생각에 반대했다. 기독교 정신에 따라 동서 방향으로 교회를 세우고, 해가 뜨는 동쪽에 제단이 있어야 한다는 주장이었다. 이는 종교적 의미의 부활을 상징하기 위해서였는데, 고집스럽기로 유명한 레베렌츠는 시의 의견을 못마땅하게 여겼다. 그래서 시의 의견을 받아들이면서 궁극적으로는 자신의 개념을 고수하기 위해 현재와 같이 별개의 출입구를 가진 대안을 만들었다.

부활의 교회 출구는 거대한 고전적 입구와 비교할 때 매우 작아 옹색해 보이기까지 한다. 레베렌츠는 교회에서 장례식을 마친 가족들이 이 문을 통해 나오면서 새로운 마음가짐을 갖도록 유도했다. 웅장하거나 거대한 출구가 아니라 작은 문을 통해서 다시 일상으로 돌아간다는 의미다.

우드랜드의 마지막 기념비, 아스플룬트 화장장

처음 우드랜드 공원묘지가 설립될 당시에는 기독교인만이 사용할 수 있었고, 화장시설과 납골당도 없었다. 그러나 1930년대에 들어서면서 종교를 초월한 묘지에 대한 논의가 활발하게 진행되었고, 우드랜드 공원묘지가 종파를 초월해서 모든 시민이 사용할 수 있도록 허락되었다. 이에 따라 화장장과 납골당을 건립하기로 결정했다. 당시 스톡홀름 시나 우드랜드 묘지위원회와 번번이 충돌했던 레베렌츠가 해임되고, 1940년에 우드랜드 공원묘지 입구에 아스플룬트 혼자서 화장장을 디자인했다. 아스플룬트가 디자인한 이 화장장은 20세기를 대표하는 근대건축물 중 하나로 꼽힌다.

앞서 설명한 것처럼 우드랜드 공원묘지의 진입부는 서정적 풍경을 간직하고 있다. 이러한 장소에 화장장을 건립하는 것은 많은 위험성을 가질 수밖에 없다. 특히 기존의 진입공간이 지닌 아름다움을 훼손할 가능성이 크다. 그러나 이러한 우려는 기우에 불과했다. 아스플룬트는 최소한의 구조체와 아무런 장식이 없는 절제된 형태의 화장장을 디자인했다. 이렇게 디자인된 화장장은 강한 이미지를 드러냄에도 불구하고 대지를 압도하지 않으면서 기막히게 주변

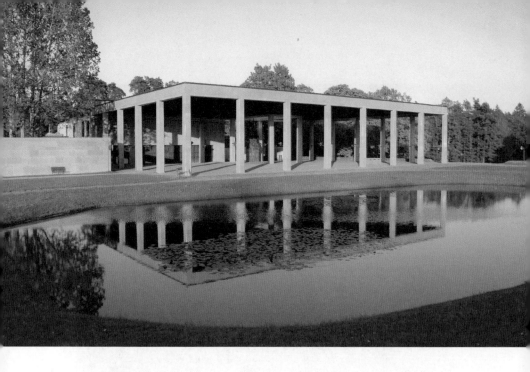

아스플룬트가 디자인한 간결한
모습의 화장장은 20세기를
대표하는 건축물로 손꼽힌다.

의 자연과 어우러진다.

여기서 한 가지 생각해 볼 점은 근대건
축을 대표하는 작품으로 여겨지는 우
드랜드 화장장은 사실상 근대건축과
도 일정 거리를 유지한다. 간결한 형태
나 구성 등이 근대건축의 교리를 따르지만 그보다는 대지의 형상
을 이해하고, 주변과의 절대적 조화를 추구한다는 점에서 그러하
다. 이러한 디자인은 이미 아스플룬트가 화장장을 디자인하기 1년
전에 완성한 바로 앞의 십자가와 동일한 맥락에서 이해할 수 있다.
처음 현상설계에 당선된 이후 아스플룬트가 25년 뒤에 디자인한
화장장은 우드랜드 공원묘지가 추구하는 바와 대지가 지닌 조건
을 완벽하게 이해한 작품으로, 명실공히 우드랜드 공원묘지의 화

아스플룬트는 자신이 디자인한
신념의 채플 앞에 안치되었다.

룡점정이라 여길 만하다.

아스플룬트는 화장장과 함께 길을 따라
서 관련된 세 개의 작은 채플인 신념의
채플, 희망의 채플, 성스러운 십자가 채플
도 함께 디자인했다. 아스플룬트는 화장장이 완공되고 얼마 되지
않아서 갑자기 세상을 떠나, 아이러니하게도 아스플룬트 자신이
설계한 화장장의 첫 사용자가 되었다. 신념의 채플 앞에 안치된 그
의 묘에는 단 한 줄의 글귀가 쓰여 있다.

 "그의 작업은 영원하리라!"

진정으로 살아 있는 영원의 도시

묘지는 죽은 사람을 위한 공간일까? 살아 있는 사람을 위한 공간일까? 정답은 없지만 나는 살아 있는 사람을 위한 공간이라고 믿는다. 사람은 누구나 죽음 앞에서 겸허하고 경건해지므로 죽음만큼 삶의 소중함을 일깨워 줄 수 있는 수단은 아마 없을 것이다. 이러한 까닭에 죽은 사람을 위한 공간이 '어디에' 그리고 '어떻게' 있느냐는 매우 중요하다. 삶의 일상과 괴리된 묘지는 일 년에 한두 번씩 형식적으로 찾아가는, 그야말로 죽은 사람을 위한 공허한 공간일 뿐이다. 반대로 일상과 함께 우리 주변에 있는 묘지는 세상을 떠난 가족, 친구, 동료를 떠올리며 우리가 누리는 삶이 얼마나 소중한지를 깨닫게 한다.

누구나 태어나서 죽게 마련이다. 진정으로 살아 있는 도시란 살아 있는 사람이 죽은 사람과 소통하며 영원히 함께하는 것이다. 삶과 죽음이 하나로 어우러져 진정으로 살아 있는 도시의 고귀함을 우드랜드 공원묘지에서 체험할 수 있다.

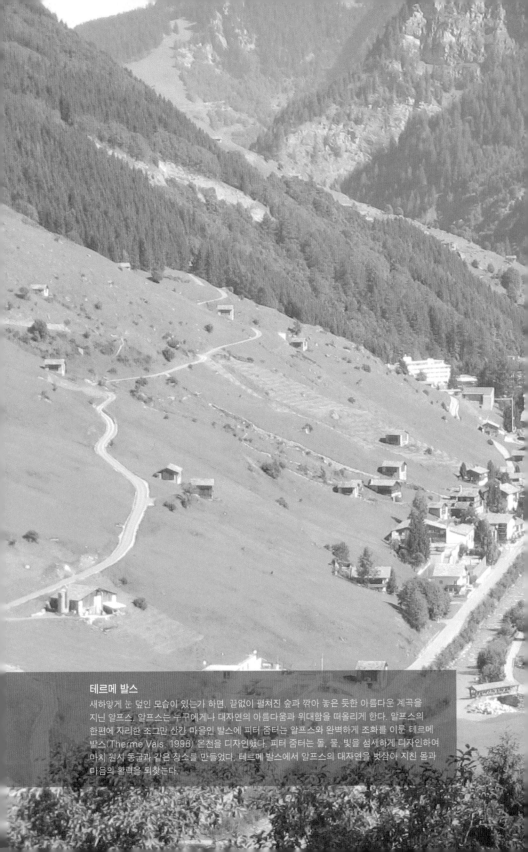

테르메 발스

새하얗게 눈 덮인 모습이 있는가 하면, 끝없이 펼쳐진 숲과 깎아 놓은 듯한 아름다운 계곡을 지닌 알프스, 알프스는 누구에게나 대자연의 아름다움과 위대함을 떠올리게 한다. 알프스의 한편에 자리한 조그만 산간 마을인 발스에 피터 줌터는 알프스와 완벽하게 조화를 이룬 테르메 발스(Therme Vals, 1996) 온천을 디자인했다. 피터 줌터는 돌, 물, 빛을 섬세하게 디자인하여 마치 원시 동굴과 같은 장소를 만들었다. 테르메 발스에서 알프스의 대자연을 벗삼아 지친 몸과 마음의 활력을 되찾는다.

알프스의 대자연을 노래하라

테르메 발스, 발스

하얏트 재단은 지난 1979년에 프리츠커 상
Pritzker Architecture Prize을 제정하여 매년
건축 발전에 기여한 건축가들에게 시상하
고 있다. 공정한 심사와 역대 수상자들의
수준 높은 작품성 덕에 프리츠커 상은 제
정된 지 10여 년이 지난 후부터 '건축계의 노벨상'으로 여겨졌다.
특정한 잣대로 전 세계의 다양한 건축을 평가하는 것은 거의 불가
능한 일이다. 그럼에도 불구하고 현재 프리츠커 상은 유일하게 세
계적인 공감대를 형성했다고 할 수 있다.

2009년에 하얏트 재단은 스위스 건축가 피터 줌터Peter Zumthor
를 프리츠커 상 수상자로 발표했다. 발표가 되자마자 이전과는 전
혀 다른 극과 극의 반응이 나타났다. 한쪽에서는 "그게 누구야?"

하며 의아해 했고, 또 다른 한쪽에서는 "와, 드디어!" 하고 고개를 끄덕였다.

놀랍다는 반응을 보인 사람들은 2008년 영국의 리처드 로저스 Richard Rogers, 2007년 프랑스의 장 누벨처럼 이전 수상자들이 일반인에게도 낯설지 않은 세계적인 대가들이었기 때문이다. 반면 고개를 끄덕인 사람들은 대부분 건축가들이었다. 그들은 이미 오래전부터 피터 줌터 건축의 독창성과 깊이를 알고 있던 터였다. 단지 그의 활동이 스위스로 한정되었으므로 국제적인 상과는 무관하다고 여겼던 것뿐이다. 물론 결과에 놀라기는 본인도 마찬가지였다. 인터뷰에서 후보에 오른 것을 영광스럽게 여겼지만 자신과 같은 '동네 건축가(?)'가 프리츠커 상을 받으리라고는 전혀 예상치 못했다고 했다.

피터 줌터의 수상은 자연스럽게 그의 대표작인 테르메 발스 온천에 언론의 이목을 집중시켰다. 한 폭의 풍경화를 연상시키는 알프스 산 중턱의 대자연을 배경으로 당당하면서도 담백한 모습으로 서 있는 테르메 발스는 스위스 지역주의 건축의 깊이와 감동을 또 한 번 전 세계에 전하는 기회를 만들었다.

티치노의 고수들과 보석 같은 작품들

한국 언론이 피터 줌터를 '은둔자'라고 소개한 기사를 본 적이 있다. 그렇다면 피터 줌터가 활동하는 스위스 남부의 티치노 Ticino 지역에는 족히 수백 명, 아니 그 이상의 은둔자가 있다! 이해를 돕기 위해서 잠시 설명하자. 스위스이지만 티치노 지역은 이탈리아

북부와 함께 하나의 지역 단위인 칸톤Canton으로 묶여 있다. 따라서 나라의 경계를 넘어서 독특한 문화예술적 특징을 공유한다. 우리에게 널리 알려진 강남의 교보빌딩2003과 삼성미술관 리움2004을 설계한 마리오 보타Mario Botta가 바로 이곳 출신이다. 보타와 피터 줌터는 1943년 생 동갑내기 건축가다. 그런가 하면 10년 전인 2001년에 런던의 테이트 모던을 설계하여 프리츠커 상을 수상한 자크 헤르조그Jacques Herzog와 피에르 드 뮤론Pierre de Meuron은 피터 줌터와 같은 바젤에서 활동하는 건축가다. 이 정도만 해도 스위스 현대건축가의 위상을 이해하는 데 부족함이 없을 듯싶다.

여기서 에피소드를 하나 소개하자. 20세기 후반에 보타 그리고 최근에 헤르조그와 드 뮤론이 세계적인 건축가로 혜성처럼 등장했을 때, 스위스는 오히려 시큰둥한 반응을 보였다. 보타, 헤르조그와 드 뮤론이 선보인 작품이 그곳에서는 사실 그렇게 놀랍지 않았기 때문이다. 오히려 이들의 건축에 놀라는 세계에 더 놀랐다고 한다. 본인들이 들으면 서운하겠지만 주변에 그 정도 수준의 건축가는 무수히 많다고 여겼던 것이다. 21세기의 시작과 함께 10년 동안 '건축계의 노벨상'으로 불리는 프리츠커 상을 두 차례나 수상했는데, 이 정도 수준의 고수들이 널려 있다니. 같은 일을 하는 입장에서 간담이 서늘할 지경이다.

스위스 티치노 지역 건축가들의 공통적 특징을 철학과 연계해서 어렵게 설명하자면 한도 끝도 없지만, 반대로 간단명료한 설명도 가능하다. 장식을 억제하고,

알프스의 대자연을 배경으로 단순한 형태와 투박한 볼륨감을 드러내는 테르메 발스.

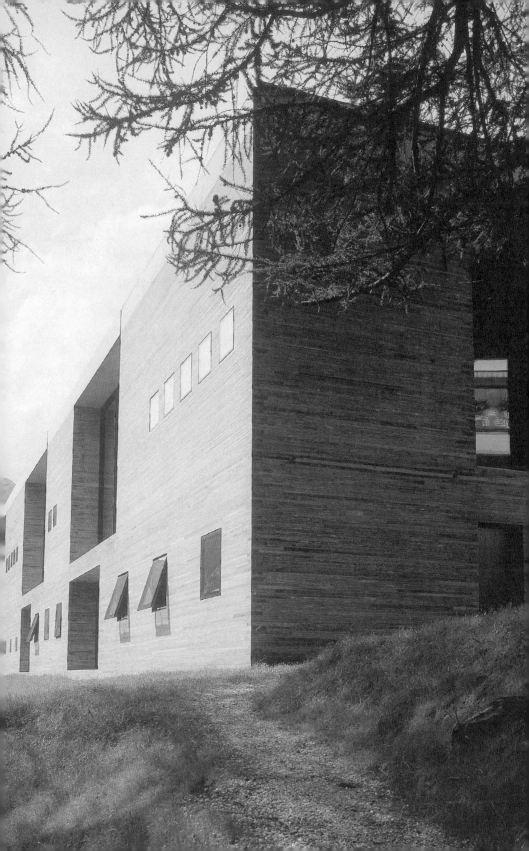

강직한 수직·수평선을 사용하고, 전통적 모티브와 토속적인 재료를 활용하고, 빛의 연출 효과를 극대화하고, 정교한 디테일의 장인 정신을 추구한다.

정도의 차이가 있지만 이러한 특성 때문에 티치노 지역 건축가들이 디자인한 건물이 풍기는 인상에서는 분명한 공통점이 드러난다. 건물의 볼륨감과 조각 같은 면 처리가 단번에 느껴지고, 재료의 솔직한 사용과 디테일을 읽을 수 있고, 환상적인 빛의 연출을 확인할 수 있다. 그러나 무엇보다 중요한 것은 '지역'과 '환경'의 가치를 존중하고 '역사적 맥락'을 유지한다는 점이다.

내가 만난 스위스 건축가들의 작품에서 이와 같은 특성이 느껴지지 않은 경우는 거의 없었으니, 얼마나 이들이 고집스러울 만큼 동일한 건축적 개념을 공유하고 있는지 충분히 짐작할 수 있다.

그야말로 세상은 넓고, 고수는 많다!

땅에서 솟아난 온천과 건물

수도인 베른에서 기차를 타고 동쪽으로 한 시간 정도 가면 스위스 최대 도시인 취리히에 도착한다. 취리히에서 기차를 갈아타고 남쪽의 알프스로 향한다. 한 시간이 조금 넘으면 쿠르Chur 역에 도착하는데 여기서 다시 일란츠Ilanz로 향하는 기차로 갈아타고 30여 분을 가면 발스Vals로 가는 버스 정류장에 도착한다. 이곳에서 버스를 타고 굽이치는 좁은 언덕길을 넘어서면 비로소 테르메 발스에 이른다. 영락없이 깊은 산중에 자리한 성지나 암자를 찾아가는 느낌이다.

발스는 알프스 산중에 꼭꼭 숨어 있는 조그만 산간 마을이다. 지난 300년 동안 평균 인구가 고작 800명 내외였고, 현재는 1,000여 명으로 예전에 비해 무척 번성한 상태다. 이 마을에 1960년대에 광천수가 발견되면서 커다란 변화가 생겼다. '발저Valser'로 불리는 광천수는 비와 눈이 암반 사이를 통과하면서 생긴, 순도가 매우 높은 물로, 스위스는 물론이고 유럽 전역으로 수출되었다. 이를 계기로 독일의 개발업자가 온천과 호텔을 갖춘 고급 휴양 시설을 건립했지만, 1983년에 부도가 나고 말았다.

전화위복이라고 해야 할까. 오랜 논의 끝에 주민들이 이곳을 공동으로 인수하여 '온천수 치료 시설'로 새롭게 개발하기로 결정했다. 성공한다면 주민들이 모두 안정적인 직업을 가질 수 있다는 희망을 가졌다. 그러나 온천을 디자인할 적절한 건축가를 찾는 것은 예상보다 쉽지 않았다. 취리히의 몇몇 건축가들로부터 제안서를 받았지만 주민들로 구성된 위원회를 만족시키지 못했다.

그러나 피터 줌터의 제안은 달랐다. 그의 아이디어는 형태에서 재료 사용에 이르기까지 발스 주민들의 공감을 얻을 수 있었다. 건물 디자인에 앞서서 피터 줌터는 본질적인 물음을 스스로에게 던지고 답을 구했다.

"온천이란 과연 무엇인가? 온천은 인간이 속세의 옷을 벗어 던지고 가장 원초적인 상태로 돌아가는 장소다. 그리하여 몸과 마음을 편안하게 쉬도록 하는 공간이다. 온천수가 이미 수천 년 전부터 산과 땅으로부터 솟아나온 것처럼, 건물도 그래야 한다. 발스는 오랫동안 채석장이었으므로 땅을 파고, 돌을 캐는 것이 이곳에서의 가장 일상적인

모습이었다. 나는 그러한 이미지를 형상하고자 한다."

　이런 생각을 토대로 피터 줌터는 기존에 있던 다섯 개의 호텔 한 가운데에 지어지는 온천이 대지의 형상을 거스르지 않아야 한다고 믿었다. 따라서 서쪽으로 향하는 언덕을 절개하고 건물을 그 속에 파묻는 형식을 고안했다. 결과적으로 건물의 절반가량이 땅 속에 묻힌 모습이 되었다. 평평한 지붕은 다시 잔디로 덮어서 언덕 위쪽에서 내려다보면 새 건물의 존재를 거의 알아볼 수 없다. 마치 그럴 듯하게 위장한 군사시설 같다. 이렇게 함으로써 기존의 호텔에서 알프스의 아름다운 전경을 감상하는 것 또한 방해 받지 않는다.

　다음으로 피터 줌터는 이 지역의 천연자원이자 건축 재료로 흔하게 사용하는 편마암을 잘라서 겹겹이 포개는 방식으로 한 켜 한 켜 쌓았다. 길이 1m의 판석을 무려 60,000개나 사용했다. 일렬로 늘어놓으면 60km에 달하는 어마어마한 양이다. 판석의 두께가 제 각각인 점이 흥미롭다. 원칙은 각기 다른 두께의 판석 세 개를 포개서 15cm가 되도록 맞춘다. 이렇게 하여 5m 높이까지 겹겹이 쌓은 판석은 헤아릴 수 없이 다양한 실루엣의 수평선을 만든다. '돌이 가진 아름다움'의 정수다. 이렇게 해서 온천수처럼 땅에서 솟아나는 건물이 탄생했다.

　피터 줌터가 사용한 방식은 알프스의 경사진 언덕에 지어진 주변의 전통적인 주택에서 흔히 볼 수 있다. 정교하게 다듬지 않은 채, 적당한 크기로 거칠게 잘라서 지붕에 살포시 얹은 것이 차이일 뿐이다. 기능이나 규모가 다르지만 초기에 생각한 아이디어를 기존의 전통적인 모습과 결합하여 새로운 건축을 실현한 것이다.

돌, 물, 빛 그리고 사람

60,000개의 판석으로 쌓은 테르메 발스 내부는 천연의 원시 동굴을 떠오르게 한다. 아무런 장식이나 변형 없이 물 흐르듯 크고 작은 공간들이 이어진다. 이러한 테르메 발스의 하이라이트는 노천 온천과 실내 온천이다. 본래 두 개의 온천은 사각형이지만 부속 공간들이 중첩되어서 부정형의 독특한 형태가 되었다. 호텔을 거쳐 동굴과 같은 좁은 복도를 지나면 실내 온천이 나타난다. 사실상 돌과 물 이외에는 아무것도 찾아볼 수 없다. 그야말로 원시 상태인 셈이다.

돌과 물이 만든 원시 상태의 공간이 빛과 조명을 만남으로써 화려한 모습으로 탈바꿈한다. 몽환적이라는 표현이 실내 온천을 묘사하기에 가장 적절할 듯싶다. 건물을 답사하다 보면 말로는 도저히 설명할 수 없는 공간과 마주할 때가 있다. 강태공에 비유한다면 월척을 낚는 순간이다. 흔한 경험이 아님은 너무나 당연하다. 단순한 아름다움이나 감동을 훨씬 넘어서 그 이상의 무엇과 마주하는 순간. 오로지 감성으로만 느낄 수 있는 공간. 테르메 발스의 실내 온천이 바로 그러하다.

이처럼 놀랍고 심오한 공간은 두 가지 아이디어에서 비롯된다.

먼저 온천의 내부에서 올려다 보면 천장이 마치 퍼즐처럼 떨어져 있고, 틈새로 빛이 스며든다. 피터 줌터는 테르메 발스를 열다섯 개의 각기 다른 모습과 크기의 유닛으로 디자인했다. 원칙적으로 'ㄱ'자 형태의 캔틸레버 구조다. 잠시 설명하면, 수직의 벽이 그 위에 얹힌 수평 지붕을 와이어를 통하여 붙잡고 있는 방식이다.

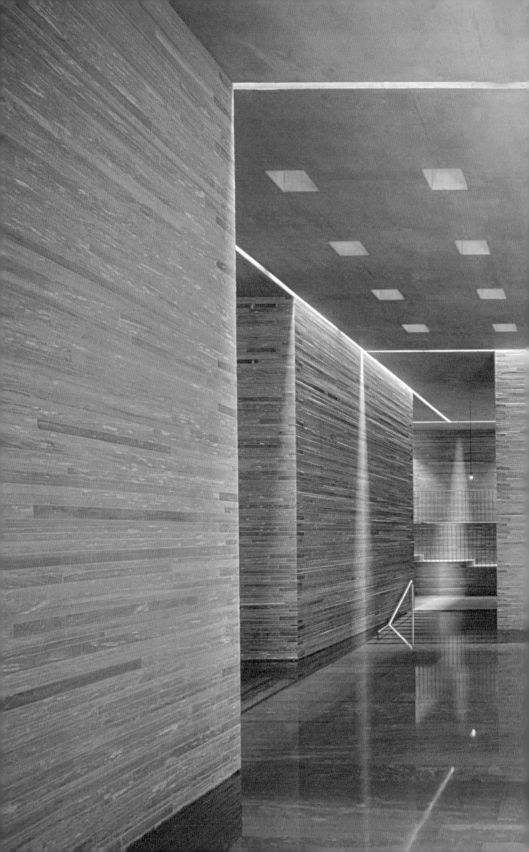

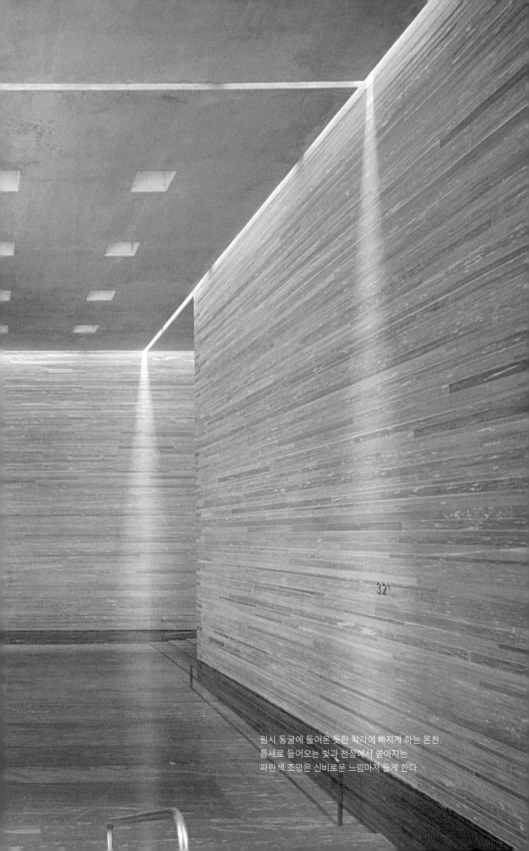

원시 동굴에 들어온 듯한 착각에 빠지게 하는 온천.
틈새로 들어오는 빛과 천장에서 쏟아지는
파란색 조명은 신비로운 느낌마저 들게 한다.

⬆ 온천을 비추는 열여섯 개의
조명이 잔디밭에 설치되어 있다.

⬅ 테르메 발스의 계단실.
제각각인 두께의 판석을 쌓아서
만들어졌음을 어디에서나 쉽게
확인할 수 있다.

물론 와이어는 내부에 감춰져 있으므로
겉으로는 드러나지 않는다.

피터 줌터는 열다섯 개의 유닛을 결합하
면서 각각 8cm의 틈을 두었다. 그러므
로 아래에서 올려다 보면 육중한 돌로
이루어졌지만 천장은 마치 공중에 떠 있
는 듯하다. 칼로 날카롭게 자른 듯한 틈새로 태양빛이 시시각각 벽
을 타고 흘러내린다. 시간을 맞춰서 빛의 양을 조절하듯이 그 모습
은 변화무쌍하다. 퍼즐과 같은 이러한 모습은 외부에서 고스란히
확인할 수 있다. 잔디밭을 구획한 듯한 기하학적 선을 볼 수 있는
데, 이것이 바로 유닛과 유닛 사이의 벌어진 틈이다.

다음으로 실내를 파랗게 물들이는 빛이 동시에 천장에서 쏟아

진다. 피터 줌터는 실내 온천의 지붕에 열여섯 개의 정사각형 개구부를 만들고 조명 스탠드를 설치하여 아래로 비추도록 했다. 우아한 빛의 조명은 돌의 입체감을 살리면서 온천수를 마치 바닷물과 같은 파란색으로 물들인다. 어른이나 어린아이 할 것 없이 신기한 듯 두 손을 모아서 파란색 빛을 받는다. 해가 지면 온천 내부는 어두운 편이다. 이러한 상태에서 수증기를 가르며 비추는 열여섯 줄기의 조명 빛은 신성한 분위기마저 감돌게 한다.

자연 채광과 인공 조명을 받은 판석은 한층한층 쌓아 올린 수공예적 감성을 드러내고, 내부 공간은 이내 시각적으로 풍요로움의 극치를 이룬다. 과연 이보다 더 환상적인 공간이 있을까. 보는 위치에 따라서 변하는 실내는 화려한 색과 그림자가 어우러진 초현실주의 회화를 보는 것 같은 착각에 빠지도록 한다.

실내 온천에서 서쪽으로 눈을 돌리면 밝은 빛이 스며 들어오는 것을 느낀다. 발길을 옮기면 빛은 점점 더 강해진다. 바로 노천 온천이다. 노천 온천은 언덕에 파묻힌 건물의 테라스 부분에 해당된다. 조금 전에 경험한 동굴처럼 어둡고 원시적 느낌의 실내 온천과는 완전히 다르다. 이글거리는 태양이 하나 가득 온천을 내리쬐는가 하면, 눈앞으로는 건물의 넓은 개구부를 통해서 마치 액자처럼 알프스의 대자연이 펼쳐진다. 언덕을 따라서 옹기종기 늘어선 박공지붕의 작은 주택들도 하나둘씩 시선을 사로잡는다. 보이는 그대로 한 폭의 매혹적인 풍경화나 다름없다. 온천 주변을 따라서 놓인 일광욕 침대에 누우면 자연과 사람은 완벽하게 하나가 된다. 지상낙원이 따로 없다!

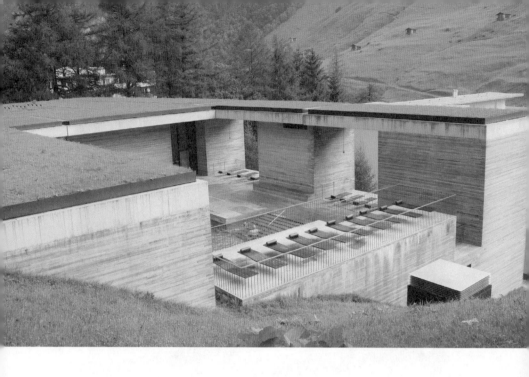

스위스의 대자연을 무대로
펼쳐진 노천 온천은 지상
낙원이나 다름없다.

실내 온천과 노천 온천이 주 공간이라면,
복도를 따라서 늘어선 작은 온천과 방은
또 다른 즐거움을 선사한다. 방문객은
특별한 순서나 원칙이 없이 선택적으로
이용할 수 있다. 예를 들어, 실내 온천에서 조금 안쪽으로 걸으면
붉은빛을 띤 온천이 나온다. 다섯 명 정도가 앉을 수 있는 돌 의자
가 온천 속에 있는데, 붉은색을 칠해서 물도 더 뜨거운 느낌이다.

그런가 하면 알프스와 마주한 전면에는 각기 다른 크기를 가진
다섯 개의 마사지 방이 있다. 침대에 누우면 전면의 창을 통해서
목가적인 모습이 한눈에 들어온다. 마치 영화관의 대형 스크린을
보는 듯하다. 무엇에도 방해 받지 않은 상태에서, 오로지 자연과
나만이 소통하는 공간이다.

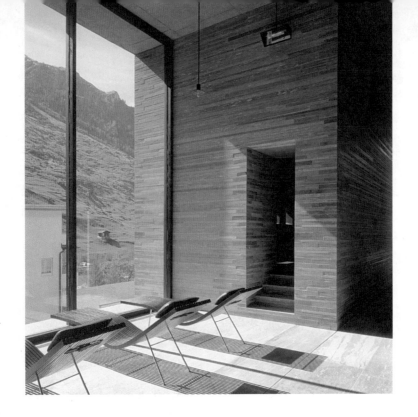

실내에 놓인 일광욕 침대에
누우면 눈앞에 알프스의
대자연이 펼쳐진다.

침묵 속에 울려 퍼지는 건축의 교향곡

몇 해 전 피터 줌터의 강연을 들을 기회
가 있었다. 작품을 설명하는 그에게서
두 가지 인상을 동시에 받았다. 어린아이
와 같은 천진난만함과 지독히 고집스러운 노인의 모습이다. 극과 극
은 통한다고 하던가. 그랬다. 피터 줌터는 여전히 순수한 어린아이
의 감성으로 건축을 대하는가 하면, 자신의 건축적 뿌리를 가슴 깊
이 간직하고 있다. 그래서 지역의 가치와 정체성을 헌신짝처럼 내팽
개치는 세태를 안타까워하는 건축가나 일반인이 그의 건축을 접하
면 부러움과 존경심이 우러난다. 전문가조차 이해할 수 없는 기괴

한 모습의 건물과 난해한 개념이 난무하는 지금, 하얏트 재단이 그에게 프리츠커 상을 수여한 것은 보이는 것 이상의 의미가 있다.

온천은 유럽은 물론이고 전 세계에 많이 있다. 온천은 말 그대로 뜨거운 물에 몸을 담그고 휴식을 취하며 몸의 기운을 회복하기 위한 시설이다. 당연히 이것만으로 충분할 수 있다.

테르메 발스는 어떠한가? 피터 줌터는 온천을 신화적 장소이며, 우리의 몸과 마음을 가장 편안하게 만들 수 있는 영적인 공간이라 설명한다. 그러므로 온천을 즐기는 동안만큼은 한껏 사치를 부려도 괜찮다. 테르메 발스의 감성적 디자인은 사람들이 온천을 즐기면서 동시에 절대적인 평온함과 대자연의 아름다움을 만끽할 수 있도록 한다. 이를 통해서 잠시나마 바쁘고 고단한 일상으로부터 벗어나고, 몸과 마음은 태초의 모습으로 돌아간 듯하다. 엄마의 손을 잡은 어린아이, 연인의 손을 잡은 아가씨 그리고 아내의 손을 잡은 할아버지. 온천에 몸을 담근 사람들의 표정에서 한결같은 평화로움을 읽을 수 있다.

우리는 교회나 사찰에서 신 혹은 자아와의 만남을 통하여 심리적인 안정감을 찾곤 한다. 이를 위한 공간은 결국 정신적 치유를 위한 성소라 할 수 있다. 테르메 발스를 찾은 사람들이 온천보다 피터 줌터의 건축을 통해서 몸과 마음의 활력을 찾는다면 지나친 주장일까. 하지만 피터 줌터가 디자인한 테르메 발스는 그러한 칭송을 받기에 부족함이 없다. 침묵 속에 울려 퍼지는 피터 줌터의 건축은 한 편의 교향곡이나 다름없다. 몸과 마음을 한없이 맑게 해 주는.

케브랑리 박물관

센 강변에 자리한 거대한 규모의 케브랑리 박물관(Quai Branly, 2006)을 알아차리는 것은 의외로
어렵다. 건물 안팎을 수백 그루의 나무와 각종 식물이 에워싸고 있기 때문이다. 자연과 함께 자라는
건물이라는 표현이 적합할 듯싶다. 파리의 주옥같은 건물들을 제치고 단숨에 파리를 대표하는 명소로
떠오른 케브랑리 박물관은 자크 시라크 대통령의 문화예술에 대한 지원과 건축가, 조경가, 식물학자의
노력으로 탄생했다. 내부의 긴 전시 산책로를 가득 채운 제3세계 문명에 관한 독특한 전시품과 박물관을
휘감고 자라는 원시적인 모습의 자연은 인류의 근원을 떠올리게 한다.

센 강을 수놓은 문명의 기원

케브랑리 박물관, 파리

다른 나라에서 하찮게 여겨지는 것도 파리로 건너가면 그럴듯한 예술이 되곤 한다. 그래서 파리에서는 거지도 예술가처럼 보인다. 예술로 특화된 파리는 프랑스가 오랫동안 세계 최고의 문화관광대국으로 굳건히 자리매김하는 원동력을 제공했다.

시원하고 웅장하게 파리를 가로지르는 샹젤리제 거리를 걷다 보면 파리의 위용과 역사를 실감한다. 파리의 아름다움을 느낄 수 있는 다른 방법은 센 강변을 따라서 걷는 것이다. 파리 시내를 동서로 잇는 센 강은 설명이 필요 없는 파리의 젖줄로 과거에서 현재까지 주요 건물과 공원 등이 강변을 따라 늘어서 있다. 에펠탑, 오르세 미술관, 루브르 박물관, 노트르담 성당, 아랍세계연구소, 퐁피두

센터, 국립 도서관……. 지도를 펴고 보면 마치 나뭇가지에 주렁주렁 매달린 열매처럼 센 강 주변은 건축의 보물 창고라 할 수 있다. 단순히 고전 건물만이 아니라 새로운 건물을 지속적으로 건립하여 역사의 긴 흐름을 이어가고 있다는 점이 더욱 의미가 있다. 그래서 파리는 과거와 현재가 어우러져 끊임없이 진화하는 도시다.

파리의 도시계획을 언급할 때면 '파리 (대)개조'라는 용어가 심심치 않게 등장한다. 이 용어는 특정한 시대보다는 많은 시기와 연관되는데, 특히 두 명의 지도자를 빼놓을 수 없다. 19세기 오스만 Georges-Eugène Haussmann 파리 지사와 20세기 프랑수아 미테랑 François Maurice Marie Mitterrand 대통령이다. 오스만 지사가 복잡하고 낙후된 파리의 도시 구조를 단순하고 합리적으로 개조하여 근대적 전환점으로 만들었다면, '문화 대통령'으로 일컬어지는 미테랑 대통령의 경우 세계가 참여한 일련의 대규모 공공 건축물 건립을 통하여 새로운 파리 건설을 주도했다. 루브르 박물관의 피라미드, 오르세 미술관, 신 개선문, 아랍세계연구소, 국립 도서관, 바스티유 오페라 극장, 라빌레트 공원 등 이루 헤아릴 수 없는 걸작들이 20세기 마지막 10년 동안 파리에 세워졌다.

앞으로 세기를 거듭한다 해도 파리의 역사에서 오스만 지사와 미테랑 대통령이 남긴 도시 변화의 족적을 능가하는 것은 아마도 불가능할 듯싶다. 현대 프랑스 역사에서 가장 위대한 지도자 중 한 명으로 꼽히는 자크 시라크 Jacques René Chirac 전임 대통령도 문화에 관해서는 미테랑 대통령이 남긴 유산이 태산처럼 느껴질 수밖에 없었다. 그럼에도 불구하고 한 가지 예외적인 것이 있는데 바로

투박한 형태의 케브랑리
박물관 너머로 에펠탑이 눈에
들어온다.

지난 2006년에 개관한 케브랑리 박물관
이다. 20세기와 21세기 파리 가이드북을
보면 별반 다를 것이 없지만, 눈에 띄는
점이 있다. 지금은 케브랑리 박물관이 반
드시 봐야 할 목록의 상위권에 자리한다는 점이다.

세계의 문명을 하나로

시라크 대통령은 케브랑리 박물관을 통해서 문화적으로 미테랑
대통령과 어깨를 나란히 하고 싶은 야심을 드러냈다. 대통령에 취
임한 1995년에 바로 이 프로젝트를 위한 현상설계를 실시했다는

점에서 그의 의도를 충분히 짐작할 수 있다. 또한 박물관 자리는 왼쪽으로 한 블록 건너면 에펠탑이 눈앞에 펼쳐지는 센 강변의 명당 중의 명당으로, 오래 전부터 여러 건축가들이 눈독 들이며 다양한 제안을 했던 곳이다.

시라크 대통령은 제3세계 문화에 많은 관심을 가졌으며, 이를 활용하여 역대 대통령과 차별화된 박물관을 설립하고자 했다. 케브랑리 박물관은 '문화적 다양성과 예술'이라는 주제 아래 건축가 장 누벨, 조경가 질 클레망 Gilles Clément, 식물학자 패트릭 블랑 Patrick Blanc의 협력으로 완성되었다.

정도의 차이가 있을 뿐, 우리가 알고 있는 유럽의 주요 박물관은 유럽 문명을 소개하는 소장품이 대부분이다. 당연히 서구 우월주위에 뿌리내리고 있다. 그러나 케브랑리 박물관은 제3세계 문명, 좀 더 정확히 말하면 비유럽권인 아메리카, 아시아, 오세아니아, 아프리카 등의 문화유산을 전시한다.

물론 문화를 유럽과 비유럽으로 양분하고 비유럽 문화를 다분히 유럽보다 수준 낮은 것으로 평가한다는 비판도 있지만, 유럽이 지금까지 소외시킨 비유럽 문화에 대한 인식을 새롭게 함으로써 세계 문화를 다양하게 이해하는 데 기여한 것은 틀림없다. 더구나 인류의 기원과 연관해서 비유럽 문명을 살피는 것은 분명히 의미 있는 일이다. 물론 초기에는 '원시'라는 용어를 지나치게 강조한 나머지 비유럽권을 필요 이상으로 자극하기도 했다.

케브랑리 박물관에 전시할 소장품은 장 누벨의 디자인 개념으로 고스란히 연결되었다. 길이 200m, 높이 12m에 달하는 거대한

케브랑리 박물관은 센 강변의
곡선을 따라서 차분한 모습으로
배치되었다.

크기의 건물이 수줍어서 일부러 숨기라
도 한 듯 눈에 잘 띄지 않는다. 센 강변
의 곡선을 따라서 세워진 유리벽 뒤로
한 블록 물러나서 주변의 건물과 함께
어우러져 있기에 설령 이 건물을 보더라도 사전 정보가 없다면 그
냥 지나치기 십상이다.

독특한 형태 및 재료와 색의 사용으로 유명한 장 누벨의 디자인

↑ 마치 식물원과 같은 케브랑리 박물관의 외부 정원.

↓ 저녁이 되면 나무 사이에 심은 조명 막대에 불이 켜지고, 환상적인 분위기를 연출한다.

이라는 점에서 더욱 놀랄 수밖에 없다. 장 누벨은 새로운 작품을 선보일 때마다 예상을 깨는 형태와 공간을 선보인다. 그의 말을 빌리자면 사람과 마찬가지로 건물도 자체의 정체성이 있기에 같은 건물은 존재할 수 없다. 이는 곧 그의 건축이 시각적으로도 두드러진다는 의미다. 그러나 케브랑리 박물관은 투박할 정도의 형태미를 가지며 주변과 조화를 이루는 것에 집중했다. 처음 인류의 문명이 출발했을 때처럼.

시간의 켜를 입고 자라는 원시 박물관

케브랑리 박물관은 본관, 테라스, 행정동, 미디어테크의 네 부분으로 구성된다. 전시 공간인 본관이 원형 기둥 위에 얹혀 있고, 그 아래에는 200여 그루의 나무와 15,000여 종의 각종 음지식물로 정원과 산책로가 조성되었다. 거대한 크기의 박물관이 대지를 압도하지 않으면서 숲속에 살포시 놓인 것이다. 산책로 또한 잘 다듬어졌다기보다는 자연 상태의 오솔길과 같다.

마치 어린아이가 갖고 노는 장난감 블록처럼 울퉁불퉁 튀어나온 원색의 강렬한 사각형 매스는 야생의 숲과 절묘한 조화를 이룬다. 만약 지금보다 세련된 디자인이었다면 자연을 압도할 수밖에 없었을 것으로 생각한다. 야생의 숲과 어우러진 원초적인 형태와 색감. 완공 후 몇 년이 지나자 몰라볼 정도로 더 울창해진 숲은 박물관을 한껏 휘감고 있다. 보통 건물을 잘 보이게 하려고 있던 고목조차 모두 잘라버리는 일이 흔하기에 케브랑리 박물관의 모습은 더욱 큰 감동으로 다가온다.

↑ 울창한 숲으로 변한 케브랑리
박물관 주변.

↱ 패트릭 블랑이 오랜 실험을
거쳐서 완성한 살아 있는 벽.

내부 전시와 관계없이 케브랑리 박물
관은 자연, 인간 그리고 건물이 서로를
존중하며 함께해야 한다는 메시지를
전한다. 이는 파리가 지난 세기에 탄생
시킨 퐁피두센터나 루브르 박물관의 피라미드가 전하지 못한 '친
환경'과 '지속가능성'의 메시지다. 박물관의 전시가 아니라 박물관
자체와 외부 조경을 통하여 전하는 미래지향적 메시지. 이 얼마나
탁월한 발상인가!

외부 공간의 매력은 여기서 그치지 않는다. 정원에는 나무에 버
금갈 정도로 많은 각기 다른 높이의 유리막대가 심어져 있다. 무
려 1,200개에 달한다. 이것은 조명 막대로, 해가 지기 시작하면 박

물관 아래의 정원을 또 다른 환상적인 공간으로 탈바꿈시킨다. 울창한 야생의 숲으로 인하여 자칫 음침한 장소로 전락할 수 있는데, 땅에서 수풀 사이를 비추는 조명 막대는 박물관 건물 바닥 면을 캔버스 삼아서 독특한 조명 쇼를 연출한다. 야생의 숲을 화려하게 수놓은 조명 막대는 원시 문명과 디지털 문명이 한데 어우러진 축제의 장이나 다름없다.

케브랑리 박물관이 전하는 친환경의 하이라이트는 5층 규모의 행정동 북쪽 벽센 강변 방향을 장식한 '살아 있는 벽living wall'이다. '수직 정원'으로도 불리는 이 벽은 패트릭 블랑의 작품이다. 박물관에는 방문객을 위해서 외부에 적절한 휴식 공간이 필요하므로 건축가와 조경가의 협력은 자연스러운 일이다. 그러나 식물학자가 박물관 디자인에 참여하는 것은 예외적이다. 내부에 식물을 전시하기 위해서라면 모를까.

패트릭 블랑은 수년 동안의 실험을 거듭한 후에 건물 벽을 식물이 자랄 수 있는, 또 다른 의미의 땅으로 탈바꿈시켰다. 단순히 나무 덩굴을 심어서 건물 벽을 타고 자라게 하는 것과는 전혀 다른 차원이다. 그는, "콘크리트는 더 이상 생물이 자라기 위한 장애가 되지 않는다"고 주장한다. 콘크리트를 자연의 적으로 혹은 황량한 환경을 상징하는 것으로 여기는 구태의연한 관념에서 벗어나고자 한 것이다. 현재의 과학과 기술은 이와 같은 한계를 극복할 수 있다고 믿었다. 보다 중요한 문제는 환경의 소중함과 공존에 대해서 적극적으로 관심을 갖는 것이다.

인류 문명의 진화를 보여 주는 박물관의 건물 벽을 타고 자라는

식물은 건물과 자연 그리고 인간이 모두 하나되어 어우러짐을 상징한다. 싫든 좋든 건물은 어쩔 수 없이 자연을 훼손하게 마련이다. 그러나 자연을 배려하는 마음이 커지고, 이를 실현하기 위한 노력이 거듭될수록 인간과 자연은 더욱 친밀해질 것이다. 태초에 그랬듯이.

문명의 산책로

입구에 들어서서 전시장으로 가는 길은 무려 180m에 달하는 완만한 경사로다! 길게 휘감아 올라가는 별다른 장식이 없는 백색의 담백한 경사로가 영락없이 르코르뷔지에Le Corbusier가 주창한 '건축적 산책로'처럼 느껴지는 것은 나 혼자만의 느낌일까. 건물을 들어 올려서 1층에 광활한 정원을 꾸미고 2층에 전시장을 만듦으로써 자연스럽게 이와 같은 긴 진입로를 만드는 것이 가능하다. 이렇게 보니 밖에서는 전혀 생각할 수 없었는데, 케브랑리 박물관은 여러모로 르코르뷔지에의 흔적을 드러낸다. 지극히 프랑스적인 감성이라고 해야 할까.

경사로를 걷던 관람객들이 군데군데서 멈춘다. 천장에 램프를 설치하여 바닥으로 영상이 비치도록 했다. 예상치 못한 모습은 부지런히 전시장 입구로 향하던 발걸음을 돌려 세운다. 몇 분이 채 되지 않는 짧은 영상이지만 전시장에서 감상하게 될 세계 문명을 미리 소개하는 내용이다.

외부에서 한껏 풍기는 강렬한 원시적 감성은 내부로도 고스란히 이어진다. 현대적이고 세련된 박물관을 생각한 관람객의 기대는 산

천장에 램프를 설치하고 바닥에
영상을 비추어서 전시 내용을
소개한다.

산이 부서지고 만다. 한 바퀴 돌아온 경
사로가 끝날 즈음 나타난 입구는 어두컴
컴한 동굴을 연상시킨다. 백색의 경사로
를 따라 걸어 올라왔기에 그 어두운 느
낌은 훨씬 더하다. 입구에서부터 어렴풋이 눈에 들어오는 구불구
불한 황톳빛의 나지막한 벽은 그야말로 원시 동굴을 연상시킨다.

각각의 전시는 주제별로 구획했다기보다는 벽면을 따라서 길게
늘어서 있다. 걷다가 힘들면 벽면에서 튀어나온 의자에 앉아 휴식
을 취할 수 있다. 마치 바위에 몸을 기대는 것처럼. 관람객은 특별
한 방향이나 관람 동선을 강요받지 않으면서 자유롭게 전시품을
선택하여 감상할 수 있다. 이로 인해 보편적인 박물관에서 느끼는
지루함은 찾아볼 수 없다. 세계 문명의 기원을 생생하게 보여 주

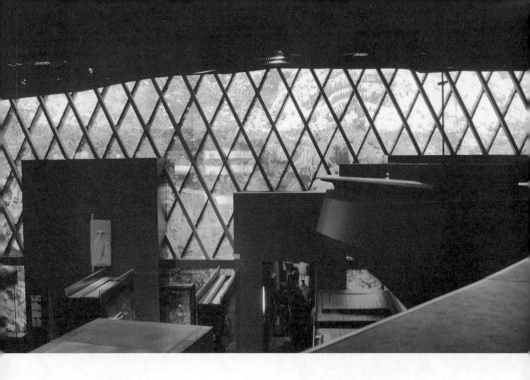

유리창을 통해서 외부의
울창한 자연이 하나 가득 눈에
들어온다.

는 산책로. 이 얼마나 멋진 발상인가.
이뿐만이 아니다. 산책로를 걷다 보면 창
사이로 마치 카메라 프레임에 담긴 듯이
하나 가득 에펠탑이 눈에 들어오는가 하
면, 유리창을 통해 비춰지는 외부의 울창한 숲은 환상적인 자연미
를 연출한다. 밖에서 한껏 느꼈던 바로 그 숲 속에 들어온 듯한 감
정을 다시 한 번 가질 수 있다. 마치 수백 년된 원시 오두막에 앉아
서 밖의 풍경을 보는 느낌이다.

그런가 하면 전시장 길은 샹젤리제 거리를 옮겨 놓은 듯도 하다.
내가 알고 있는 한 이보다 더 긴 전시 동선을 가진 박물관은 없다.
아름답고 웅장한 길을 만드는 것에 관한 한 자부심과 일가견이 있
는 프랑스적인 감성이라 할 수밖에. 길게 뻗은 샹젤리제 거리를 따

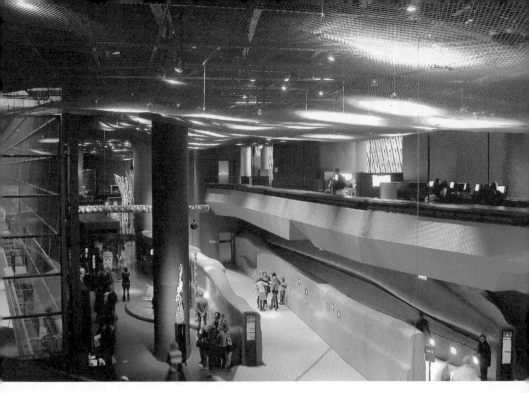

원시동굴과 같은
긴 전시동선을 따라서
전시물들이 놓여 있다.

라서 파리의 다양한 주요 시설과 공간이 배치되어 있듯이, 케브랑리 박물관 내부의 전시 형식도 그렇다. 전시장 길을 따라서 유리로 조심스럽게 보호된 전시물이 있는가 하면, 천장과 벽에 매달린 전시물, 바닥에 놓인 전시물도 있다. 또한 길 중간중간에는 디지털 부스를 설치해서 보다 깊이 있는 정보를 원하는 관람객의 호기심을 자극한다.

과거와 나누는 겸손한 대화

케브랑리 박물관에 전시된 비유럽권의 소장품들은 본래 여러 박물관에 분산해서 전시되었던 것이므로 규모 면에서 타의 추종

을 불허한다. 그러나 놀랍게도 케브랑리 박물관은 건물 자체가 소장품을 능가하는 메시지를 전한다. 그것은 다름아닌 '과거와의 대화' 그리고 이를 통한 '과거와의 공존'이다.

장 누벨, 질 클레망 그리고 패트릭 블랑은 시종일관 박물관이 주변을 압도하지 않고 대지의 일부로 존재하면서 때로는 즐거움을, 때로는 감동을 전하도록 한다. 우리가 어디에서 왔고, 우리에게 무엇이 가장 소중한지 그리고 우리가 무엇을 추구해야 하는지를 끊임없이 일깨운다. 수많은 이름난 20세기 박물관들 중에서 그 어떤 박물관이 과연 이와 같은 역할을 했던가? 케브랑리 박물관을 21세기를 대표하는 박물관이라고 부르는 데 주저하지 않는 이유다.